INTERIOR DETAILS

|暢銷改版|

設計細節收邊聖經

i室設圈｜漂亮家居編輯部

Contents

目　錄

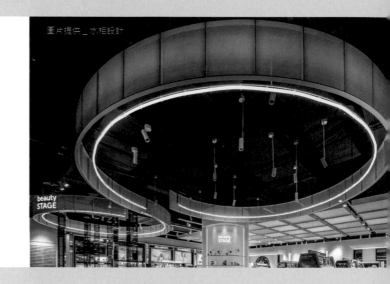

圖片提供 _ 水相設計

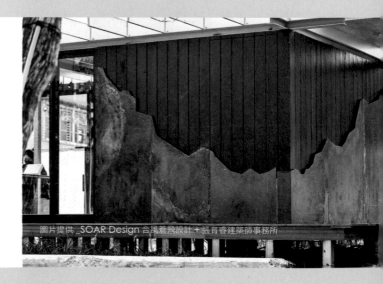

圖片提供 _ SOAR Design 合風蒼飛設計＋張育睿建築師事務所

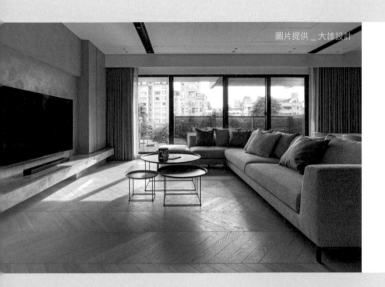

圖片提供＿大雄設計

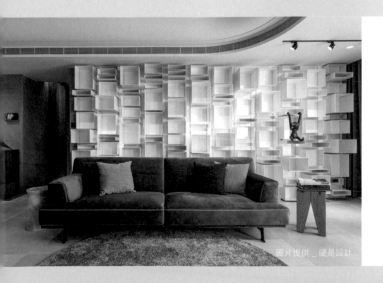

圖片提供＿硬是設計

專業諮詢設計公司

FUGE GROUP 馥閣設計集團	02-2325-5019
iA Design 荃巨設計	02-2758-1858
MIZUIRO 水色設計	0900-480-025
One Work Design 工一設計	02-2709-1000
Peny Hsieh X 源原設計	02-2709-3660
SOAR Design 合風蒼飛設計＋張育睿建築師事務所	04-2323-1073
TBDC 台北基礎設計中心	02-2325-2316
TA+S 創夏形構	07-338-9083
YHS DESIGN 設計事業	04-2358-5198
大雄設計	02-2658-7585
大名 X 涵石設計	02-2393-3133
太硯設計	02-5596-4277
水相設計	02-2700-5007
甘納設計	02-2795-2733
作室設計	0913-315-262
尚藝設計	02-2567-7757
奇逸空間設計	02-2755-7255
相即設計	02-2725-1701
參拾柒號設計	02-2748-5883
森境 X 王俊宏室內裝修設計	02-2391-6888
硬是設計	07-285-1003
新澄設計	04-2652-7900
諾禾空間設計上碩室內裝修	02-2755-5585

1

天花板設計

設計師經常將天花板造型視為空間設計的趣味，運用線條傳遞美感，除了美觀、燈光效果，更有為每個空間界定及平衡空間視覺的效果，一切端看使用者的需求。本章將從形式、材質、區域這三個面向探討天花板設計。

Form 形式 **Part 1** 材質 **Part 2** 區域

Form
形 式

進行室內天花板施作的兩大作用，一是掩飾管線功能，二是裝飾效果。樓高不足的情況，有些設計師會以造型天花板遮掉梁柱，如弧形天花等，但仍保留部分高度，讓使用者降低壓迫感。以下列出幾種天花板的設計形式。

Form 01.
高低錯落

捨棄一成不變的平釘方式，設計師謝和希選擇以不同顏色的幾何線條切割天花區塊，板塊間的縫隙亦為空間創造開闊的視覺效果。造型天花以木作結構為基底，選擇材質較輕的矽酸鈣板封面，最後黏合天空藍壁紙。

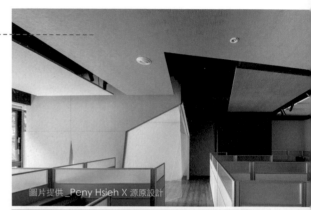

圖片提供 _Peny Hsieh X 源原設計

Form 02.
弧線

相較於直線，弧形線條與天花造型結合，可使空間視覺感受更為開闊。還能利用天花板向下釘的空間隱藏冷氣室內機與管線，並藉由天花向外旋出的弧線，在視覺上擴張整體空間的橫向寬度，讓視覺感受更加純粹同時兼具實用性。

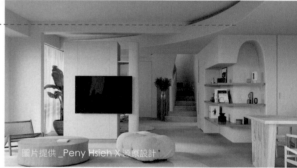

圖片提供 _Peny Hsieh X 源原設計

Form 03.
斜切

利用不同造型的天花，可解決基地原有的梁柱問題。設計師謝和希指出，以屋頂造型的斜切天花可為餐桌區域創造開闊空間感，以左右的橫梁為起點，木工以角料釘出構成斜面的骨架，接著覆蓋夾板封面，再進行批土打磨，最後漆上油漆完成，讓原有的場域尺度縱向延伸，為天花賦予宛如建築般的結構線條。

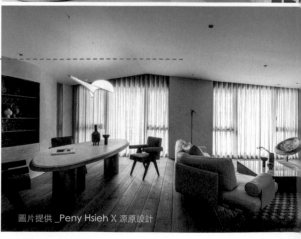

圖片提供 _Peny Hsieh X 源原設計

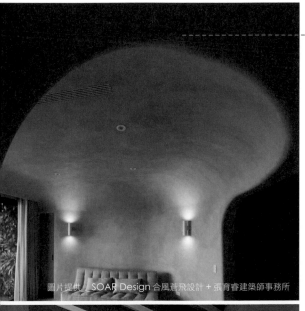

圖片提供＿SOAR Design 合風蒼飛設計 ＋ 張育睿建築師事務所

Form 04.

自由曲線

一般木作的弧形僅能創造出 2D 曲面，建築師
張育睿以可彎夾板、角料等創造出 3D 弧角，
不僅將每個 3D 曲面以單元碎化的方式來組合
成型，在透過切分成多塊三角形後，再加以彎
曲整合，最後用批土進行修飾，造就出自然的
樣態。

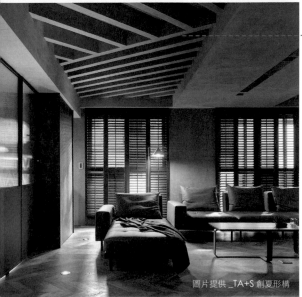

圖片提供 ＿TA+S 創夏形構

Form 05.

格柵

格柵的寬窄密度能決定空間尺度的感受，在廊
道、屋高較低、或是小坪數的空間中，格柵的
間距必須要相對寬敞，以減輕量體的沉重，不
過相當考驗細節，前置機器設備配置更具挑
戰。高低差的部分需要結合冷氣、管線、全熱
交換機等，此設計形式需要考慮機具替換及維
修，在美感設計前提下需要確保日後保養的便
利性。

Part 1
材質

天花板設計可透過造型表現、燈光、材質等,像是可簡可繁的板材、層層堆疊的木材呈現出空間的風貌,依使用場所及功能而有所不同。目前許多設計師甚至會利用木作搭配塗料,創造更豐富的視覺變化。

圖片提供 _ TA+S 創夏形構

📘 同材質接合

天花板的設計變化很多元,材質選擇也很豐富,透過使用與壁面相同的材質,將天花板與立面連成一氣,促成完整的空間線條延伸,也藉由材質串聯、相互呼應,簡化了材料元素,增添了風格一致性。一般來說,木材、板材、玻璃、塗料……等,這幾種材質會採取相同材質接合在一起,讓空間整體視覺感達到統一、和諧的效果。

圖片提供 _ TA+S 創夏形構

📗 異材質接合

多數設計師會選擇以包梁的方式修飾天花板,也能透過使用木皮、塗料或鏡面等
異材質接合將梁柱變成空間的亮點,或者以特殊設計修飾、隱藏管線,除了有效
化解天花板的不平整之外,還能在開放式空間界定機能區域。造型與材質堆疊可
以有效修飾空間、引導動線,也可隱藏吊隱式冷氣與窗簾盒,增加空間氣氛與設
計感。

圖片提供 _ 奇逸空間設計

木材 × 木材　運用木作打造室內天井

吧檯區上方橫亙一道大梁，設計師郭柏伸將其包覆，以較四周低矮的天花界定出吧檯區，也不會因為梁打斷了造型，避開梁體的位置，善加利用木作與原始天花間的高低差，在最高處安排矩形流明天花，從下方往上看因為一邊的斜角而像是梯形，讓光線照射，好像從天井透出的天光發散灑落。最低處也安排了嵌燈照明營造出光線，既滿足氛圍營造，又補足照明需求。

◈ **設計細節。**梁柱、燈光、木作天花的高低層次不同，需要確切知道梁位，將高低層關係確立出來，木工施作才不會方寸大亂，並且規劃藏燈位置、管線走向。

圖片提供 _Peny Hsieh X 源原設計

木材 × 木材　圓弧造型天花放大空間尺度

透過變化天花的造型並融入弧形曲線，能在視覺上發揮垂直延伸的作用，設計師謝和希以「莫比烏斯環」為發想，在 Bar Room 空間上方設計向內縮小口徑的圓弧狀天花，考量使用者由下而上的視線，在環狀內部增加如帽型的木作量體，利用弧面柔和燈光開啟後的視覺效果，讓整體設計更加地渾然天成，彷彿置身如夢境般的場景之中。

◈ **材質接合。**謝和希以木作的方式實現環狀天花板的圓弧造型，先利用板材切割出數片曲率相同的木片，接著裁出不同大小的環型木片，以環型木片為基底，一一將事先裁好的木片垂直固定於環上，接著以木板封面，固定於木作結構之上，最後進行批土打磨，上漆等動作才算完成。

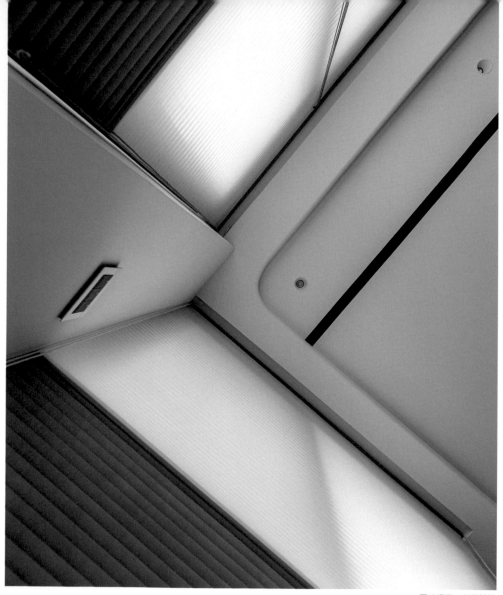

圖片提供 _ 新澄設計

木材 × 木材　柔軟弧狀，畫出視覺和諧

以木作來為天花板勾勒弧狀造型，銜接立面也以木作延伸形狀，改以俐落直角作為連接處線條。凹折圓弧狀宛如摺紙般內凹入邊縫裡，脫溝手法斷開線條接縫，視覺多了層次，有明暗區別的陰影變化，搭配白色為底色，冷氣出風口換裝為黑色線條感，黑白穿插展露女性內在柔軟又堅強性格，天花板充斥設計感。

◈ **設計細節。**天花板細節其實抬頭就會被看見，因此設計師於天花板邊緣處利用木作造型打造圓弧狀，為了不顯單調讓弧狀側邊內凹進溝縫。

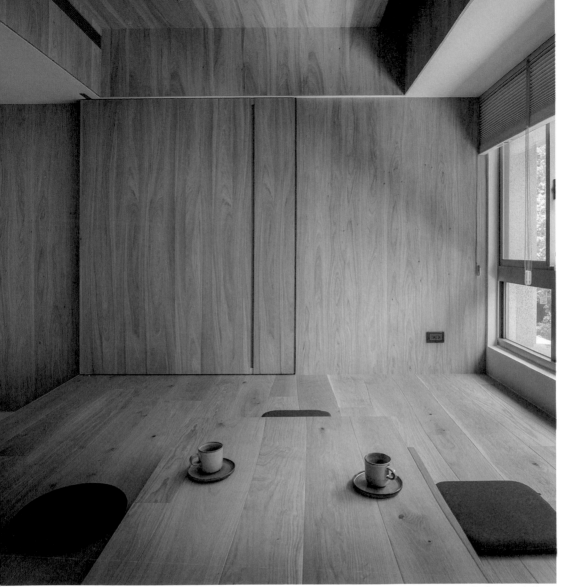

圖片提供 _ FUGE GROUP 馥閣設計集團

木材 × 木材　平鋪包覆木質天花，營造自然溫暖

將近 30 坪的老屋翻修，為給予這對熟齡夫妻舒適愜意的晚年
生活，設計上以簡單內斂作為詮釋，材質運用保留原始紋理，
架高和室場域鋪設的木地板，轉折延伸成為拉門、天花板，圍
塑出溫暖寧靜的自在氛圍。

◈ **收邊工法。** 木作天花框架
抵定後再貼飾木皮，白色油漆
部分刻意斷出一個企口再去銜
接木皮，可隱藏貼皮的側面，
出風口部分則是將木皮往內包
覆，最後放置無框式出風口。

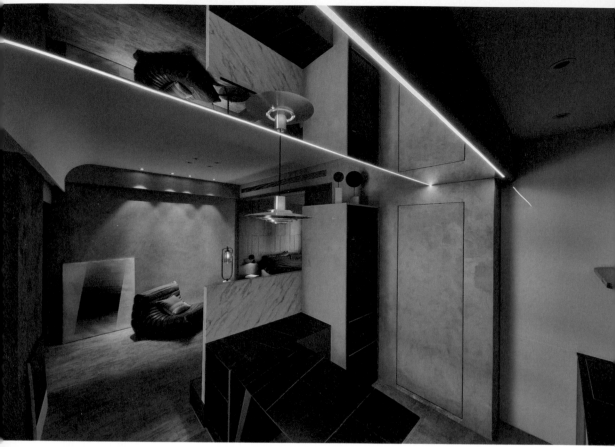

鏡面 × 鏡面　鏡面讓大梁變得輕盈不壓迫

在 10 坪的小空間裡，進門處就是一根超過 300cm 的大梁，為了化解大梁帶來的壓迫感，設計師高詩杰利用鏡面反射能延伸視覺高度的手法，將大梁底部結合明鏡，並在左右兩側側邊安裝線型 LED 燈，不但能製造空間放大感，同時也讓大梁變得輕盈，讓原本是空間缺點的梁，反轉成為畫龍點睛的亮點。

◈ **材質接合。**由於大梁長度超過 300cm，鏡面如果採用拼接方式會產生斷點，影響鏡像的完整度，因此必須使用完整一片的鏡面，而在施作時，除了背部需黏合固定，在下方也要先做好支撐，等鏡面穩固後再拆除，確保安全。

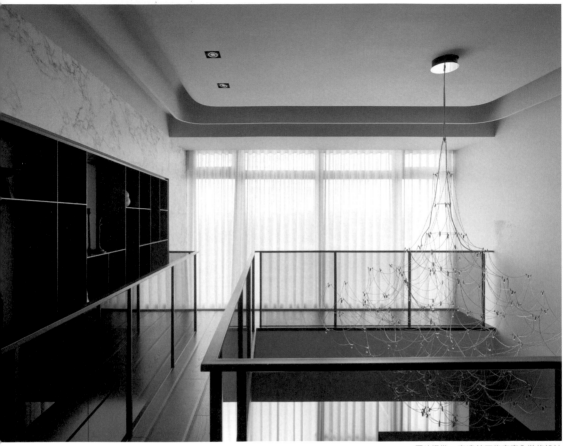

圖片提供 _ 森境 X 王俊宏室內裝修設計

板材 × 板材 　從圓弧概念出發延伸挑高玻璃窗景

這個住家空間最引人注目的就是高達兩層樓的透明玻璃窗，恰如其分地引入戶外窗景，而室內如何與其映襯，設計師王俊宏採用圓弧樓梯緩緩上升，再搭建天橋走近挑高玻璃窗，就像是走入世外桃源一般讓人可以近距離欣賞，如此一來，「圓」就成為設計重要軸線，圓形天花板、圓弧狀的卡西納吊燈，處處細膩而保有初衷，純熟技術加上設計概念，即便是人人皆會處理的彎曲夾板或是 GRG（玻璃纖維加強石膏板）也能展露設計底蘊。

◈ **設計細節。**王俊宏認為，如何巧妙地運用圓弧造型在空間中成為適度點綴是施工與創意的展現，此處圓弧造型天花板是從圓弧樓梯一路延伸，利用彎曲夾板在天花做出精緻收邊，從客廳沙發往上望也是一處美麗端景。

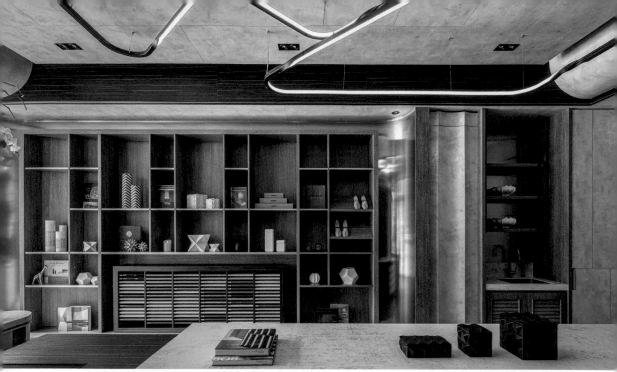

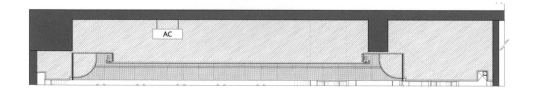

板材 × 板材　挑戰系統板材的彎曲限制

此為商業空間，天花板是以弧形系統板構成，設計師楊煥生希望展現出表材在受光面會有不同的質感，而刻意在天花板上利用板材，連同室內立面也都使用相同系統板材，此外，為了挑戰系統板材能否做成彎曲狀，而在天花板上做了許多弧形造型。天花板與立面皆使用 8mm 系統板材，只是紋路不同，並利用深木色、水泥色、以及鍍鈦系統板……等紋理搭接。

◈ **材質接合。**木工在現場打好基礎板，另外在原為平面的系統板背面刻溝，讓板材變成可以彎曲的狀態，貼上基礎板，彎曲的程度依基礎板而定。

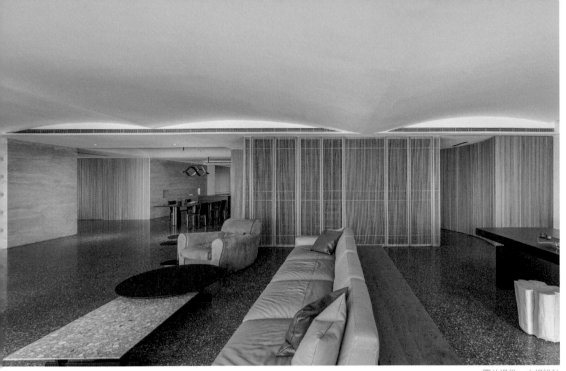

圖片提供 _ 水相設計

板材 × 板材　穹頂整合平面自由的室內空間

此案的客廳天花因梁柱系統過低，但屋主希望客廳的公共區域仍能保持一定高度，又不想看到太多梁柱包覆造成視覺疲勞，設計師李智翔用穹頂造型來打造出片狀完整但素雅沉靜的天花板，脫開立面材質演變，採用一致的白色視覺符號，以波浪狀的有機曲度來跨越各區塊，整合平面自由的室內空間。

◈ **設計細節。**天花材質是可彎矽酸鈣板，而曲面部分跟骨料結構有絕對關係，因為骨料間隔的鬆緊節奏會影響穹頂序列的順暢度，例如骨料相間 46cm 或 60cm 產生的曲度表情就會有所不同，如何掌握骨料鬆密的節奏是關鍵要素。

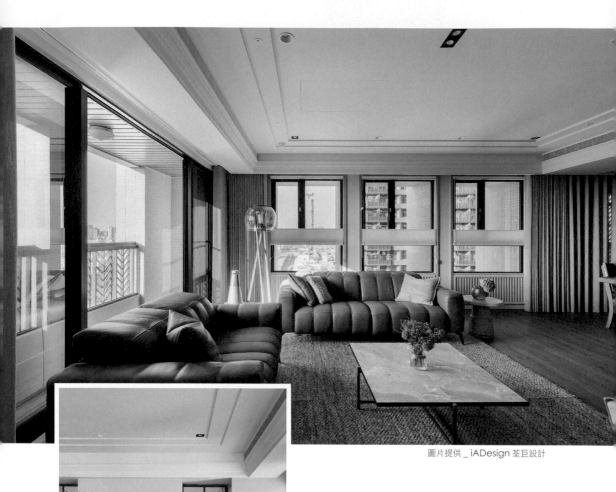

圖片提供 _ iADesign 荃巨設計

板材 × 板材　　線板堆疊層次營造開闊空間

為了還原紐約公寓的氣勢，從玄關開始利用開闊尺度為設計，延伸至開放式客廳，大面開窗景致讓室內更顯開闊。由於天花板需安排隱藏式冷氣機，加上紐約風格設定的考量，利用線板包覆大梁，線條層層向上，讓空間更顯挑高、延伸，一展格局氣度。

◈ **設計細節。**由於大樓的梁量體較大，並考量安裝隱藏式冷氣機，會壓縮到天花板的高度，因此以線板框住梁，並多兩個層次階梯感造型延伸，讓天花板視覺再拉高。

圖片提供 _ 奇逸空間設計

薄膜天花 × 薄膜天花　造型燈光打造獨具一格的角落

弧形天花塗上含有礦物的特殊塗料，創造出如月球表面的坑洞，同樣圓形造型嵌燈，在關燈時自然融入壁面造型中，打開光源又強調出漆面的陰影層次之美；立面銜接處以光帶勾勒線條，豐富空間表情並提升精緻度。富涵藝術感的單椅上方以木作和燈光安排做出高低層次感，設計師郭柏伸精心設計了特殊的斜角橢圓造型薄膜天花，有如聚光燈照亮經典單品的細節，為空間注入明快、活潑的氛圍。

◇ **設計細節。** 不規則的橢圓造型光膜工法比較困難，除了需要精準的木作規劃，繃平膜布也比一般方形甚至是圓形造型難上許多，都是現場以瓦斯槍將膜布加熱緊縮、仔細拉平。

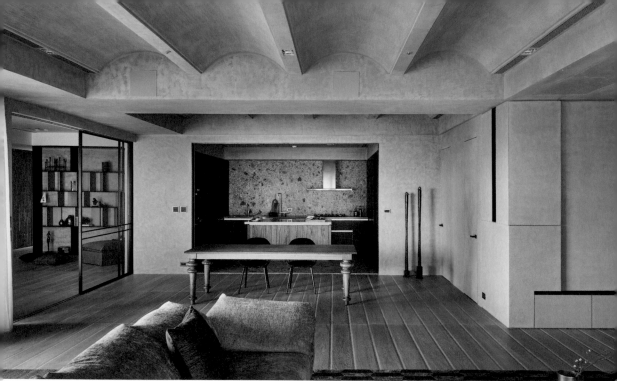

木材 × 塗料　拱形天花呈現室內建築美感

將建築概念融入室內設計中，可賦予空間結構性的美感。設計師謝和希表示，此案空間基地寬闊，縱向的高度可利用弧形線條，使空間更有變化感，將公領域的天花均分為 4 等分的拱形，為空間注入韻律感，表面披覆與立面相同的礦物塗料，讓整體視覺更加地渾然天成。

◈ **收邊工法**。接續的弧形天花以木工裁切出 4 組弧度相同的木片角料，垂直固定於木架上，接著以夾板拼接出半圓形的弧面，經過批土打磨後，將天花整成平整的表面，才能漆上塗料。

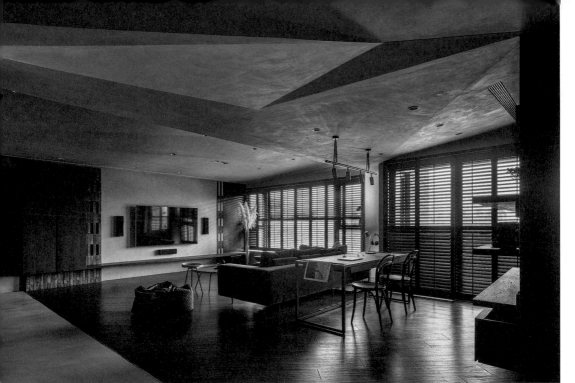

圖片提供 _TA+S 創夏形構

木材 × 塗料　造型天花板隱藏大梁存在感

設計師王斌鶴以不規則的切割造型,呼應咖啡為主的自然不造作氛圍,天花板從玄關開始的前置作業,滿足複雜的管線配置、全熱交換機等基礎的生活機能前提下,讓高低交會的視覺設計,消弭了因大梁高度而可能產生的壓力,每一個節點、每一個轉折、每一個高度都是獨立放樣,尤其為展現俐落的交界細節,對於封版施工要求須更為精準。

◈ **收邊工法。** 木作天花板以灰色樂土塗料,模擬出水泥灌漿的質樸效果,而利用矽酸鈣板補界線的收邊施工方式,得以呈現不規則造型切線的銳利效果。

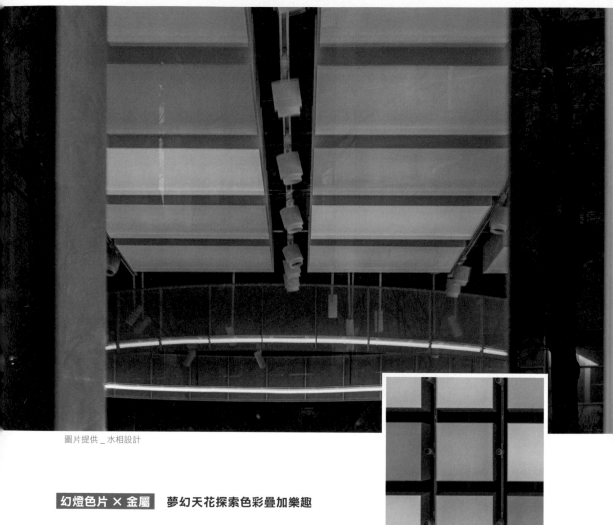

圖片提供 _ 水相設計

幻燈色片 × 金屬　夢幻天花探索色彩疊加樂趣

此區為各品牌彩妝陳列區，從化妝品裡的腮紅盤作出發點來設計構圖與顏色，讓天花色板的夢幻感引領人們享受色彩疊加、層疊與塗抹的樂趣，妝顏的書寫不只是結果的呈現，亦是一種創造過程。因現成品沒有這麼多層次的豐富顏色，改以客製化輸出燈片貼在壓克力上，輔以鐵件結構來呈現出流明天花的質感。

◈ **設計細節。** 壓克力燈片（貼附於壓克力上的幻燈色片）跟燈具的距離需掌控精準，太遠會影響顏色亮度，太近則會看到燈光輪廓。鐵件做四周收邊的細節時，要注意壓克力放上去橫跨的角度要留多少肉身，以便日後更換。

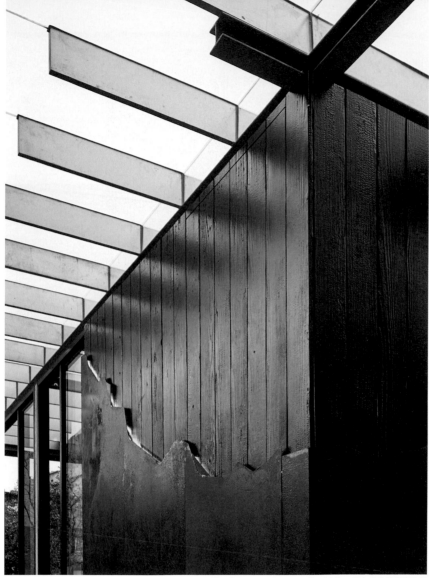

圖片提供＿ SOAR Design 合風蒼飛設計＋張育睿建築師事務所

金屬 ✕ 玻璃 　**金屬桁架作為空間結構的一種**

細看 TERRA 土然巧克力慢閃店，它不像過往熟悉的建築，在天花處可透過橫梁或柱子來做結構上的支撐，倘若將梁、柱方式套用在 TERRA 土然巧克力慢閃店裡，一來會使空間變得更狹窄，二來也會破壞立面完整連續面的設計。為加強這個大跨度空間的結構，張育睿將一片片的金屬幻化成桁架，作為取代梁的一種。金屬本身不厚，再加上玻璃也很輕薄，讓整體顯得更輕盈。

◈ **材質接合。**玻璃和金屬同屬堅硬的材質，但兩者質地不同，因此在玻璃與玻璃的銜接處先壓放入金屬，再打入矽利康，讓彼此能更緊密結合。

照明與天花密不可分，兩者相得益彰。梁柱是構成空間的主要結構，在無法更動的情況下，可以透過天花板加以修飾，讓橫梁變成特色設計的一部分。天井天窗則是添增光線與造型的一種方式。

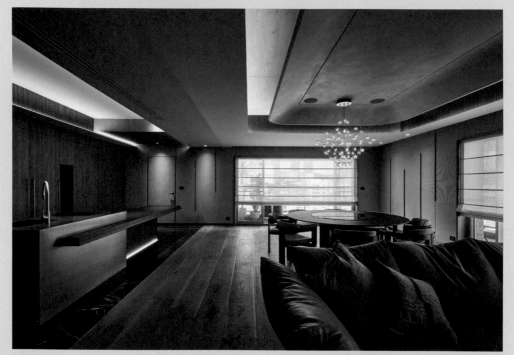

圖片提供 _One Work Design 工一設計

█ 照明

因應現代風格的多變，天花板設計和照明燈具的配置關係越來越緊密，也變化出各種形式。不僅有助於營造明亮舒適的光線，也能成就各種風格居家的樣貌。一種是利用平頂天花在牆面留溝縫藏燈，一種則是利用飛碟式的層板或複式天花設計，將燈管藏入其中。不僅光源變得柔和，有效隱藏燈具存在，也能徹底展現複式天花的造型之美。

圖片提供 _TBDC 台北基礎設計中心

圖片提供 _ SOAR Design 合風蒼飛設計 + 張育睿建築師事務所

▌梁柱管線

設計師為了解決建物本身管線、空調繁雜、梁柱過大等問題，除了最基本的平釘天花來修飾大梁過於突出的壓迫感，還能透過高低錯落、特殊造型天花，甚至是使用不同材質與表面紋理，將原先的阻礙變成天花板造型的一環，搭配出簡約前衛的空間氛圍。

▌天井天窗

假如建物本身採光不佳，需要增加屋內進光量，可於天花板設置天井、天窗，讓光線可以溫和方式灑下，不會過於刺激。如果建物沒有設置天窗、天井的條件，可利用流明天花模擬天井情境，透過流明天花的柔和燈光，打造有如天井狀的視覺感受。

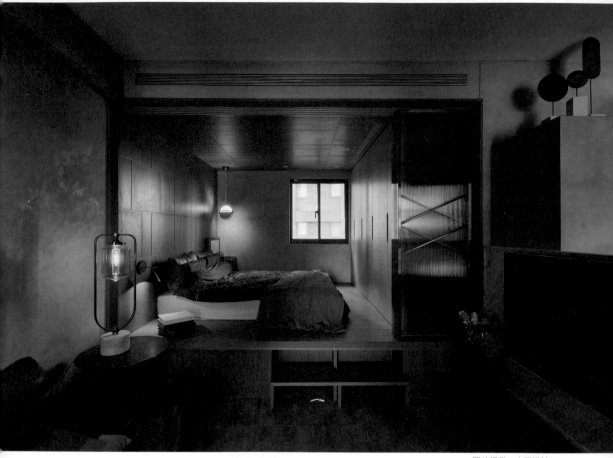

圖片提供 _ 太硯設計

天花板結合立面　木皮分割造型打造日式廂房

遠看呈現口字型的臥房，透過櫻桃木木皮打造出宛如日式廂
房的框景，近看則會發現臥室的天花板原來是從床頭背牆延
伸而來，牆面與天花板一體成型的設計，讓這間日式廂房更
有醇厚韻味。不僅如此，設計師高詩杰也在架高臥榻下方規
劃了儲物空間，並設計可收納的踏階，除了作為進入臥房的
階梯，也方便坐在踏沿時雙腳不會懸空不適。

◈ **設計細節。**床頭背牆與天花板是以溝縫延伸的幾何分割為
造型，如果沒有延伸銜接將會顯得過於雜亂，而要做到延伸
感，除了木工放樣時要準確，貼木皮前一定要先對花，檢查
紋路都有對齊到位再施作。

圖片提供 _ 奇逸空間設計

天花板結合立面　運用造型天花修飾建築結構

年輕世代的屋主，欣賞紐約突破先天色盲限制的藝術家 Daniel Arsham，希望居家設計也能有所創新突破。設計師郭柏伸以藝術創作思維包覆天花，不為平整下包大梁，運用木作結合義大利品牌 San Marco 的特殊塗料打造客廳區的視覺亮點，板材從電視牆向上延伸，以一道弧形轉折修飾天花與立面交界處的梁體，又「穿過」大梁展延至沙發背牆，形成一道ㄇ字型框體。

◇ **材質接合。** 弧形天花的 R 角是以木作彎曲板去做形體結構，表面平整，背後有小三角形的凹槽方便凹成不同弧度，弧度大小難以用設計圖簡單說明，需要設計師與工班師傅現場調整、定案。

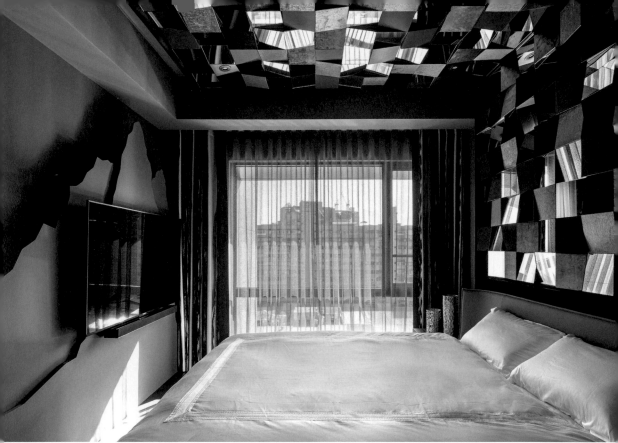

圖片提供 _YHS DESIGN 設計事業

天花板結合立面 立體天花板獨特設計

設計師楊煥生在此臥房打造風格獨具的天花板與立面造型，除了以多重反射面為設計主軸，同時希望呈現出充滿綠意的效果，於是運用四種材質，以茶玻加上三種不同的絨布、皮革，裱布在不同面向的木頭單元切面，再一個一個釘上天花板，依據不同錯位方式排列在一起，噴上黑漆後再裱上四種不同的表面材質，讓側邊無法貼表材的地方呈現黑色漆面，四種材質其一為鏡面，能讓整體造型更具反射性。

◈ **設計細節。**透過鏡面與異材質的大量應用，創造虛實幻境中的舒適享受，打造迷幻的情境，讓絢麗建材、浮誇造型與居家空間取得平衡。

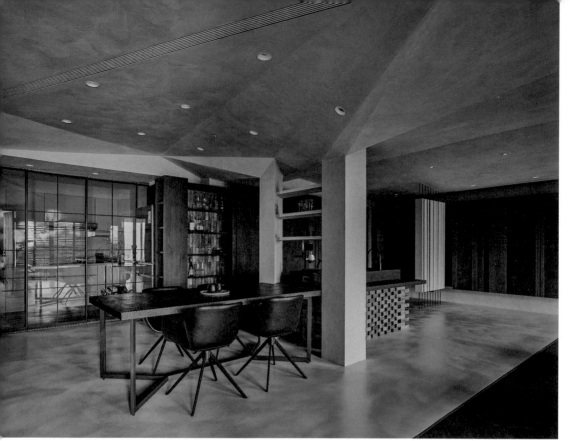

圖片提供 _TA+S 創夏形構

天花板結合立面 　**一體成型層架從造型天花延伸而降**

書架的設計概念來自不規則切割天花板的延伸，從切割稜線降下的柱體為開放層架的主結構，串起了天地之間的連結，讓公領域立面空間有了串聯，視覺也具備延展之感，再次藉由造型弱化梁線位置。而兩個柱體之間加入了層板，仿若一體成型般打造出具備收納功能的輕盈隔屏，劃出了咖啡中島區及用餐空間的清晰界線，也提供手沖咖啡器具的擺放展示的空間。

◈ **設計細節。**造型天花板的不規則切割稜線，成為柱體落到地面的交際之處，而設計工法上也是比擬天花板設計，以相同的木作、矽酸鈣板、樂土塗料一氣呵成。

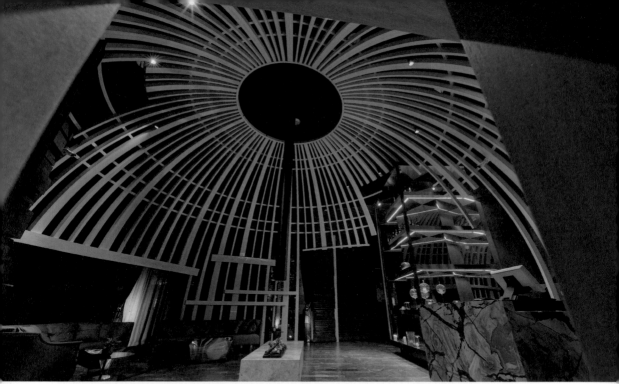

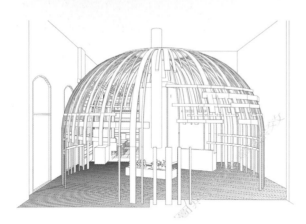

天花板結合立面　鏤空弧形圍塑過渡區

此處為瑞穗天合國際觀光酒店進入餐廳前的過渡區，為了讓此空間與用餐區有所區隔，設計師黃懷德希望打造虛實交錯的獨立空間弱化原有的天花板、牆壁，透過從天花板延續到立面的鏤空弧形天花板，創造圍塑感，再以橫向線條開口，決定何處當作入口，何處置放沙發，弧形天花板正中間底下是壁爐，黑色柱體為排煙管，讓客人可以在此停留休息，達到過渡的效果。

◈ **設計細節。** 先把天花板大型骨架做出來，再固定一片片弧形，弧形需要透過設計圖計算每片之間的長度，預先做好到現場再慢慢組裝。

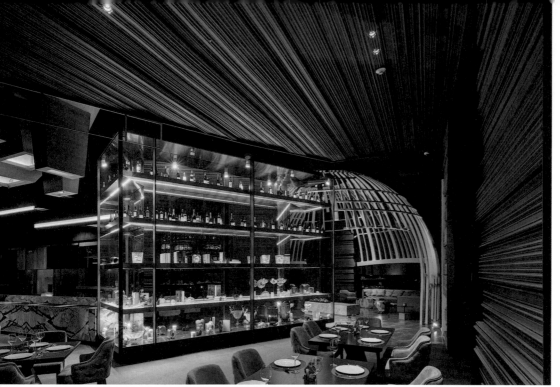

圖片提供 _TBDC 台北基礎設計中心

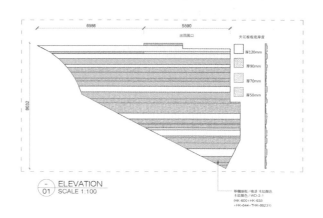

ELEVATION
01 SCALE 1:100

天花板結合立面 **實木線板藏風口引導動線**

瑞穗天合國際觀光酒店的餐廳其中一區天花板，從天花板延伸
到立面皆使用實木線板，設計師黃懷德利用實木線板的方向
性，不僅能夠整合燈光、冷氣出風口於線板與線板中間，還因
為此處剛好介於大廳走向用餐區的位置，達到動線引導作用。

◈ **材質接合。** 實木線板之間的
接合一般是利用企口榫接，用
一凹一凸的方式接合，而與天
花板、立面的固定則是以釘的
方式固定，比較不會出現變形
的問題。

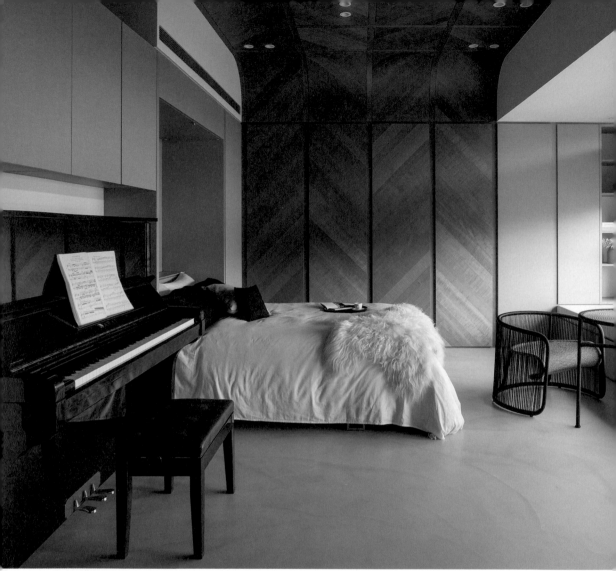

圖片提供 _ FUGE GROUP 馥閣設計集團

天花板結合立面 人字拼天花、櫃體延伸空間高度

坐擁淡水河景的 50 坪住宅，重新微調格局更加發揮景觀優勢，與客廳相鄰的多功能室結合了多樣的生活功能，既是書房、琴房，當長輩來訪還能轉換為舒適的臥房，一方面自客廳的人字拼圖騰延伸至內，從櫃體立面往上貼覆為天花板，更有延展高度的作用，入口處上端則加入鍍鈦黑材質，增加些許的反射質感。

◈ **材質接合。**木貼皮與油漆之間透過預留內角將材質直接銜接在一起，鋼琴上方為了引光至玄關的玻璃隔間，則是以矽利康固定。

圖片提供 _Peny Hsieh X 源原設計

隱藏梁柱與冷氣　隱藏機能與梁柱的弧形天花

此案空間兩側存在結構梁，為了減低空間的壓迫感，並同時容納冷氣室內機與管線，設計師謝和希以宛如浪花曲線的造型天花隱藏空間的缺點。弧面造型以床頭正上方的橫梁為起點，利用弧線末點的線條與另一側梁柱水平延伸的平面相接，創造可隱藏冷氣的空間與出風口。

◈ **設計細節。** 弧形造型天花以木工垂直將不同長度的角料依序排列固定於木架上，完成整體結構，接著以裁成小片的夾板貼覆，形成平整滑順的弧形曲面。

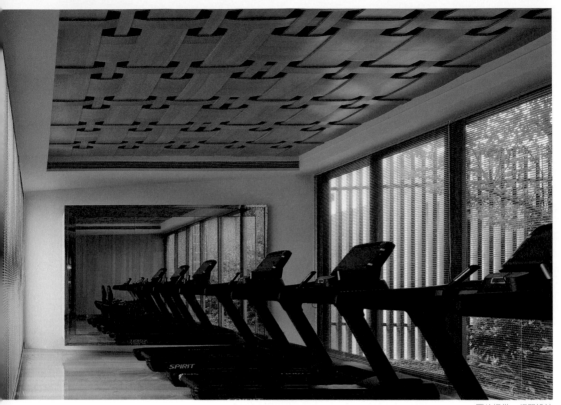

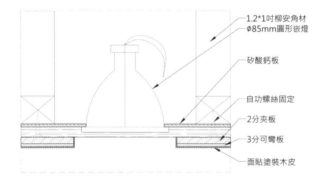

1.2*1吋柳安角材
φ85mm圓形嵌燈

矽酸鈣板

自功螺絲固定

2分夾板

3分可彎板

面貼塗裝木皮

造型天花藏嵌燈 **編織木皮天花創造視覺律動**

這是擁有花園綠意包圍的健身空間,且坐擁兩面透光極佳的
大面玻璃窗,因此設計師希望空間天花板能呈現出自然包圍
的都市綠洲感,所以選用編織溫潤木皮天花來形塑空間氛圍。
在立面部分,由於並非完全為方正格局,所以在底牆拉出與
門平行的牆面打造出長方形反射鏡,創造視覺變化,另一方
在鏡面後方設置收納櫃體,增加其收納的功能性。

◈ **設計細節。**編織天花板的構
成可分為兩部分,頂層為平釘
天花板,底層為可彎板編織塑
型而成的造型天花,利用編織
交錯的縫隙藏進圓形嵌燈。

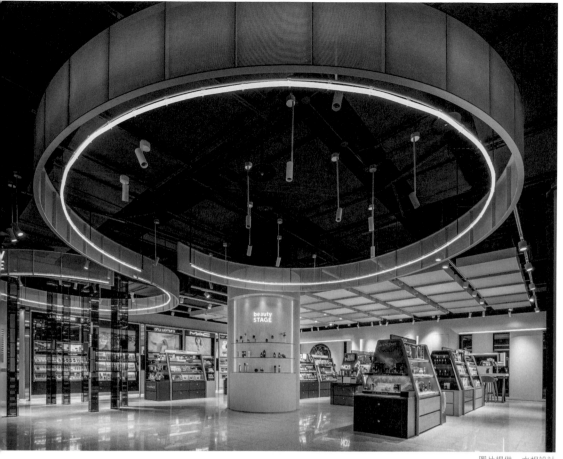

圖片提供 _ 水相設計

天花板結合燈帶　　弧形天花引導體驗五官圖書館

此案為百貨賣場美妝區,以「五官圖書館」作為設計理念,
將翻閱、找尋的動態行為轉化為空間細節。此區面積不大但
人流很多,為減少使用地坪面積造成擁擠感,設計師李智翔
利用天花板上的設計,界定出不同區域,位於入口的區域則
利用天花的弧形 MESH(金屬沖孔板)、線性燈帶與鐵件讓
空間產生流動感,引導人流走進這個空間,仿若圖書館大廳
打開視覺觀感,落地柱體則採用壓克力,通透質感可以放大
空間視覺。

◈ **設計細節。**利用天花板上的鐵件設立結構點固定 MESH,
除了透過圖面計算結構點位置力求弧度順暢,壓克力柱體角
度跟 MESH 彎曲度設定的跨距弧度範圍也必須精準,而基
礎放樣是否精準關係到弧度是否能成功。

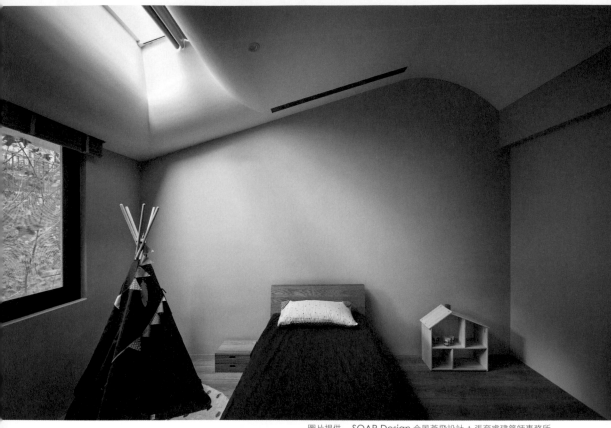

天花板結合天窗 　屋頂開設天井，抬頭即能仰望星空美景

由於屋主希望提供孩童一處抬頭仰望即可觀賞到星星的休憩處，因此
在小孩房的屋頂挖了個天井，考量孩童觀看星星、感受光照的舒適度，
建築師張育睿利用 3D 曲線來修飾天花，彎曲線條讓造型更加圓潤外，
讓光線可以溫和方式灑下，不會過於刺激。這個天井四周有做了一個
泥作墩，再將鐵件、玻璃窗等固定其上，藉由泥作墩將水引導開來，
也避免日後產生漏水的困擾。

◈ **收邊工法。**由於天花造型為 3D 曲線，雖然在建立造型時已透過單
元碎化的方式組合成型，但在邊角接縫處仍有細縫，需透過批土做修
飾使邊角圓順，最後才是上塗料。

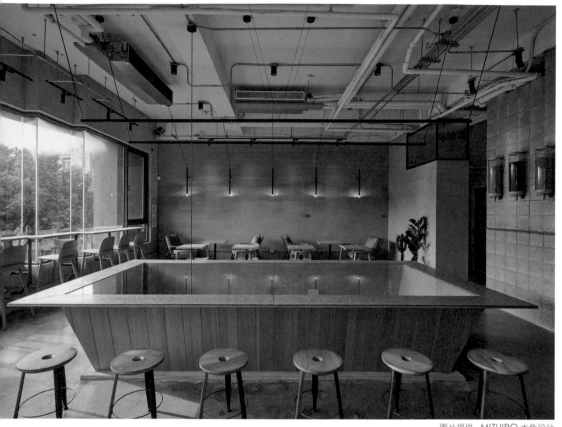

圖片提供 _MIZUIRO 水色設計

天花板結合天井　**玻璃天井串接上下樓互動**

原建築的天井位於一進門左手邊，且開口相當大，設計師林正斌認為與其要刻意封起來，不如反過來讓天井成為視覺焦點，將吧檯設置在天井下方，成為串聯一、二樓的媒介，從一樓抬頭往上可以看到廣角延伸的視野，從二樓往下透過玻璃桌檯面的斜面設計，視線會聚焦在咖啡師煮咖啡的框景畫面上，形成樓上樓下有趣特殊的互動。

◈ **設計細節。**二樓天井桌板使用與吧檯相同的鍍鋅鋼板，由於鍍鋅鋼板會反射燈光，所以天井照明以環境光為主，僅從玻璃桌面鑽孔垂下吊燈照亮一樓暗角，同時解決材質銜接處顏色不一的問題。

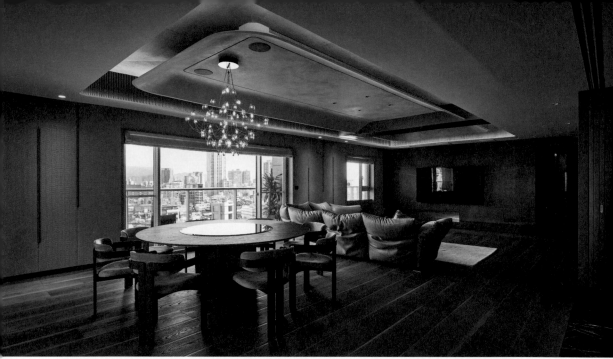

圖片提供 _One Work Design 工一設計

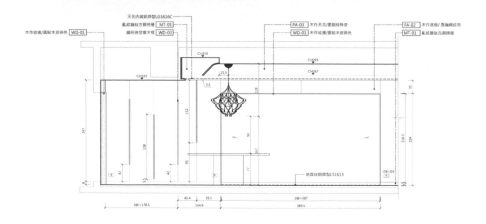

間接照明　漂浮天花板軟化空間線條

由於業主喜愛奢華風格，於是設計師張豐祥運用訂製鍍鈦格柵代替空調出風口，中間則以灰色圓弧形的懸浮吊頂天花呈現，對比天花板四周偏向垂直且剛硬線條。此外，從客餐廳到廚房無任何立面區隔，張豐祥透過電視、沙發到餐桌的視覺中軸線，並以天花板作為暗示性的空間界定。天花板內部藏有間接照明，張豐祥採取由下往上照的方式，形成半透光，展露金屬格柵的特質。

◇ **收邊工法。** 天花板搭配開口7cm 細邊框的嵌燈與吊燈，間接照明以內嵌形式固定鋁燈條，要預留 1.6cm、深度 2cm 的溝縫。

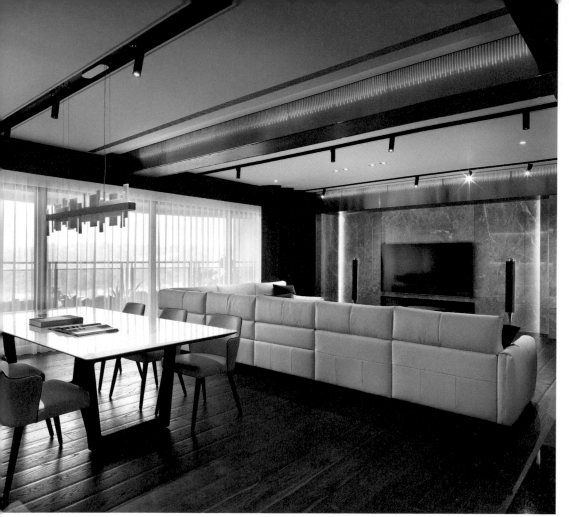

圖片提供 _ 大雄設計

天花板與燈具銜接 **天花帶狀異材質整合的秩序美感**

公領域採用開放式設計,讓多個機能區相鄰,再藉由天花板、地坪或傢具擺設去形塑各別功能區域,不犧牲開闊的空間視野,也讓家人之間的交流更於融洽。天花板的線條持續延伸至另一側的廚房天花,線條的分布一方面也是鐵件燈帶和異材質梁面的走向,整合後讓一切產生秩序的美感,不僅在視覺上有統一性,也讓天花板多了一些層次。

◈ **收邊工法。**天花施作時預留燈槽軌道的基座,首要先掌控燈具安裝的深度與顏色,讓燈帶能呈現最佳狀態。間接照明預留平台放 LED 燈條,不打膠以利日後更換。

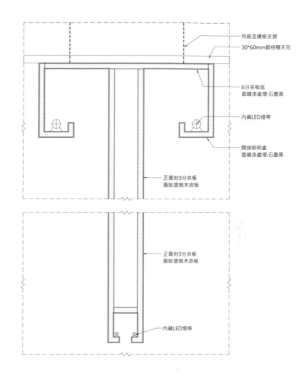

吊筋至樓板支撐

30*60mm鋁格柵天花

6分夹板底
面噴漆處埋:石墨黑

內藏LED燈帶

間接照明處
面噴漆處埋:石墨黑

正面封3分夹板
面貼塗裝木皮板

正面封3分夹板
面貼塗裝木皮板

內藏LED燈條

天花板與燈具銜接　豐富層次弧形天花，打造空間性格

為形塑大器華麗的公設迎賓大廳，設計師呂世民透過天地壁結合不同材質呈現出空間主題，以木質、灰黑色等沉穩色調，突破傳統平釘天花及燈具設計。勾勒出流動性線條從天花板、牆面一路延伸至地板，並結合光影變化。以行雲流水、蜿蜒流轉的線條營造出空間的律動性，突破制式四方形的空間設計；地坪的規劃，為了避免西曬地面大面積反光造成視覺不適，特別挑選仿古面處理後的花岡岩石材，呈現溫潤自然的視覺效果。

◈ **設計細節。** 運用蜿蜒流轉的木作弧形天花做空間串聯，面貼塗裝木皮板，減少施工上的繁複程序，造型內結合兩種燈光形式，兼具整體照明與氣氛照明，再利用 30X60mm 鋁格柵天花板修飾。豐富的層次軌跡、讓此建案更顯優雅。

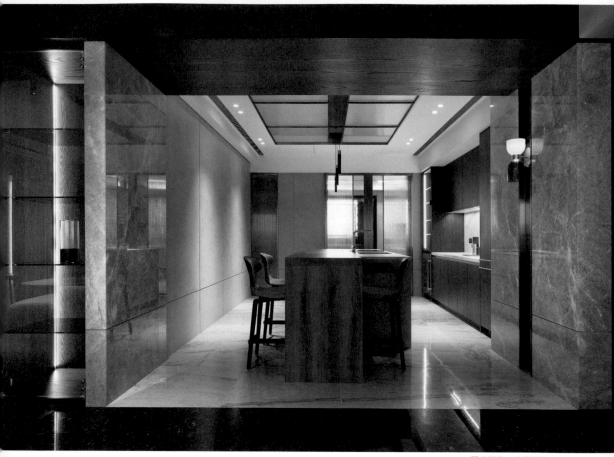

天花板與燈具銜接　流明天花提供柔和氣氛的均質光照

開放空間的場域界定不再以傳統的量體做隔屏，從壁飾材質的變化去做空間轉場，暗示人們進入不同的空間，因此材質與色彩之間的拼接須拿捏得宜，讓人能明確意識到設計的變化，同時要兼具視覺上的和諧。此設計的天花維持著白色、深色木紋與金屬件的搭配，從燈具樣式依據空間做出不同的變化，廚房的流明天花提供均質的燈照，非常適合用於情境的營造。

◈ **收邊工法。** 流明燈具由中空板與鍍鈦條組成，需留溝縫組裝並嵌入木作天花板中，塑膠材質的中空板則是安全性考量。燈槽預留 10 ～ 15cm 的深度，燈具與中空板的間隔越遠，光線越柔和。

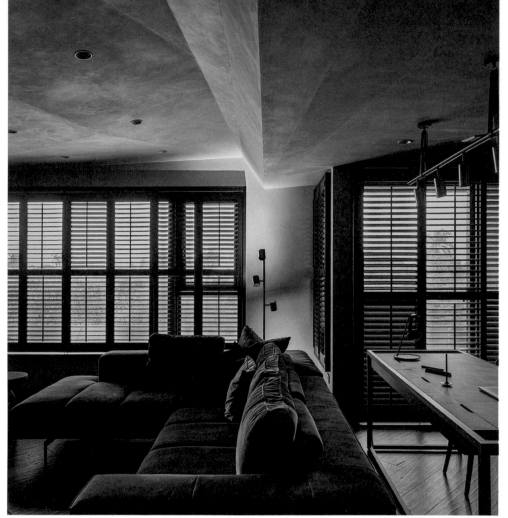

圖片提供 _TA+S 創夏形構

天花板與燈具銜接　　**點光源配置維持造型天花板的俐落**

燈光配置在此案的設計上，會更在乎的是氛圍這件事，如簾幕選擇可調光的木百葉，替空間製造更多光影細節，豐富層次也創造美好的情境氛圍。此外，在天花板不規則的獨特造型之下，燈具的配置則以點光源為主的設計做局部照明，以不破壞天花板軸線的方式實現光源配置的需求，沒有安排間接光源，僅透過打光方式營造歲月靜好的氛圍。

◈ **設計細節。** 天花板與嵌入式燈具的施工上其實相當快速好安裝，但對於燈光的安排、燈源的調配、美感的呈現、氛圍的營造等前置作業上，須花費更多時間。

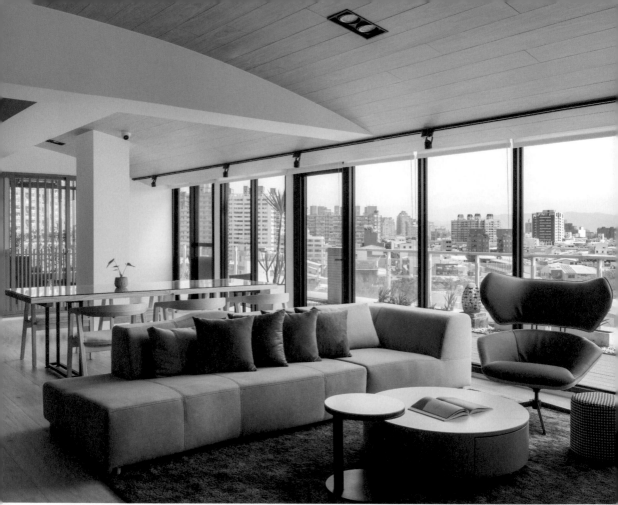

圖片提供 _iA Design 荃巨設計

天花板與燈具銜接　弧形天花板讓空間延伸開闊

65坪的中古屋改造計畫，以營造開闊舒適感為出發，為了化
解梁柱結構，並營造寬敞空間感，需將整個公領域視為一整
個開放的大空間，運用單一元素去串聯達到視覺延伸效果。
因此利用弧度美化與緩和冷硬的大梁量體；同時希望天花板
低處區塊能埋入冷氣管線，因此透過弧形造型的挑高點，抬
高視覺高度，並讓整體視覺更為延伸串聯。

◈ **材質接合。**弧形天花板造型裡，軌道燈需做平整、水平的
安排，因此往天花板內凹處固定，並於天花板平行處鎖上軌
道燈，將線隱藏其中。

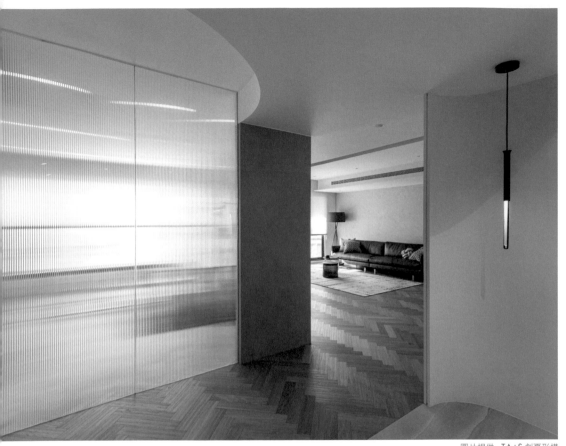

圖片提供 _TA+S 創夏形構

天花板與立面交界　　天、地弧形收邊展現柔和細節

有弧度的牆面及天花板，容易替空間帶來柔和、圓融的印象，開闊且少了銳利的立面設計，在木地板、好採光搭襯之下，更能提升溫馨的住宅氣息。而在簡約的空間之下，更可以透過這些看似簡練但不簡單的設計，堆疊空間層次。另外，圓弧的天花板有時候具備修繕梁線的效果；圓弧柱體則消除轉角的銳利，保護居家生活產生碰撞受傷的可能。

◈ **收邊工法。** 有弧度的牆與天花板接合的部分須預先做好，結合地板時就能精準整合，師傅的工藝技術也相當重要，才能做出精準度及細緻感。

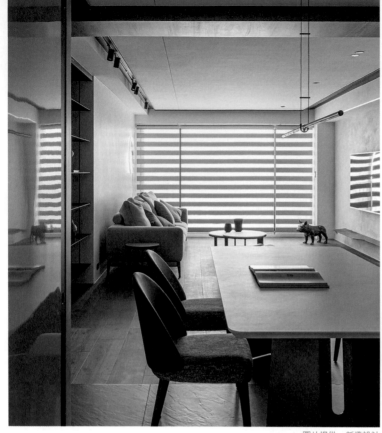

天花板與立面交界 | **陰影化作天花板收邊**

全開放空間裡，餐廳、客廳和玄關共融在一處，為了讓三處空間銜接更自然，室內天花板以齊平為規劃方向，建造共同語彙後，為了讓天花板多一些空間表情，以脫溝手法，讓天花板與立面轉折處銜接斷開，利用斷開處的陰影作為視覺收尾，除此之外，天花板處的脫溝尺寸在靠近木頭包覆的梁柱處比較小，營造深淺不一陰影變化。

◈ **收邊工法。** 對照地板以不鏽鋼收邊條界定場域，天花板改以脫溝技法製造出陰影變化讓界線被模糊，視線著重天花板色澤和材質，場域邊緣陰影反而創造空間面容變化。

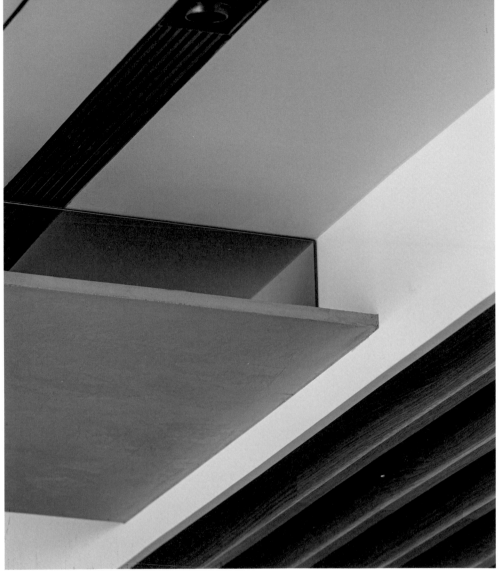

圖片提供 _ 新澄設計

隱藏管線　　**堆疊天花板層次變化**

如果只以木作架出天花板，視覺恐怕略顯單調，於是利用層板內縫結合金屬溝槽埋藏冷氣管線，管線可以被漂亮收尾之外，還能讓金屬溝槽順勢成為空間線條，再結合建材寫真板做搭配，木紋寫真板的好處就是尺寸可無限延伸，打造無溝縫板材，但設計師在本案卻故意斷開材質，有了接縫效果更具真實感，也讓天花板因為白色板材、金屬、木紋寫真板等多樣材質更顯活潑。

◇ **材質接合。**多種材質在結合時，色彩、形狀都會決定接合的順暢度。略帶冷感金屬材質埋藏在灰色板材內，作為冷氣管線的線路管道孔，搭配溫暖木色，一冷一暖突顯風格。

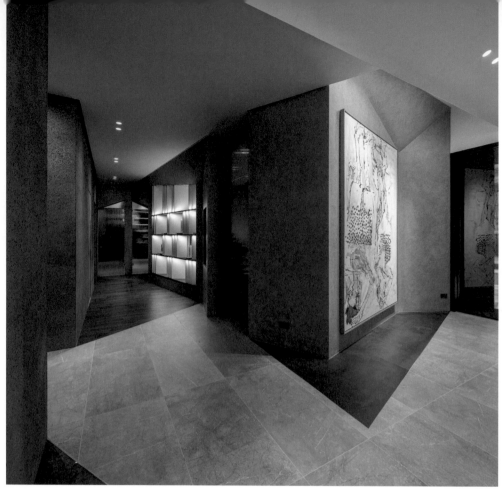

圖片提供 _Peny Hsieh X 源原設計

天花板與立面交界　錯落天花設計延伸空間

空間立面的分割線條將決定整體空間所呈現的視覺效果，設計師謝和希指出，此空間在設計前業主就已提出放置大型畫作的需求，為了使藝術品得到相對的陳列尺度，選擇將牆面融入折面、切割等元素，使立面空間可向上、向外延伸；地坪搭配石材拼接仿水泥感地磚，搭配投射燈光，更提升陳列的氛圍。

◈ **設計細節。**基地原始的天花存在既有橫梁，若採平釘的方式處理天花，將壓縮到陳列大型畫作的立面空間，使視覺顯得擁擠。謝和希決定改變立面的結構，以木作呈現往三向發散延伸的立面，披覆仿水泥感塗料。

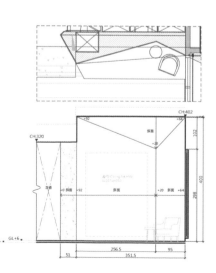

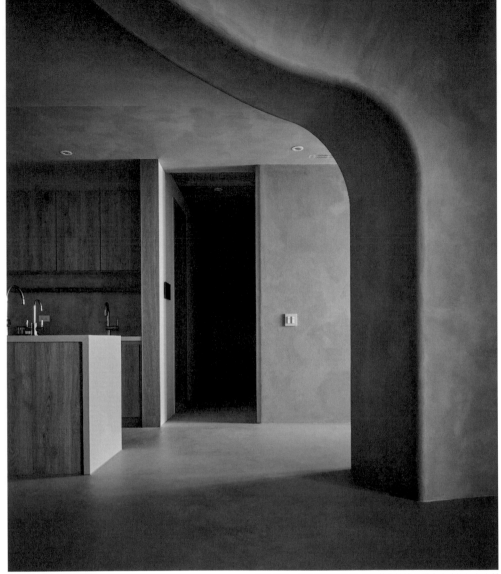

圖片提供＿ SOAR Design 合風蒼飛設計＋張育睿建築師事務所

天花板與立面交界 **多進式動線帶出洞穴的特色**

天然洞穴的構造，它的立面通常呈現連續性的，為了帶出這種效果，建築師張育睿以多進式動線創造行走路徑，連帶展現空間層次的同時，也呼應了洞穴的特色。有機、蜿蜒的線條依序界定出不同的領域，如客廳、餐廚區等，也帶出洞穴的效果。洞穴本身有個大小不一的開口，這除了帶出彼此之間的透視感，更替室內引入充沛陽光，為家帶來明亮感。

◈ **設計細節。**為了小孩使用安全上考量，因此在設計上儘可能避免銳角，轉而透過修飾形成圓弧貌，就算小孩行走其中、或用手觸摸都不會過於擔心。

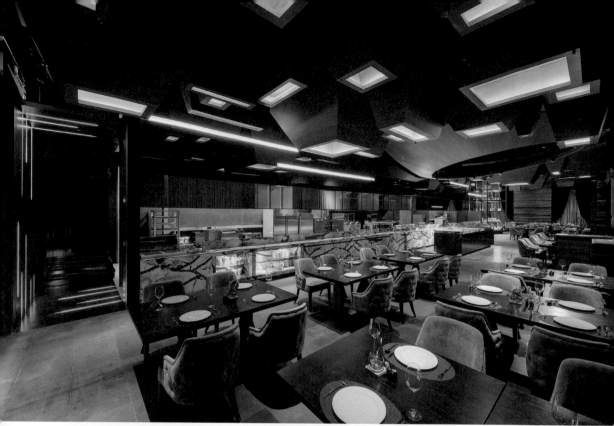

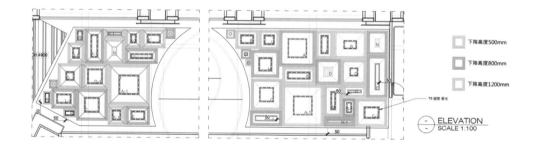

下降高度500mm

下降高度800mm

下降高度1200mm

T5 燈管 藏光

ELEVATION
SCALE 1:100

隱藏管線　高低錯層巧妙藏管線

設計師黃懷德為了解決建物本身管線、空調繁雜的問題,設計師認為與其凌亂,不如讓天花板出現高低層次。遇到管線較低之處,天花量體會比較低;相對較無管線經過之處,塊狀高度較高。每塊量體天花板留有溝縫與距離,量體間的溝縫隱藏消防灑水、冷氣出風口、新鮮空氣管線,照明則是置入每塊量體中間,讓下方的顧客可以感受到亮度,卻看不到光源,內部刷白以鏤空形式呈現,並反射柔和燈光。

◈ **材質接合。**使用的材質是木皮,底下為木夾板,設計師必須在地上先排好,然後按照天花板的方向以五金懸吊方式吊在建物原有的樓板,而非釘死在天花板上。

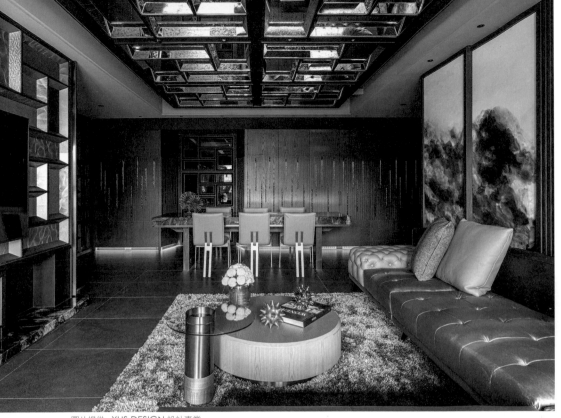

圖片提供 _YHS DESIGN 設計事業

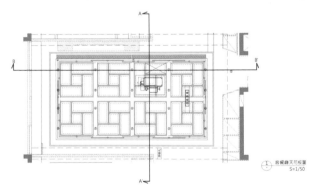

客餐廳天花板圖
S=1/50

隱藏冷氣　回字天花設計創造奇幻視覺

天花板以大量鏡面拼接而成，設計師楊煥生運用四個長方形方塊繞著中心點，中間將出現一個正方形，如同多個回字型拼排於天花板，長方形設計成倒梯字狀，透過斜面反射出不同角度的影子，讓坐在下面的人感受到極致奢華的視覺饗宴。鏡面材質使用仿古鏡，由於玻璃材質須倒吊於天花板，如果單純以黏著方式固定玻璃，久了可能會有脫膠疑慮，設計師特別於四周運用實木卡榫固定玻璃。

◈ **設計細節**。於玄關進來的推門同樣設計回字造型的穿透玻璃當作屏風，在電視立面也以相同造型，運用四種不同顏色的銅板做處理，創造奇幻視覺饗宴。

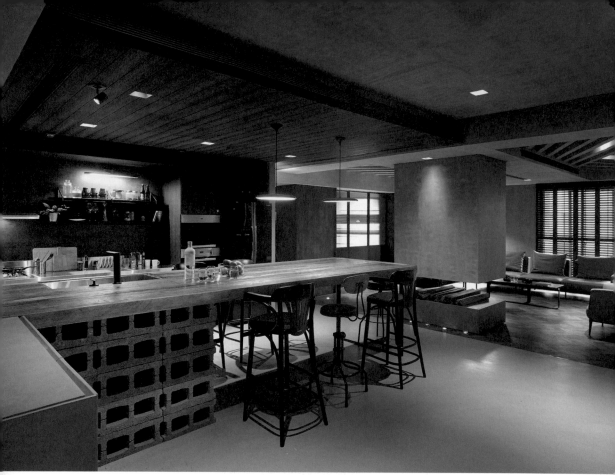

隱藏梁柱與管線　天花板細膩選材替度假宅妝點人味

本案屋主熱情好客，並將此間住宅設定為偶爾南下時聚會、度假的私宅。對於不常有人進駐的空間，在溫度的設定上更需悉心留意，以豐富層次、注入人味。選材上，設計者特別挑選充滿肌理的材質，並應用於面積較大的天花板。如餐廳選擇木作薰染的色調，帶來具有溫度的人文風情；客廳則以樂土塗料塗抹，展現質樸寧靜的氣氛，完美平衡空間的冷暖。

◈ **設計細節。** 葉脈造型的天花板成功消除大梁的突兀，也成為公領域的視覺焦點。此外，善用些微點燈的配置，也能使天花板顯得趣味、層次豐富許多。

2

立面設計

立面設計可不是只有牆面這麼單一化的選
擇，透過櫃體、傢具、玻璃輕隔間，只要是
空間的界定都可稱為立面的一種。因此，如
何運用創意和風格創造空間的界定，將是設
計師的挑戰。

Form 形式　　**Part 1** 材質　　**Part 2** 區域

Form
形 式

立面大致上分為兩種，一種是固定不動的背牆，必須考慮到天、地、立面的結合與配色，另一種可能是半穿透、半開放的，以半虛半實的牆當作空間區隔，但因為不是死板固定的，反而能透過設計手法讓立面呈現多元的視覺效果。以下列出幾種立面的設計形式。

Form 01.
裸牆

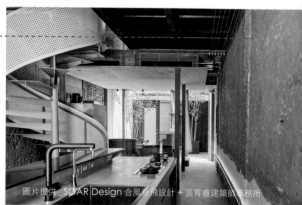

透過將老舊牆面做鑿、敲等處理，表現呈現凹凸不平的模樣。牆面先利用砂磨機進行打磨，適度地留下一點有痕跡，接著再利用尖的、扁的等不同形式的工具，以鑿或敲等方式，讓牆面產生不規則或是斑駁的感覺。

圖片提供_SOAR Design 合風蒼飛設計＋張育睿建築師事務所

Form 02.
拼接

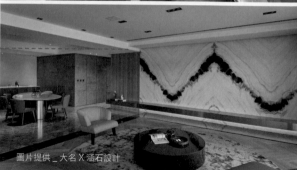

依材質的色澤與紋路表現，規劃視覺呈現、鋪貼範圍、拼接方式，像是對花、人字拼異材質拼接，展現材質本身的層次美感，以右圖為例，設計師巧用 4 片寬度 5 米 6 的大理石進行對花拼接，石材的大面積對花紋理呈現內 V，產生了線條角度的協調。

圖片提供_大名 X 涵石設計

Form 03.
弧形曲線

設計師可從材質延伸思考，利用不同的加工效果融入設計中，像是運用材質的可拼接性，或材質的可塑性，以連續弧面鋪排立面透過線性與弧形曲折創造出視覺流動感，為空間添增細節與質感。

圖片提供_Penny HsiehX 源原設計

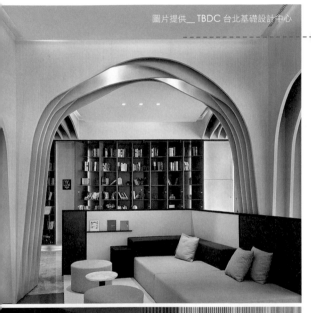

圖片提供＿TBDC 台北基礎設計中心

Form 04.

修飾

許多挑高建築物的直立柱體較多，如果只是將柱體做材質包覆，會讓人感覺立面依然具備眾多柱體，設計師黃懷德發想出立體廊道的概念，以板材連結柱子與柱子，削弱柱體的強烈存在。

Form 05.

格柵

格柵設計不僅能拉長空間尺度，產生空間對話，還能讓空間透光度更高，不過，以往格柵線條通常會給人黯淡笨重與阻隔之感，若希望跳脫舊有設計，可以在格柵上噴漆，展現有別於以往的視覺風景，讓立面更具特色。

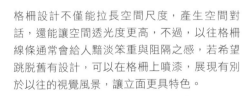

圖片提供＿水相設計

Part 1
材質

立面設計依使用場所及功能而有所不同，透過水泥、玻璃、金屬、木材、磚材……等的色澤與紋路表現，規劃視覺呈現，經由同材質與異材質間的兩相搭配，將能予人不一樣的空間感受。

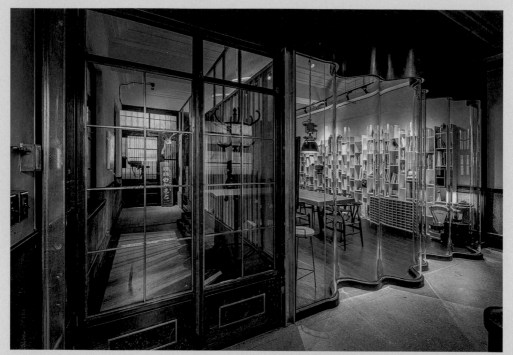

圖片提供 _ 硬是設計

📕 同材質接合

多數設計師會透過材質本身的紋理與特性，像是木材、石材、磚材本身的紋路就很適合以線條切割，或將彼此接在一起，以達成延伸效果，甚至利用不同顏色的配搭創造立面。不過，也有設計師喜歡挑戰材料的極限，像是利用透明彎曲的玻璃形塑柔和線條。值得特別注意的是，由於玻璃加熱收縮變化不一致，使得橫向彎曲玻璃的弧度、大小不盡全然相同。

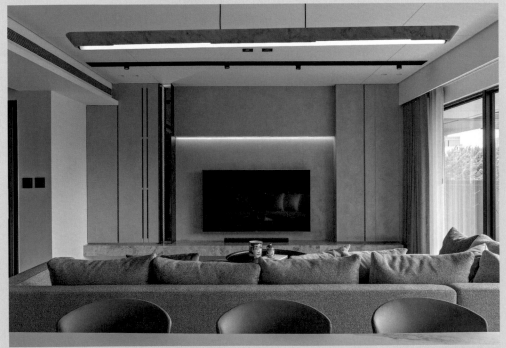

圖片提供＿大雄設計

▌異材質接合

若是遇到使用異材質接合所設計的立面，則須判斷兩者之間要選擇斷開或連接，
考量異材質的特性通常不適合平面相接，兩者間必須保留溝縫，採取留縫、錯縫
等斷開方式，做出進退面，較能避免交縫處開裂破口；若是選擇兩者連接在一起，
則可以透過水泥、黏著劑、榫接、鑲嵌……等方式接合，透過細節收邊設計作品。

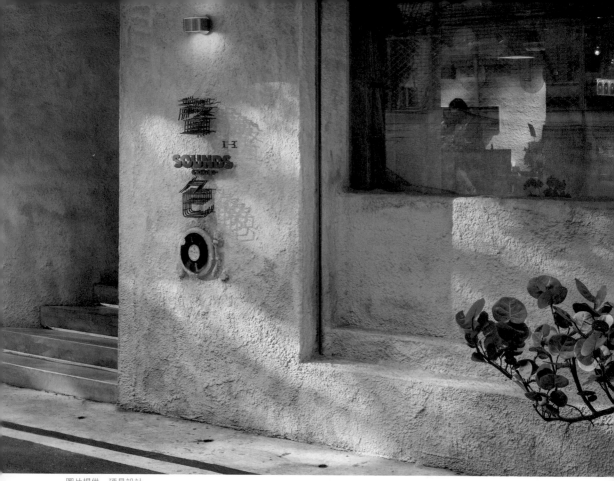

圖片提供 _ 硬是設計

水泥 × 水泥　**水泥噴漿厚坍落度，宛如洞窟自然質感**

此案為以黑膠、蟲膠、卡帶、CD 等各式音樂蒐藏的聲色 Sounds Good 咖啡廳，設計師吳透為了加深空間中時間感的氛圍，挑戰以一般用來做防火批覆的噴漿機，塑造宛如洞窟粗獷、自然的質感。在施作時，須留意水泥砂漿的坍落度，若太低會使得材質表面銳利尖刺，增加衣物可能會被勾出線的機率。因此，在水泥噴漿兩道後，最外的塗層噴上高水漿比較厚的樂土灰泥，以消弭尖銳的觸感，形塑出洞窟粗獷卻細末水潤的質感。

◈ **設計細節。** 在施作水泥噴漿前，須先在表面釘上金屬編織網，且建議選用 80mm 以上的寬目網，加上此工序，噴射的沙漿才較容易貼附於原始的水泥面上。

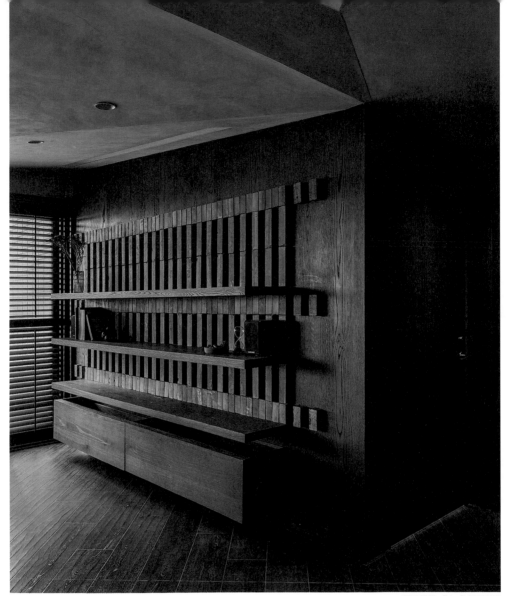

圖片提供 _TA+S 創夏形構

磚材 × 磚材　**窯變磚上牆延伸吧檯視覺主題**

書房後方的窯變磚以上牆排列的方式，成為襯托藏書的搶眼背牆。設計帥王斌鶴選擇讓同一種窯變磚透過不同的表現方式，持續強化陳釀咖啡的空間設計主題。有別於吧檯向上堆疊的窯變磚，嵌入牆面的窯變磚施工上需要更精準的比例，因此設計者與師傅一同挑選適合的磚材、進行 3D 模擬、實際上牆篩選，並將每一塊磚材放上牆進行打樣，讓美學與垂直水平基礎皆精準表現出來。

◈ **材質接合。**磚與牆的接合上除了透過精準的模擬確保水平，磚本身重量較重，嵌入設計加強了結構承載力才得以支撐。此外，為了更好清潔，牆面的窯變磚多了一層保護漆，因此色彩更加飽和。

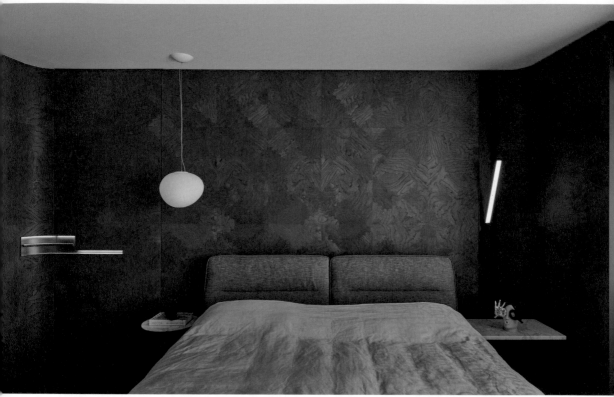

圖片提供 _Peny Hsieh X 源原設計

木材 × 木材　特殊木皮營造低調臥室氛圍

掌握材質特性，可為空間形塑低調沉穩的質感，設計師謝和希大膽選用微型雷雕的特殊木皮，鋪排於臥室立面，以材質本身的沉穩色調，凝塑專屬臥室空間的沉穩氛圍。木皮表面的紋理會因為不同的光線呈現多變的視覺效果。

◈ **材質接合。** 使用實木貼皮前，應注意底材的平整度，事先將貼面整平打磨才不會影響後續的施作效果。黏著劑若使用太多恐出現溢膠的情形，驗收時需注意殘膠是否有清除乾淨。

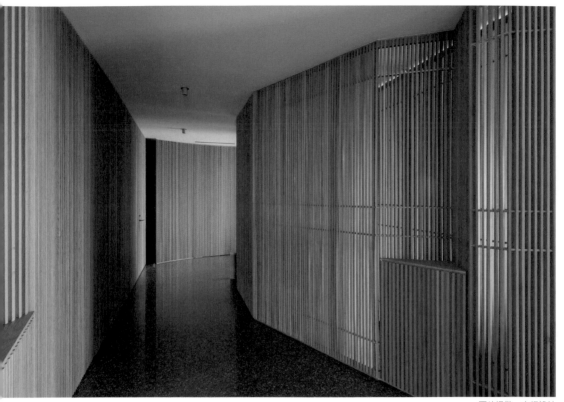

圖片提供 _ 水相設計

木材 × 木材　木格柵律動營造藝廊感

走廊的左側都是相連的門片，隱藏通往浴廁與儲藏間入口，右邊則採
用視覺穿透的百葉格柵，讓動線自然分流步向書房及更深層的室內空
間。百葉格柵並非是單純貼上格柵系統，而是將木條做深淺不一的排
序，加上導角處理，才能自然表現出律動，整體表情不至單一呆板。

◈ **設計細節。**此處木格柵選用的是橡木實木，在挑選木料時，可在
三、四批或五、六批等不同批次的木料中去挑選、打散然後重新組合，
才能產生漸層韻律的美感。排列上不要把太相近的木料放在一起，這
樣無法產生有層次的律動感。

木材 × 木材　福杉柱象徵家的核心，兼具間接照明功能

廳區過道上，矗立著福杉實木柱，隱喻著這個家的頂天支柱以
及家人間的情感，福杉表面不再加工處理，散發淡淡的木材香
氣，與浴室所使用的檜木產生味道的連結。實木柱不僅僅是氛
圍營造，更肩負實質上的功能，側邊隱晦地嵌入燈條，可作為
氣氛燈或是夜燈使用，柔和光源對於熟齡住宅來說更為恰當。

◈ **設計細節。**福杉於上、下兩端預留一小段企口，產生材料之
間的進退面細節，質感呈現上更為細膩，上端結構固定於天花
板內部，同時將燈條變壓器一併隱藏。

圖片提供 _ 大雄設計

木材 × 木材　**導斜面手法創造立面框的效果**

業主希望此處作為招待客人的會所，因此設計師並非以一般
住宅空間來規劃配置，而是以接待會館的概念做設計，期許
給予賓客最好的禮遇。位於二樓的視聽空間，電視牆需有完
善的影音設備，在視覺上利用立體線條促成格柵的凹凸視覺
感，黑色烤漆營造時尚都會的質感，沉穩的背景讓機能設備
完美融入場景，搭配石材平面與木紋地板，色系相近不紛雜，
讓人們能享受影音饗宴。

◈ **材質接合。**透過兩側斜面的做法，讓電視牆呈現弧面，首
先以木作導出斜面造型，後方塞入隔音材質，外貼實木條後
烤漆處理，拼接的收口條造型切出框景，收斂視聽機能於這
幅框景之中。

圖片提供_Peny Hsieh X 源原設計

石材 × 石材　　大理石門板呈現大器氛圍

石材質感厚實，運用在空間中能輕易帶出大器沉穩的氛圍，由於材質厚重，且施工繁複，多出現於牆面、地坪，較少在需要時常移動或開闔的門片設計上出現。設計師謝和希選擇將大理石板與鐵件結合，使用天地鉸鍊解決承重問題，利用不同的加工手法如霧面、雕刻線條等方式增加變化性，塑造出獨一無二的鞋櫃門片。

◈ **設計細節。** 建築外牆的石材與線條給了謝和希以石材作為鞋櫃門片材質的想法，採用厚度 2cm 的石材進行加工，融入不同比例與長短的線條，利用切削打磨的方式留下線條突起的區域，如此一來不僅可達成外型的要求，同時能減輕面材的重量，接著再以石材專用的 AB 膠與鐵件黏合，完成門片。

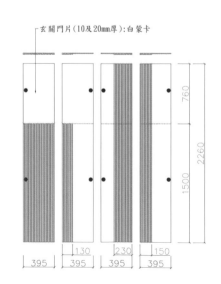

玄關門片（10及20mm厚）：白蒙卡

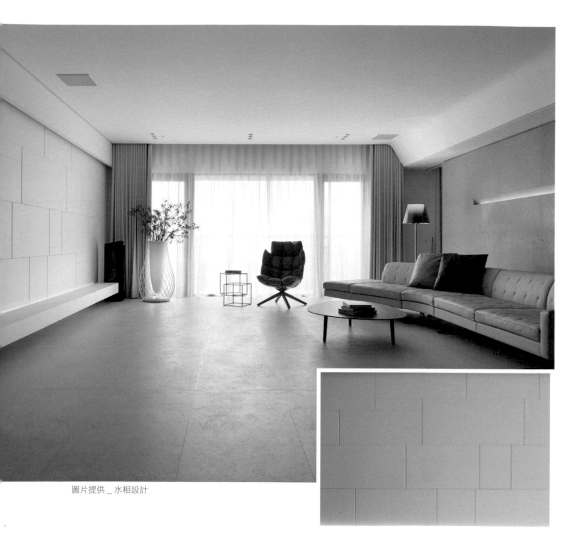

圖片提供 _ 水相設計

石材 × 石材　塊狀鋪飾萊姆石增加壁面立體表情

此案想嘗試透過材質的觀看與觸碰來成就環境性格，客廳壁面選用萊姆石因其具有獨特的天然溫潤觸感，但視覺上可能會覺得表情較為平凡，設計師借鏡蒙德里安（Piet Mondrian）幾何色塊畫作的分割系統概念，將萊姆石裁切出尺寸不一的塊狀鋪飾，用線條構成的語彙，打造出立體的牆面表情。

◈ **設計細節。**客廳壁面下方的長型可坐檯面也是以萊姆石打造，考慮承重需求，打造檯面的鐵件結構需咬合到壁面的鋼筋結構才能穩固承重，而壁面燈條則是藏在石材的層板中不直接外露，方能營造出溫潤的燈光感覺。

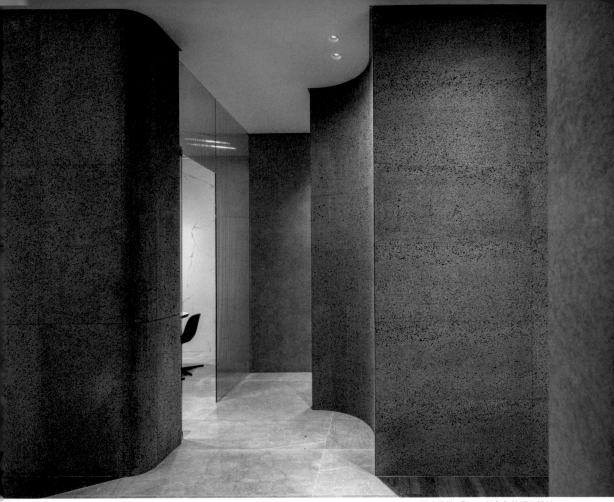

圖片提供 _Peny Hsieh X 源原設計

石材 × 石材　弧形洞石豐富立面表情

洞石獨特的花樣與紋理，使用在空間中能為立面增添不同的
細節與質感。此案為建設公司辦公室空間，設計師謝和希選
用黑色洞石以連續弧面鋪排空間立面，藉由材質形塑如建築
般的空間量體，加上燈光的投射，映照在石材上更帶出空間
簡約大器的氛圍。

◈ **設計細節。**比起用整塊石裁切削成理想的弧度，以分割再
接合的方式施作顯得更為經濟。施作時，師傅會先計算材質
立體切割的尺寸，進行加工裁切，再以石材專用的 AB 膠，以
類似鳥嘴接合的方式將石材組合成弧面。

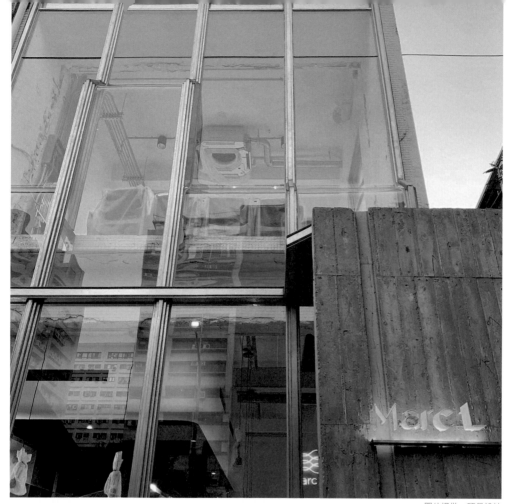

圖片提供 _ 硬是設計

玻璃 × 玻璃　**縱向彎曲玻璃，導引法式餐廳氣味分子**

此案為高雄著名的法式餐廳 Marc L³，設計師吳透將設計概念緊扣業主自由、平等、熱愛的經營理念，並大膽地將其展現在餐廳 1、2 樓的玻璃外牆上。店面的外牆由四道縱向曲面玻璃組成，設計師打開外牆，將部分曲面的弧度停留在 1、2 樓交接處樓地板，順勢讓 1 樓廚房烹調製作餐點時的氣味分子，能夠隨著空氣流通飄散至 2 樓，設計師為了設計立面的和諧、餐廳調性，發揮創意巧思，以規格品金屬管拼接、焊接出凸凹面 Artdeco 的立柱，豐富外牆設計線條。

◈ **設計細節。** 水平縱向曲面的玻璃，在製作過程中，與橫向的彎曲玻璃一樣，會以模具輔助形塑曲面，但同樣要留意玻璃的加熱速率，盡可能控制玻璃加熱後向下垂流的弧度。

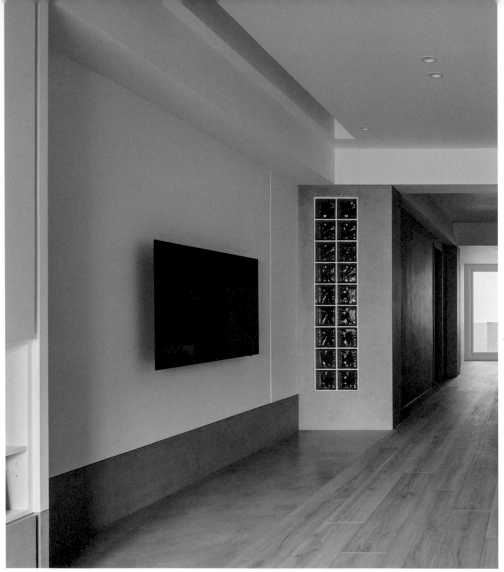

<div style="text-align: right">圖片提供 _ 參拾柒號設計</div>

玻璃 × 玻璃　**玻璃磚牆前後留陰角穩固又利於上漆**

此屋格局為長型的老屋，主臥室沒有對外窗，不太能通風、採光也有所受限。設計師因而發揮巧思，在寬度約 3 米的客廳，規劃電視牆為內凹設計，電視櫃則轉為直立式，機櫃等設置於左側，不但能營造寬闊感，也能使得主臥牆面部分外凸，進而創造一大面玻璃磚牆，增加透光性、完美引光入室，一塊一塊的玻璃磚，也更能保有主臥隱私性。

◈ **收邊工法。**此道玻璃磚牆厚度約 11 ～ 12cm，選用的 19X19cm 玻璃磚厚度約為 9cm，在施作時，磚放置於牆面時，前、後都會留下陰角，好讓玻璃磚能穩固地放在陰角間的溝縫內，利於材質轉換的銜接，以及上漆時能維持立面美觀。

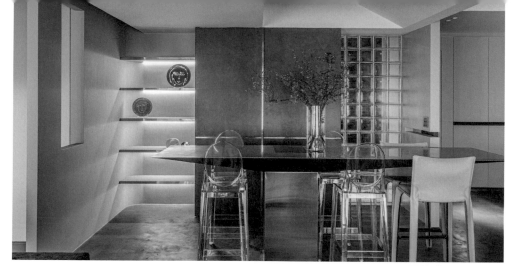

圖片提供 _ 奇逸空間設計

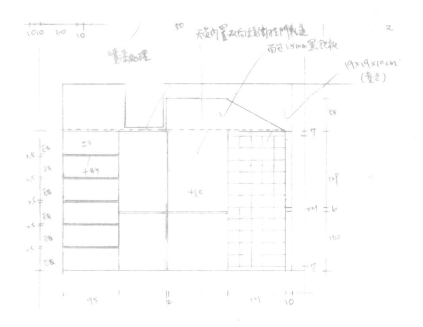

玻璃 × 玻璃　　玻璃磚堆砌出輕盈靈動質感

吧檯後方是一道不對稱的雙開門，關上門可將茶水區及餐廚櫃機能隱藏其中，左手邊的不鏽鋼展示層架，由於嵌入燈帶，讓櫃體視覺上輕盈通透，與之對稱的另一邊，設計師選擇 19X19cm 的玻璃磚，玻璃磚有專用的固定架十字架，每一塊玻璃磚與玻璃磚之間都需要塑膠十字架，維持每一個縫隙同樣都是 1cm 寬，最後以銀灰色矽膠封住縫隙，金屬反光質感乍看像鑲嵌了鍍鈦金屬

◈ **材質接合。**玻璃磚一般用於戶外，如果選擇以水泥黏合銜接處，容易吸水，長久會有滲水的疑慮，通常以矽膠做銜接，而且矽膠可以選擇顏色，創造不同效果。

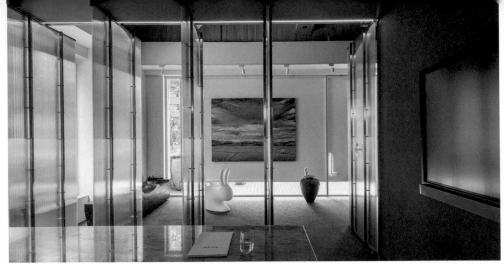

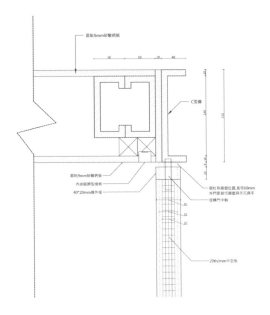

板材 × 板材　中空板材，增添旋轉門輕盈視覺

此案為相即設計的辦公室，空間的前半部藝廊接待區及會議室地坪特別選鋪幾何藍紋波龍地毯，其立體編織可以在不同視角下帶來色彩的變化，後半部工作區則選用石塑地板作為區隔；為了能夠加深空間的延伸性與通透視野，會議室門運用可 360 度旋轉門片作為設計思考，因有天花板與五金承重的考量，門片材質挑選輕量化的中空板，以中空板的輕量、透光，勾勒出虛實氛圍，使辦公室充滿活潑和創意的氣息。

◈ **收邊工法。** 旋轉門上下框使用不鏽鋼框料，結合旋轉五金構件。切割後中空板邊略為銳利，故使用透明壓克力板做兩側收邊。因單片旋轉門尺寬 90、高 280，比一般門高出許多，為了提升整體的結構性，門片上另加了不鏽鋼骨料作為支撐。

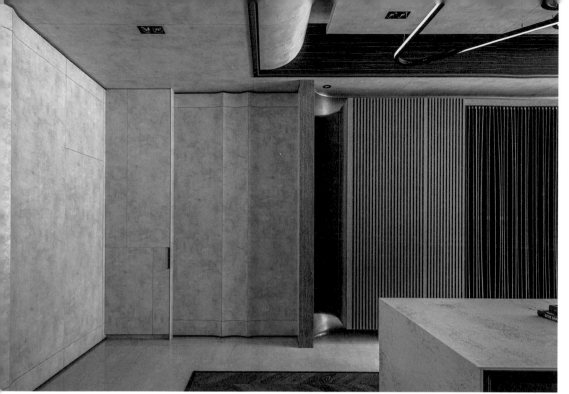

圖片提供 _YHS DESIGN 設計事業

板材 × 板材　**U 型板材脫縫收邊創造層次**

立面延伸天花板的水波設計概念，做法與天花板相近，天花板
的頭尾收口收在陰角面，而立面壁板收邊困難點在於水波紋的
陽角外露，U 型板材的張力較大，黏貼固定的時間會比天花板
的製作時間還長，上下以脫縫形式收邊。最後設計師楊煥生選
擇以錯縫方式，讓兩塊板材鑲嵌在一起，形成 90 度的小 V 角，
看起來更有層次。

◈ **收邊工法。** 系統板材皆為標
準化尺寸，因此丈量與放樣必
須特別精準，凹槽與企口處則
利用高層與錯位來解決面材不
同的問題，而延伸出跳色形式。

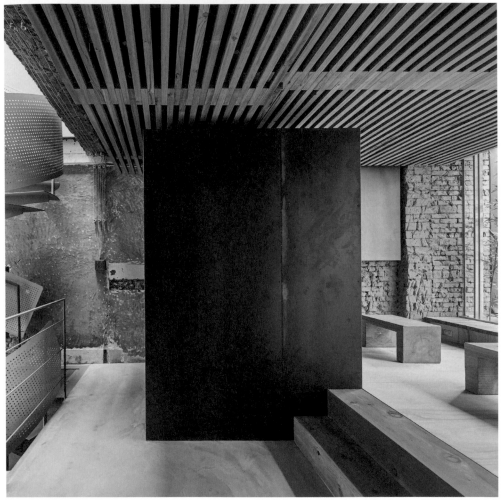

圖片提供__ SOAR Design 合風蒼飛設計＋張育睿建築師事務所

金屬 × 金屬　生鐵創造原始粗獷氣息

採用大量體的生鐵作為牆面，其實背後是提供顧客使用的廁所，生鐵本身具有多變的色澤紋理變化，調性十分鮮明，再加上一旁大片落地窗面，引進了充沛日光，當日光灑落在鐵件上所造成的輕微反光，亦有使大面積生鐵的量體輕化的效果。四周有以溫潤的杉木與生鐵混搭，緩和金屬的冷硬；此外，也從地面延伸至壁面的混凝土材質，與生鐵帶有共通的粗獷語彙，兩者結合毫無違和感。

◈ **材質接合。** 考量生鐵材質重量，在包覆廁所時，除了鎖住還搭配強力接著劑做接合，接著才是鋪設水泥地坪，僅簡單地讓材質各自接觸碰即完成接合，交接處無特別做收邊處理。

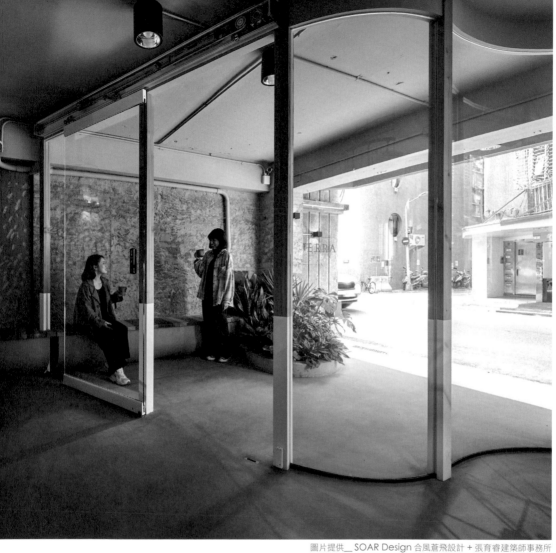

圖片提供＿ SOAR Design 合風蒼飛設計 ＋ 張育睿建築師事務所

玻璃 × 木材 **玻璃結合實木框降低距離感**

TERRA 土然巧克力專門店座落於台北市溫州街巷弄口，因位處舊社區內，設計最初便希望在進駐社區時，既能融入當地也可達到友善環境目的。因此設計者將空間進行內縮，釋放出來的空間除了作為外用區，入口前庭地帶成為社區居民駐足休息的場域，巧妙地讓商業空間能更融入在地社區。前庭立面改以玻璃為主要材質，同時搭配實木作為窗框，透過質樸材質降低距離感，也藉此引領消費者進入以自然為核心的開端。

◈ **收邊工法。**實木窗框內在下方有一個地樁，木框以榫接作為材料連結的方法，至於地坪因鋪設的是自平水泥，該材質會利用流體原理讓水泥地自己找平，同時也完成收邊動作。

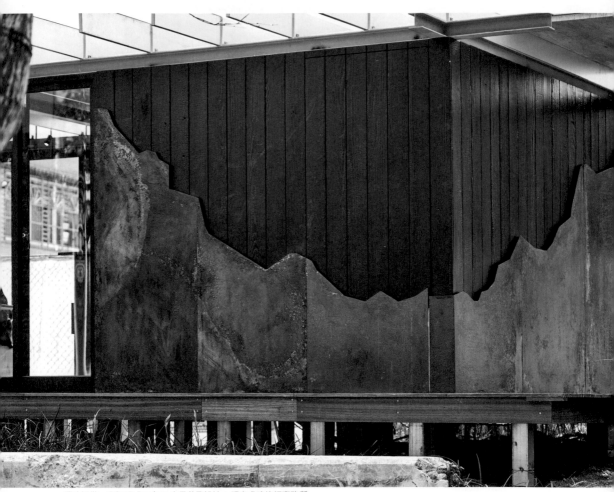

圖片提供__ SOAR Design 合風蒼飛設計 + 張育睿建築師事務所

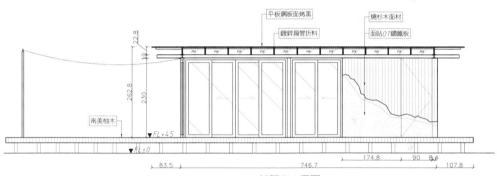

平板鋼板面烤黑

鍍鋅扁管折料

燒杉木面材

面貼07鏽鐵板

南美柚木

▼ FL+45

▼ FL±0

茶屋南立面圖

金屬 × 木材 **一抹鏽鐵，宛如巧克力化開的效果**

SOAR Design 合風蒼飛設計＋張育睿建築師事務所攜手 TERRA 土然巧克力，在新北市林口知名的「閃電怪怪屋」舊址推出了「TERRA 土然巧克力慢閃店」。考量當林口當地潮濕氣候，建築師張育睿以傳統吊腳樓為概念，利用金屬作為柱子支撐，高懸地面既通風乾燥，也不用擔心濕氣會破壞了結構。金屬結構外以墨色燒杉、落地窗作為立面，特別的是，設計者在燒杉牆面加上了不規則狀的鏽鐵，當鐵經過鏽化後所產生的質感，宛如空間所販售的巧克力飲品一般。

◈ **設計細節。**先以鐵件建立出空間架構，再將燒杉立於牆面，燒杉與鏽板之間利用鐵件做接合，接合時留出一點縫好將燈條嵌入，夜晚當電源開啟，光源便會從細隙中散發出來。

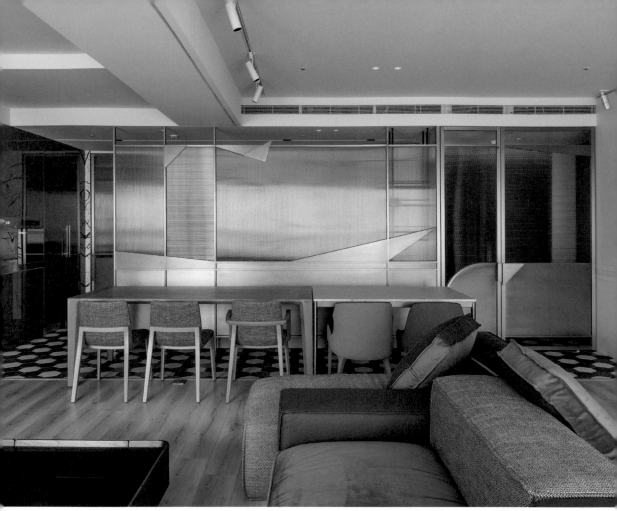

金屬 × 玻璃 接合鍍鈦與玻璃材質隔間

為了將具活力的繽紛想像轉化為家屋設計，入口處開始以六角磚實踐，鋪設出白、暗紅與青藍色系相間的矩形領域，串聯起玄關與餐廳、廚房區；且與室內的鉻綠鏡面電器櫃、橘色抱枕、皮革沙發與單椅相互對話，相映成趣。玄關、餐廳與公領域之間，利用棕金色鍍鈦與玻璃結合的立面為界，隨著自然光的映照、投射，賦予深層的視覺顯輕盈，流露精緻的生活氛圍。

◈ **材質接合。**不鏽鋼先切割出立面想要的造型，再噴上鍍鈦漆，呈現出鍍鈦金屬質感。玻璃事先預留鐵件溝槽，並於兩片玻璃的厚度間作為不鏽鋼焊接點，再銜接兩種材質。

圖片提供 _Peny Hsieh X 源原設計

石材 × 玻璃　**異材質拼接增添立面質感**

異材質拼接設計能為立面創造不同的視覺效果，此案為建設公司的辦公空間，設計師謝和希在立面區域採用玻璃結合貼膜與石材，上下鋪排帶有質樸感的天然石材，中間以具備清透效果的貼膜玻璃貫穿，呈現不同材質拼接後的效果。

◈ **設計細節。** 若希望玻璃呈現直條紋效果除了採用長虹玻璃或俗稱的小冰柱等款式，亦可選擇具有直條紋理的玻璃貼膜。直紋玻璃貼膜不僅可模擬視覺效果，觸摸起來也可感受到規律的起伏感，擬真效果佳。

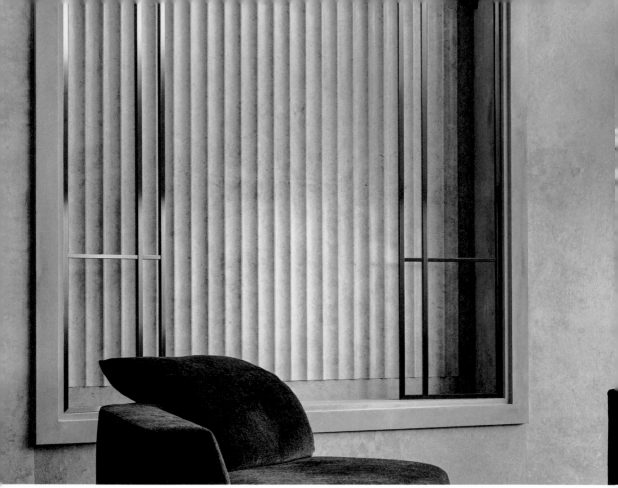

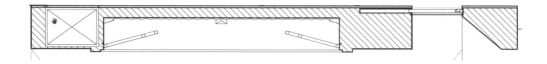

石材 × 金屬　石材結合鍍鈦金屬呈現奢華大器

挑高的空間場域，利用不同的材質結合工藝表現，帶出理想中的大器氛圍。設計師謝和希以石材為主，設計公共區域的主牆，以垂直連續的弧面石材，與鍍鈦金屬結合，呈現不同材質之於線條的展現方式，回應大宅開闊的生活尺度。

◈ **設計細節。** 運用異材質拼接的設計手法時，可從材質延伸思考，利用不同的加工效果融入設計中，以石材為例，亮面、霧面、弧形、刮爪線條等加工手法都可讓材質呈現不同風貌，為空間增添細節與質感。

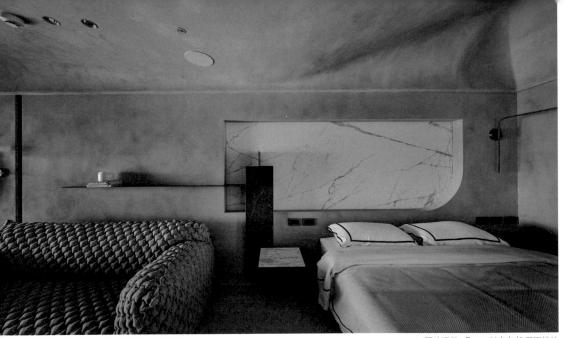

圖片提供 _Peny Hsieh X 源原設計

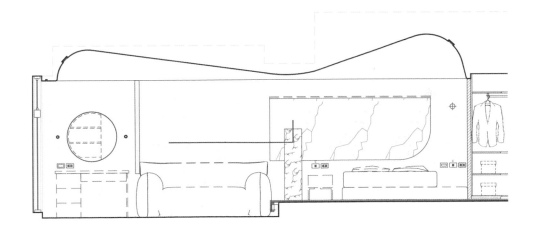

板材 × 塗料 　**塗料結合弧形天花形塑沉穩空間氛圍**

此案臥室為長型的空間，空間內存在結構橫梁，設計師謝和希選擇以弧形天花修飾屋梁，為睡眠區域爭取高度；臥室主牆以大理石紋薄板作為主視覺，在室內使用塗料所呈現的灰階空間內，創造呼吸感，內嵌的厚度亦可作為置物空間。

◈ **設計細節。**弧形天花以木作為基底，形塑出向上揚起的線條，連接兩條高低不同的屋梁，全室以礦物塗料塗布天花以及立面，創造如洞穴般的沉穩氛圍，軟裝選擇帶有蓬鬆感的車線沙發，使整體空間更為舒適。

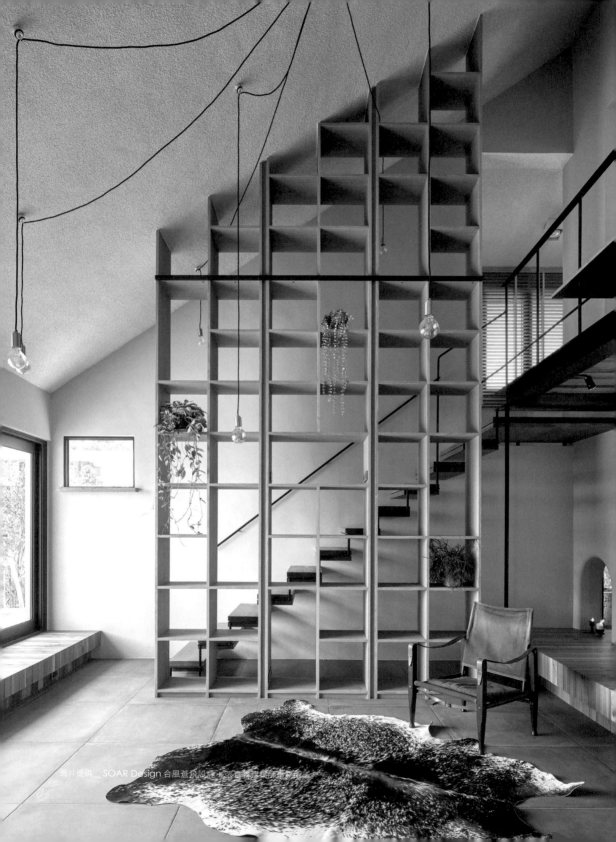

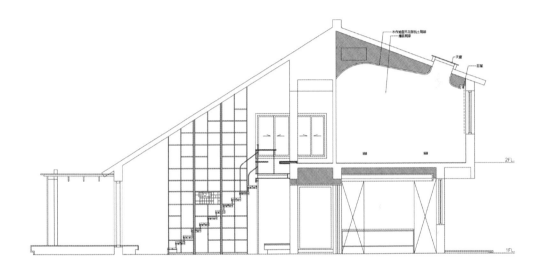

木材 × 板材　鏤空展示櫃讓動線分野更明確

此案是間享有面朝山景的獨棟住宅，為了讓屋主一家人處於空間的同時，能夠領受豐富的內外景象，建築師張育睿除了藉由環境裡的開口佈局，引入景致外，也順勢將銜接樓層的樓梯位置做了調整，移至緊鄰牆面一端，原處則調整為臥榻，乘坐其中便能欣賞戶外景色，感受時序的變化。樓梯旁設立了半開放書牆，用意在於使上下動線不會阻礙到公共區域的使用，書牆上擁有不同尺度的開口，回應自然界的孔隙之外，櫃體更顯輕盈，而日光、空氣也能自在地穿梭流動。

◈ **收邊工法。**考量山區氣候，書牆以夾板構成，表面貼覆實木皮，緊密貼合後留意邊角要光滑圓潤，沒有突出之處或銳角，以免產生安全疑慮。

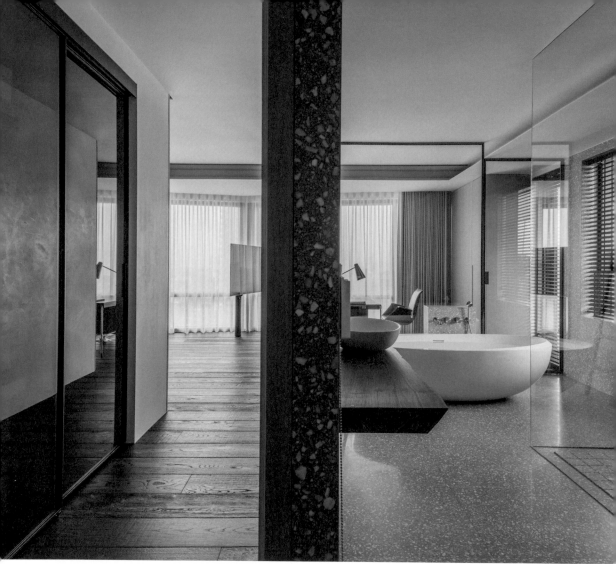

木材 × 磨石子　異材質相接留縫不易崩裂

此為兩個不同空間相接的暗門門框，由房間的木頭質地延伸
出來與浴室的磨石子質地相接。暗門沒有視覺可見的門框，
但還是需要安裝五金鉸鍊等配件，若裝設在木面，收邊會較
為漂亮。

◈ **設計細節。**異材質相接都是以溝縫跟進退面的手法處理，
不直接相接以避免日後容易崩裂。最好預埋鐵件來做收邊處
理會更細緻。

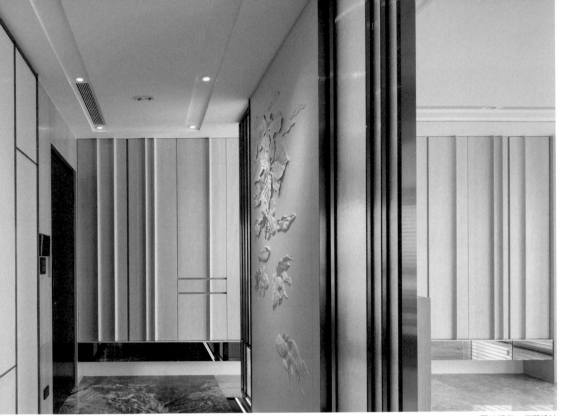

圖片提供 _ 相即設計

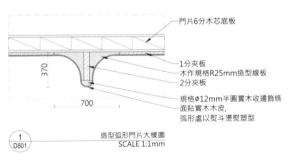

```
                                    門片6分木芯底板

               370
                                    1分夾板
                                    木作規格R25mm造型線板
                                    2分夾板
               700                  規格ø12mm半圓實木收邊飾條
                                    面貼實木木皮,
                                    弧形處以熨斗燙熨塑型

    1          造型弧形門片大樣圖
   D801        SCALE 1:1mm
```

木材 × 板材　活用弧形櫃體,打造空間層次變化

在此案的設計思考上,設計師希望能結合屋主所喜愛的藝術元素,如屋主多年蒐藏的藍鵲國畫;運用天地壁多種異材質混搭使用,以象徵荷池團聚的訂製皮雕隔屏,結合景泰藍花岡石打造的地坪,來襯托出雍美華麗的連貫性。在玄關區延伸至客餐廳櫃體門片上,增添弧形造型線板,視覺看似層層交疊的變化質感,讓觀者視線所及猶如徜徉在山水之間。

◈ **收邊工法。**弧形線板造型的門片,以不同尺寸的實木飾條加木工板材拼接而成,面貼實木木皮以熨斗燙熨塑型,完善其平整度,讓搭配更為細緻。

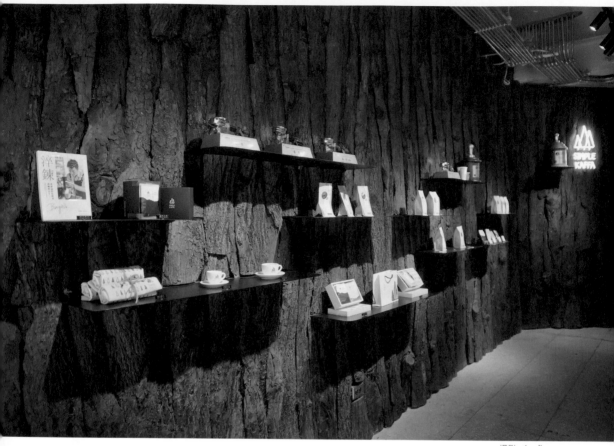

攝影＿Amily

木材 × 金屬　樹皮牆佐黑鐵獨具特色陳列牆

此案為榮獲世界冠軍咖啡師大賽吳則霖所創辦的興波咖啡，設計師吳透以森林為主要概念，呼應英文店名 Simple Kaffa，其中的 Kaffa 為當時發現咖啡豆的森林。因此，在材質選用上，即以最接近森林的「樹皮」設計產品展示牆。精挑台灣大葉桃花心木四邊樹皮，待其乾燥、特殊處理（降低白蟻侵食問題）後，順從每片樹皮的紋理，再以拼貼的方式，呈現出大自然純粹、和諧的樣貌。

◈ **材質接合。**以樹皮、黑鐵交織出的商品展示牆面，先是以木作製作底板，確認展示商品處後，釘入 5mm 厚的 L 型黑鐵，再於其上、下處封夾板固定，最後貼上各具特色的樹皮，打造出前所未有的陳列牆。

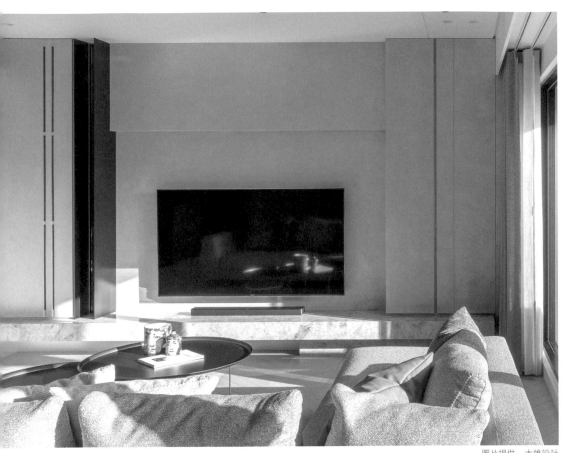

圖片提供 _ 大雄設計

木材 × 金屬　反光材在一片淡色系中的點睛效果

這是一個淡色系的舒適空間，由於業主不偏愛石材，只有局部採用，比如電視櫃簡約的平台造型。電視牆面主要是以特殊漆料呈現獨特的紋理，在素色中帶入切割線條，這些線條像是從立面往上攀附到天花板，讓畫面多一些令人玩味的立體細節。立面還有小面積的重色鏡面材質介入，以及燈光從不同位置打上一層雅致的光芒，增添電視牆的層次。

◈ **設計細節。**木工預留牆面的溝縫，接著嵌入貼上 5mm 灰鏡的不鏽鋼，背後噴上黑漆，也是淺色中跳脫出的重色，並維持全室黑白灰木色的調性。

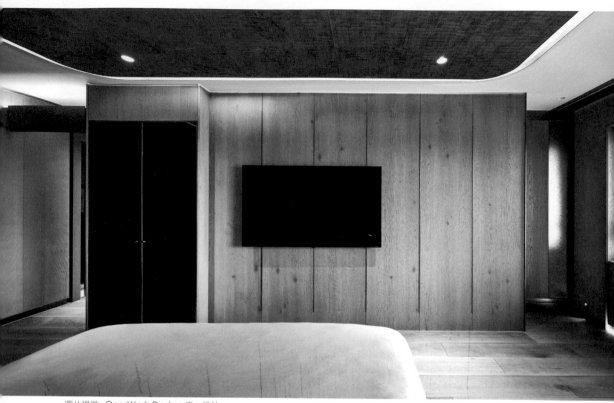

圖片提供 _One Work Design 工一設計

木材 × 金屬　**異材質搭接強調立面細緻感**

電視背牆以熱壓板壓製而成的木皮搭接鍍鈦金屬，側立面運
用導 3D 圓角實木條，除了正面是圓的，兩側也是圓的，設計
師張豐祥希望強調木頭的厚實感，企圖讓人清楚看到原木斷
面，塑造出木皮與實木條的交接，呈現扎實的木材質感。設
計師考量到業主年紀稍長，於左方櫃體藏有電器設備與放置
茶水的空間，方便業主夜間飲用茶水。

◈ **材質接合。**在木皮留下金屬條的厚度，安裝時直接嵌入金
屬條即可，鑲嵌比黏貼方式更加扎實，也更為精緻。

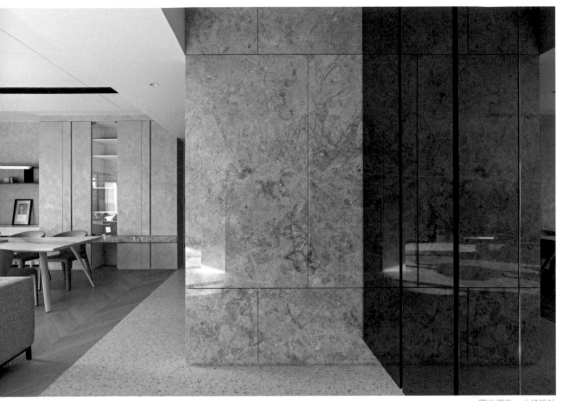

圖片提供 _ 大雄設計

石材 × 玻璃　拼接局部鏡面映射空間更多可能

此案在量體上運用鏡面材質，映照出窗外公園的樹梢綠意，
將戶外環境的開闊感帶入室內，也藉著視覺空間的增長輕盈
化櫃體設計。大雄設計善於在空間中適當加入鏡面的元素，
材質本身的鏡射特性，像是醞釀出了另一個虛的空間，同時
也透過鏡面視覺擴大空間的感受，並且鏡中映射出空間中實
際的傢具擺設與人的互動，讓人感知到整個空間的動態。

◈ **收邊工法。**鏡面與石材壁面以平接處理，須注意單一材質
本身的平整性，若不平整需要在背後打矽利康填縫劑，才不
會有壁面歪斜或無法密合的狀況發生。

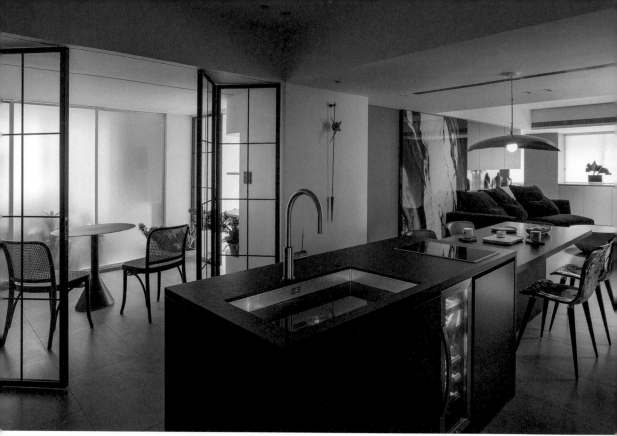

圖片提供 _ FUGE GROUP 馥閣設計集團

薄膜天花 × 玻璃　薄膜天花打造充滿陽光的室內花園

此案屋主面臨半退休生活階段,選擇將辦公室與居所整合,由於建築本身棟距較窄,且室內缺乏自然光源,因此設計師從住家通往辦公空間的場域,利用薄膜天花和玻璃材質,創造如沉浸日光下的室內庭院氛圍,搭配鋁合金推拉門設計,既延伸空間感,也區隔公、私不同的生活型態。

◈ **設計細節。**薄膜天花為一完整燈光產品,產品規格為鐵盒上貼燈條,因此必須將鐵盒直接鎖在原始水泥結構上,最後再把如布料般的薄膜包覆鐵盒即可完成,布料延展性佳,可隨時打開檢修內部燈條。

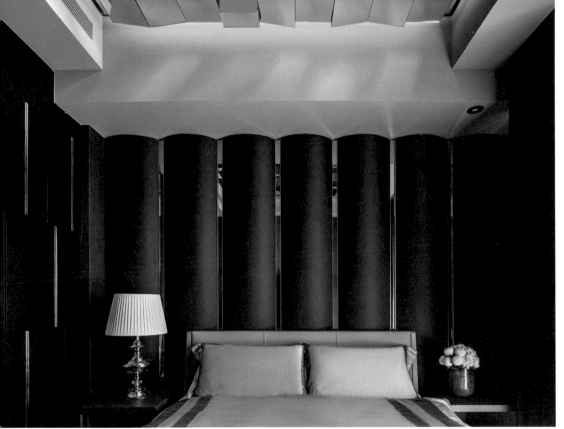

圖片提供 _YHS DESIGN 設計事業

板材 × 玻璃　**透過鏡面反射交織出性格臥房**

以弧形拋物線形式設計床頭背板，設計師楊煥生在弧形與弧形中間的凹槽加入不鏽鋼，讓它呈現條狀鏡面效果，最後將弧形底板裱絨布，創造出波光粼粼的視覺效果。側邊立面利用噴漆造型壁板，以錯位凹槽嵌入玻璃條，窗簾使用藍色絨布，透過天花板的鏡面反射，空間上會呈現出黑、藍、不鏽鋼的顏色。

◈ **設計細節。**設計師先在市場上搜尋 1.5X60cm 的玻璃材，運用此材料在造型壁板留下 1.5cm 的溝縫，於壁板上做分割，再以 30、60、90cm 的錯縫設計，依照現場擺設做變化。

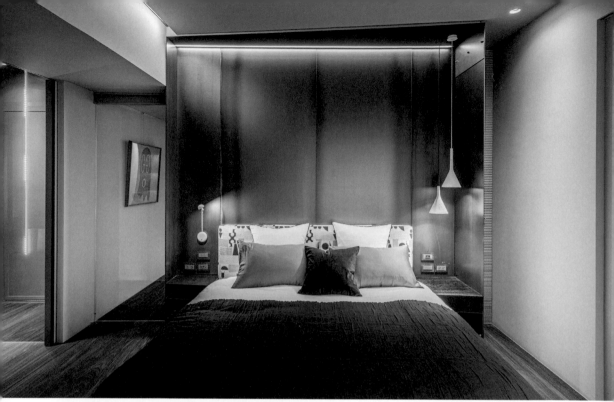

圖片提供 _ 奇逸空間設計

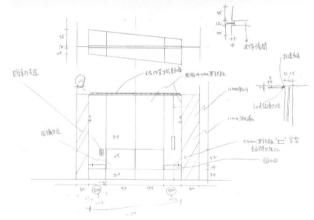

板材 × 金屬　黑鐵板做牆面別具新意又美觀

青少年房間隔間跳脫以往一定要有一道實牆的想法，以黑鐵板拼接的斜面床頭背牆作為主要隔間牆面，黑鐵板加熱裁切後會產生自然的波紋，設計師郭柏伸只塗上透明漆預防日後生鏽，保留原始材質的色澤反而更有特色；造型上，弟弟的床頭背牆右邊立面較寬，哥哥則相反，從上方看就是一個平行四邊形。背牆以外的立面則是透光的材質，白天陽光穿透房間，晚上拉上布簾又能保有各自的隱私。

◈ **材質接合。**燒焊會破壞鐵板本身的顏色，而且也容易生鏽，因此床頭背牆是黏貼在木作牆上，還需要分次黏貼才能確保每一面鐵板牢固，無法黏貼的部分則以螺絲鎖來固定。

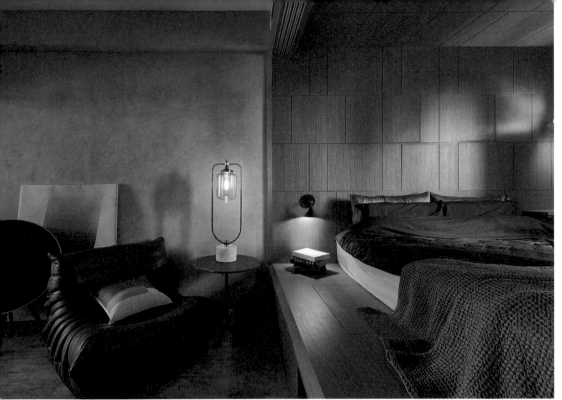

圖片提供 _ 太硯設計

塗料 × 木材　礦物塗料與木皮呈現質樸感

為了在開放空間中區隔客廳與臥房，設計師高詩杰將客廳與臥房的牆面選用不同材質作為分界。客廳帶有自然斑駁水泥質感的背牆，採用的是原料為台灣水庫淤泥的環保礦物塗料——樂土，臥房選擇的則是櫻桃木木皮，藉由兩種材質獨有的天然紋理及顏色，從色調上明確劃分兩個空間，且呈現質樸個性的氛圍。

◈ **材質接合。**考量不同材質的吸水膨脹率不一樣，異材質不宜直接平面相接，兩者之間需保留溝縫或以其他材質（如：金屬）收邊，亦可讓其中一種材質凸出一定高度，較能避免接縫處開裂破口。

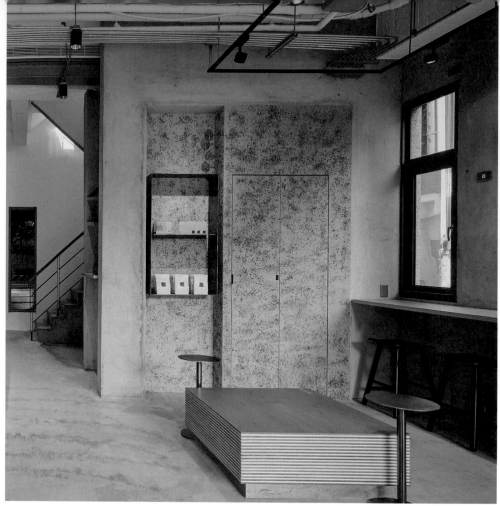

圖片提供 _MIZUIRO 水色設計

塗料 × 咖啡銀皮　利用咖啡銀皮作為牆面材質

在烘焙咖啡時，咖啡豆會有一層表皮脫落，這就是帶有淡淡
光澤的銀皮，一般會直接丟棄，但設計師林正斌卻把這些銀
皮蒐集起來，讓它們與陳列架及儲藏室的珪藻土牆面結合，
成為空間中最獨一無二的一面風景。當牆上的銀皮隨著時間
和人的觸碰掉落，這道牆又會出現另一種樣貌，經年累月產
生的變化，賦予空間專屬的表情。

◈ **材質接合。** 為了讓銀皮融入珪藻土牆面，林正斌測試了很
多種組合和比例，最後發現在抹平、快要乾時的珪藻土牆面
用力灑上銀皮是最佳方案，而且要避免重補珪藻土，才不會
造成牆面色差。

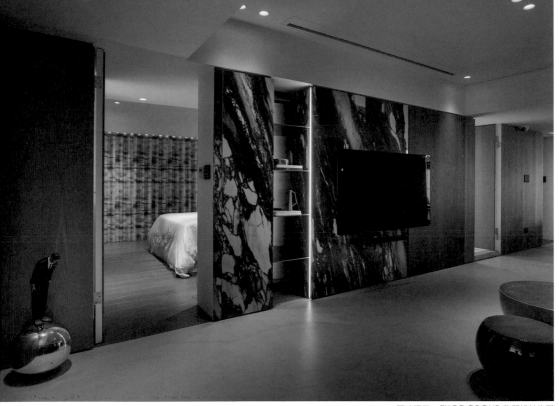

圖片提供 _ FUGE GROUP 馥閣設計集團

磚材 × 木材 **石紋薄磚 × 木皮拼接創造機能隱藏動線**

30 年老屋改造，因著屋主對於石紋肌理的偏好，整體設計著重風格呈現，廳區立面隱藏衛浴、臥房與儲藏空間入口，為避免分割過於瑣碎，藉由大理石紋薄磚與木紋兩種材質的立面搭配設計，以充滿韻律與節奏性的鋪排，達到修飾效果之外，也整合展示、電視牆功能，同時提升此道牆面的層次質感，一方面更與對向牆面產生材料的呼應與延伸。

◈ **設計細節。**立面為木工框架，於施作前須預留薄磚 0.6cm 厚度，以及木皮貼飾的厚度尺寸，木皮先貼、木皮與薄磚之間做出 5mm 左右的溝縫，讓材質間產生斷開的效果。

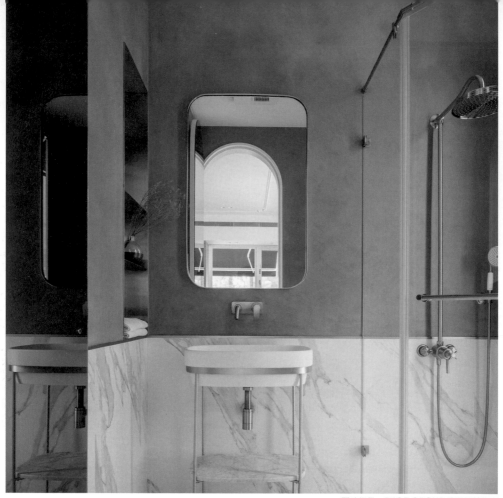

圖片提供 _ FUGE GROUP 馥閣設計集團

塗料 × 磚材　展現異材質拼貼質感

延伸與主臥衛浴相同紋理的薄片磁磚，再藉由設計
形式的轉換賦予變化，因此，客浴的大理石紋磚
僅鋪貼地壁，搭配手工感且充滿自然紋理的塗料
碰撞出層次，塗料顏色為帶些微灰的粉色，避免
過於柔美。除此之外，為扣合整體清奢法式主軸，
磁磚與塗料之間不但使用金色收邊條，包含淋浴
拉門五金、淋浴龍頭皆經過特殊鍍鈦處理，讓細
節更為到位、拉抬質感。

◇ **收邊工法**。此處磁磚收邊包含轉角以及異材質
之間，轉角做法為磁磚導斜 45 度直接銜接，塗料
與磁磚介面則是嵌入收邊條，修飾磚材的側邊。

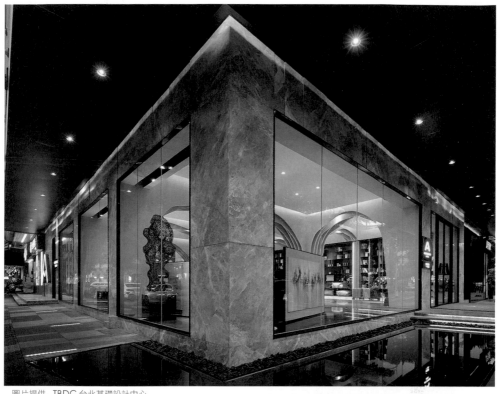

圖片提供 _TBDC 台北基礎設計中心

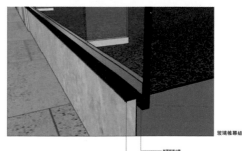

玻璃帷幕結構

石材 × 金屬 × 玻璃 **質樸材質襯托藝術窗景**

此經濟型酒店位於中國大陸，房間內部講求經濟實惠，業主希望將整個設計亮點著重在大廳，但考量飯店性質，設計師黃懷德撤除精品酒店的風格，朝質感思維來打造大廳，把落地窗當成藝術櫥窗，留給路人開闊清楚的視覺享受。外觀選用素色、無過多細節的石材，盡量以櫥窗內部的展品為焦點。另外，在騎樓與石材中間特意留下燈槽藏燈條，打亮藝廊櫥窗的輪廓。

◈ **收邊工法。**玻璃與玻璃間的接合以矽利康接合，石材與玻璃間四周運用細金屬框收邊，石材與金屬框的空間須特意留下溝槽，再注入矽利康於溝槽。

Part 2 區域

不同設計師針對立面都會有自己喜好的設計模式，以隔間、端景牆、門片……等區域，接著考慮實際功能性、構圖、風格、材質，為業者解決空間設計上遇到的難題。

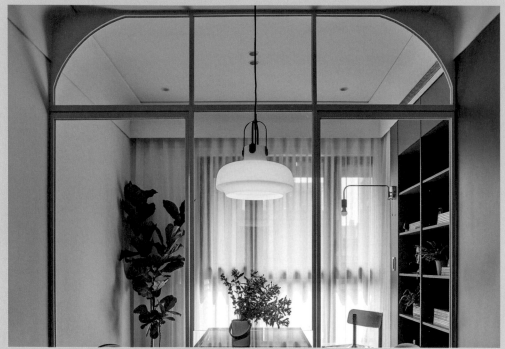

圖片提供 _ FUGE GROUP 馥閣設計集團

▌隔間

想要區隔空間卻又不想產生隔閡，用玻璃作為隔間最適合，可達到空間界定作用視覺穿透，營造出寬敞氛圍景深，延展視野的多樣效果。以上圖為例，若是空間坪數有限，為保有視覺的寬敞與舒適性，可以選用玻璃材質搭配白色鋁框的通透性隔間做法，特意向上延展的高度與兩側弧形設計，自然感受空間的放大效果，同時玻璃隔間為雙向入口，創造出環繞式的行走動線。

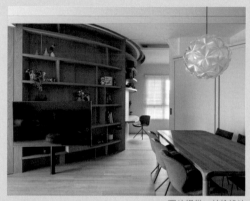

圖片提供 _ 甘納設計

圖片提供 _ 大雄設計

🔖 櫃牆

立面也可能不只是一面供展示的牆，而是一個連接天與地的機能櫃體，或者結合其他設備的電視牆，讓立面具有多工整合的優勢，以功能來決定造型設計。所謂「形隨機轉」，就是設計的形式要符合使用機能，並且根據功能性來設計立面。

🔖 端景

從公領域到私領域，立面設計皆能成為視覺焦點，在客廳以電視主牆形塑業主喜好風格，在臥房以各異其趣的床頭背板、床頭照明，為私領域創造與眾不同的氛圍。在公領域利用立面結合門片，形成完整乾淨的立面表情，讓視覺延伸達到空間放大的效益。

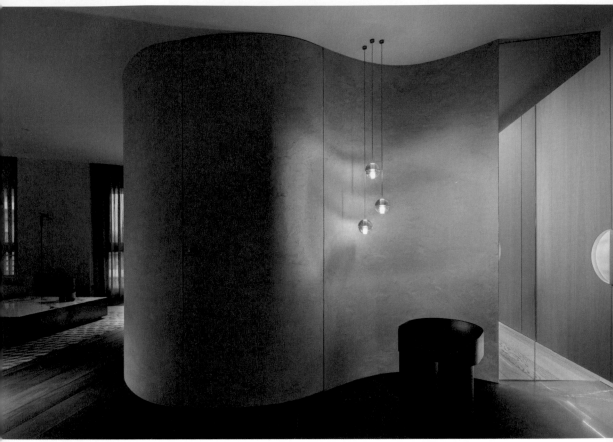

弧形門片　弧形隔間結合門片設計

此空間為入門玄關處，設計師謝和希以弧形隔間在公共領域中，區隔出 Bar Room 的位置，形塑一方可放鬆小酌的天地。原有格局為長型的空間，若採用線條區隔，會讓整體空間顯得壓迫，弧形線條則可滿足分隔的需求，同時讓空間帶有韻律感，使視覺感受更柔和，搭配吊燈亦為玄關區增添溫暖且時尚的氛圍，映照在塗布天然塗料的牆上，更能體現材質本身的紋理。

◈ **設計細節。**設計師將 Bar Room 結合玻璃與隱藏門的設計，讓量體能保有部分的穿透感，弧形輪廓以木作裁切出正確的線條，釘於已整平的地面上，接著以木條沿著已框定好的區域固定於天地之間，立面以木片封板，完成隔間與門片。

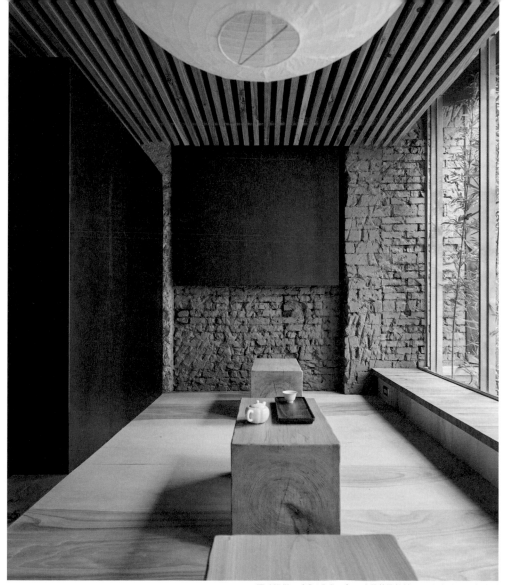

圖片提供__ SOAR Design 合風蒼飛設計 + 張育睿建築師事務所

藝術端景 粗獷生鐵為空間帶來視覺亮點

在 2 樓後方設置了一處較為寬闊的茶席，提供訪客更豐富的座席選擇。茶席區一隅的牆面有柱子，建築師張育睿以日本壁龕為概念，做了一個懸吊式燈箱，恰好鄰近一旁以生鐵板所構成的廁所，於是延續生鐵材質做出整體設計，生鐵強烈而粗獷的材料語彙立即為空間帶來視覺的亮點；再對應到上方與木料的搭配，則又展現了異材質拼接的衝突美感。

◈ **材質接合**。為了製作這個燈箱，先將方管鎖於磚牆上作為固定支架，接著再利用焊接方式讓生鐵立於牆上。

101

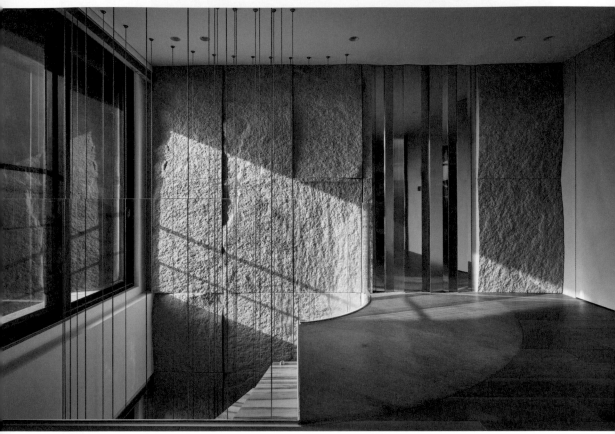

圖片提供_Peny Hsieh X 源原設計

立面與地面交界 **異材質拼接鋪排自然質感**

石皮粗糙的質感,使用在空間中能利用材質表面的紋理為空間帶入自然的質感,設計師謝和希以大片石皮貼覆壁面,垂直貫穿 1、2 樓空間,門片採用融入凹折設計的不鏽鋼材,突顯房間入口,地坪則順應動線以塗料劃出扇形區域,作為路徑導引。

◈ **設計細節。**立面石皮以直立方式貼覆,呈現如岩壁般的壯闊感,2 樓地坪以相同色系的塗料塗布導向臥室空間的路徑,與實木地坪做出區隔,界定空間的指向性。

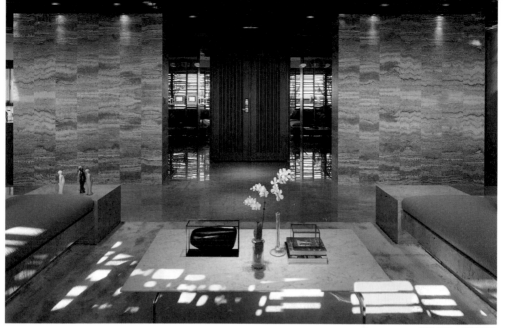

圖片提供 _ 尚藝設計

木作隔間
/面貼5mm灰鏡

木作隔間封板/面貼香羅旺斯大理石(橫紋)
/石材轉角處45度背切/分割另計圍
　　　　　　　3*18cm木格柵/面貼木皮染色噴霧面保護漆
　　　　　　　壁面封板/面貼5mm灰鏡

壁面封板/面貼5mm灰鏡
壁面頂端燈盤出線
壁面封板面貼5mm灰鏡
木作隔間封板/面貼普羅旺斯大理石(橫板)
/分裂另計圍/石材轉角處45度背切

木作隔間
/面貼5mm灰鏡

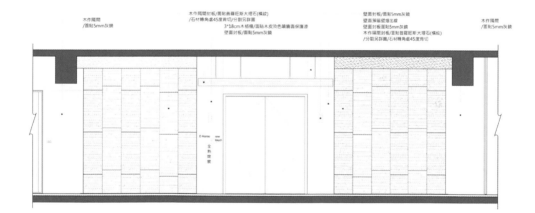

立面結合入口　　橫向錯落拼貼石材烘托大門

此案的屋主希冀住家有商業會館的高貴感，因此，設計師在客廳規劃一面主視覺牆。以入門處為中心，
設計對稱的兩道石牆，特選橫向紋路石材，將其切割為寬約 30cm 的石塊，特採不對花、上下錯落
約 15cm 的設計手法拼貼，不但與最左邊的雷射切割木質格柵拉門隔空對話，更完美烘托出牆面細
膩的律動、以及錯落有序的層次感。而為了減低牆面量體厚重感，巧妙搭佐灰鏡，運用反射原理，達
到虛化、陪襯效果，也更突顯出石牆細緻的獨特性。

◇ **收邊工法。**由於灰鏡與石材接合處的厚度不一，因此在兩者的見光處以特殊處理打磨，不但不會
留有切割痕跡，也減低給人尖銳的視覺觸感。而靠近入門處的灰鏡實為衛浴、衣帽間暗門，因此在石
材與灰鏡間沒有填入矽利康，但在格柵拉門與灰鏡間的接觸牆面，以矽利康填縫做收邊。

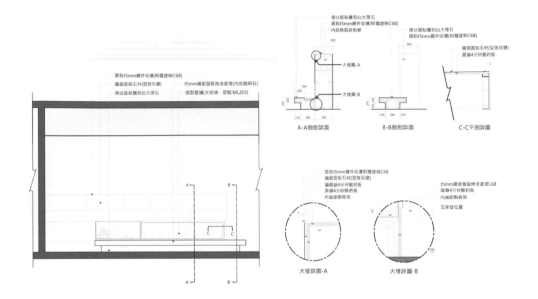

牆台面貼離剝白大理石
面貼t5mm鐵件收邊(粉體塗裝C68)
內裝熱氣排熱管

牆台面貼離剝白大理石
面貼t5mm鐵件收邊(粉體塗裝C68)

牆面面貼石材(型號另選)
面鋪4分矽酸鈣板

面貼t5mm鐵件收邊(粉體塗裝C68)
牆面面貼石材(型號另選)
牆台面貼離剝白大理石

t5mm鐵板整面烤漆處理(內放聯卵石)
造型壁爐(火琉璃,型號:ML203)

大樣圖-A

大樣圖-B

A-A側剖詳圖 B-B側剖詳圖 C-C平剖詳圖

面貼t5mm鐵件收邊粉體塗裝C68
牆面面貼石材(型號另選)
牆面鋪4分矽酸鈣板
面鋪4分矽酸鈣板
內裝鋁製骨架

t5mm鐵板整面烤漆處理C68
面鋪4分矽酸鈣板
內裝鋁製骨架
瓦斯管位置

大樣詳圖-A 大樣詳圖-B

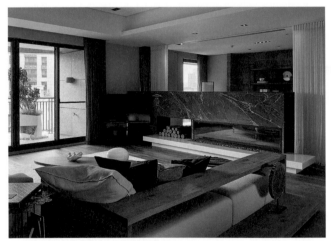

圖片提供 _ 尚藝設計

立面結合壁爐　半高電視牆搭佐壁爐 營造人文禪風

屋主喜歡人文禪風，因此設計公共區域時，硬體牆面、地板等以灰色為主調，軟裝搭配淺色、木質語彙。客廳電視牆刻意設計為半高，藉此連結後方開放式書房，讓視野能擴及書房背牆空心磚、展示架散發出些許工業風的氣息。同時為了滿足屋主指定設置的壁爐，於半高電視牆下增設矮壁爐，並於其中安裝排煙管線，導引熱氣至室外。

◈ **收邊工法。** 瓦斯矮壁爐檯內使用鋁製骨架，管線材料也選用耐熱材質，以解決排煙管導引熱氣溫度的問題。鋁製骨架外則為木作矽酸鈣板，表面飾材貼上大理石，其上方與右側，則以鐵件包覆收邊，營造出半高牆的厚度質感。

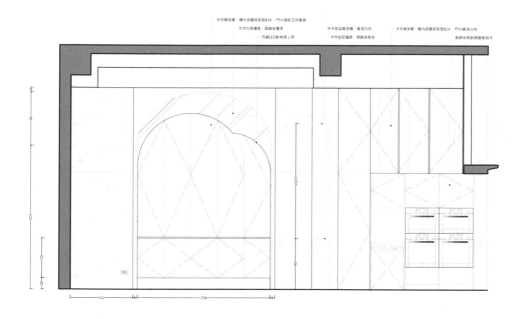

木作噴漆櫃‧櫃內波麗底型號814　門片鋪貼玉砂鑽鏡
木作白身邊框‧面噴金蔥漆
內嵌LED軟條燈上照

木作造型噴漆櫃‧噴漆白色
木作造型櫃面‧面噴漆黑色

木作噴漆櫃‧櫃內波麗底型號814　門片噴漆白色
鋁具依照剖面圖框架施作

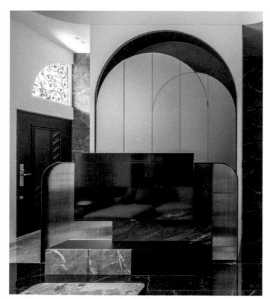

圖片提供 _ 諾禾空間設計上碩室內裝修

電視背牆 **兼具質感與氣勢的立面**

屋主是拳擊教練，喜歡空間融入暗黑風格，因此整體設計放在銜接黑色材質的工法。電視牆是客廳風格定調的核心角色，為了兼具質感、視覺層次的營造，將電視牆量體降低與縮小，強化後方的背牆質感，並透過異材質細膩的接合手法，營造出公領域的氣勢與質感。為了讓居住者在看電視時，不會受到刺眼的反光而產生不舒服，背牆挑選低反射特性的氟酸鏡，如此一來，低反光特性同時創造出視覺質感。

◇ **設計細節。** 氟酸鏡材料的背牆，利用黑中帶藍的色系來強化空間氣勢。為了讓兩側的弧形完美銜接，內側先以美耐板為底，完成立面後再烤漆，細膩完美接合異材質技法。

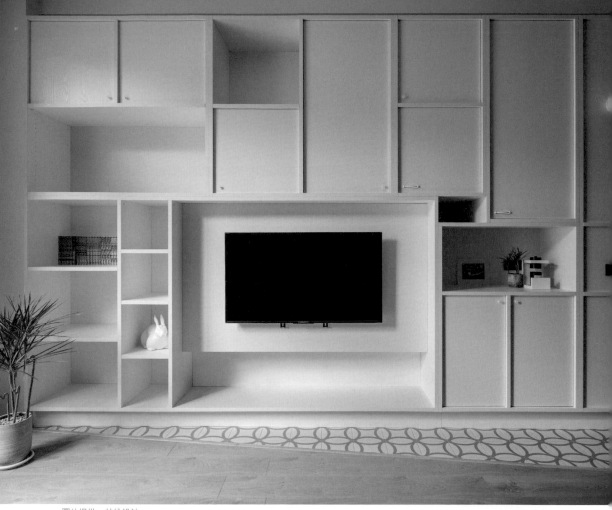

圖片提供 _ 甘納設計

電視背牆　多元機能與造型提升系統櫃精緻度

開放的公領域裡，透過黑與白的對比色，創造空間質感與獨特氛圍。客廳裡，有別於餐廳以黑色調為基底，空間讓大量的白色飾底，伴隨自然光的投射下，形塑清爽、溫潤的生活感。由於電視牆位於玄關與客廳交界點，除了鋪設傾斜花磚暗示與界定領域，並擴大立面量體，利用系統櫃整合電視、收納機能與壁燈；融入開放與封閉櫃體造型、不同層板尺度，營造出居家場域的輕快韻律感。

◈ **設計細節。**大面積電視櫃體以系統櫃打造，完美做到接合、收邊細節是重點，一般的系統櫃設計以平面施工方式較多，這次融入不易設計的內凹造型，在門板結合處須特別留意。

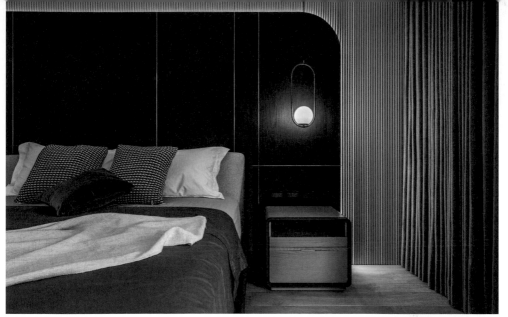

圖片提供 _ 諾禾空間設計上碩室內裝修

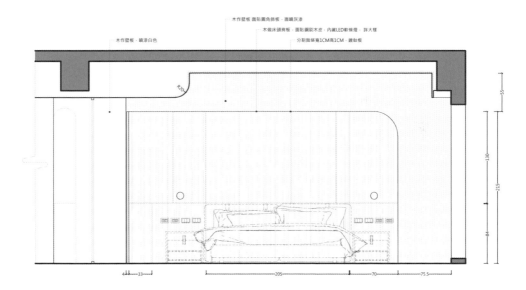

木作壁板 圓貼圓角飾板 · 噴礦灰漆
木做床頭背板 · 圓貼鋼刷木皮 · 內藏LED軟條燈 · 詳大樣
分割飾條寬1CM高1CM · 鍍鈦板
木作壁板 · 礦漆白色

床頭背牆 **弧形線條融合個性化視覺**

整體空間在以黑色系基礎下,透過弧形元素串聯公私領域,降低壓迫感,更展現出輕鬆療癒的居家氛圍。主臥室的床頭牆以深色木紋為基底的安排下,注入家的溫暖與人文氣息;更進一步利用異材質拼接背牆造型,以及延伸弧形線條元素,包含立面邊角、壁燈,與一個個圓形並列而成的漸層飾板,在光線映照下,烘托出睡眠環境的靜謐質感,同時彰顯視覺層次。

◈ **材質接合。** 主臥床頭牆以深色木質襯底,輔以鍍鈦十字立面,創造視覺切割,增添些許奢華質感;床頭邊角導弧形,銜接白色塑料飾板,對比色系鋪陳出漸層立面。

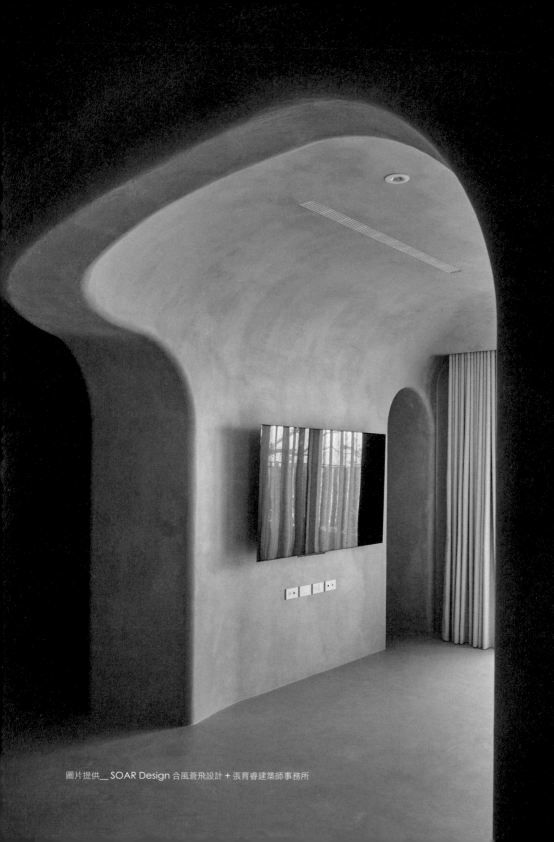

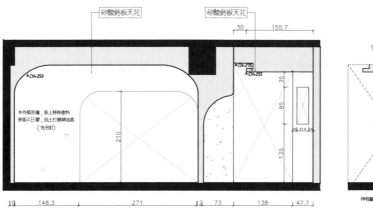

神明廳收納櫃內圖 S=1/3 mm

立面與天花板交界　天然洞窟構造為場域分割界線

此案屋主相當喜歡窩在家，規劃設計時，建築師張育睿一直在思考要如何回應屋主這樣特質，最後他取人類原始居住的樣態「洞穴」作為設計概念，不只讓他們能安然自在窩在家，也為居所帶出獨特的生活體驗。仿洞穴造型同時摻雜著務實考量，有機曲線與轉折創造出一體成型的效果，除了界定出各個領域，還同時擁有消弭公共區大梁，以及具備隱藏管線的用途。

◈ **材質接合。** 空間貫徹純粹性，從天、地到壁都是使用同一種材料，不過在立面木作與地坪接合時，會在交接處用批土修補出一個 R 角，好讓塗料可以順勢塗下去與地面結合。

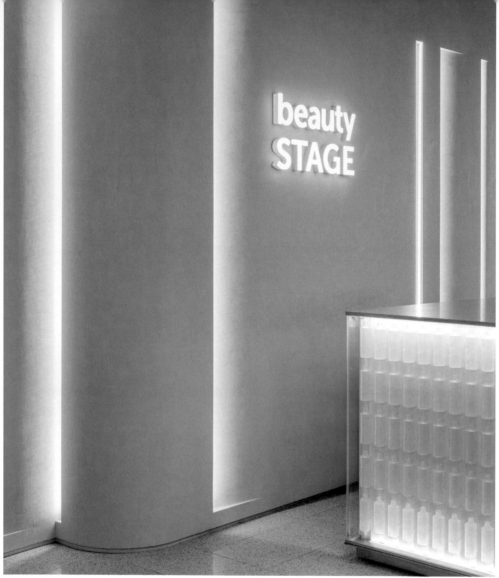

立面與燈帶接合　節奏縫隙佐以燈帶打亮背板

此壁面後方為一大片無景觀落地窗，為引進自然光增加現場的光線語彙，也避開外面的單調景觀，利用木板搭配手工漆面，加上有點節奏的縫隙以及有曲度的板材，讓這個 beauty STAGE 的「舞台背板」壁面表情生動活潑，佐以燈帶的不規則線性間隔與後方自然光線的明暗，讓壁面在晚上與白天都能產生不同風景。

◈ **設計細節。** 透過木頭結構設計壁面的曲度控制，須注意角料之間的距離太密或太寬都會影響曲度呈現，人工光源則是利用檔板角度來控制，讓視覺上看得到光源射出但看不到燈具，燈光也能更溫潤自然。

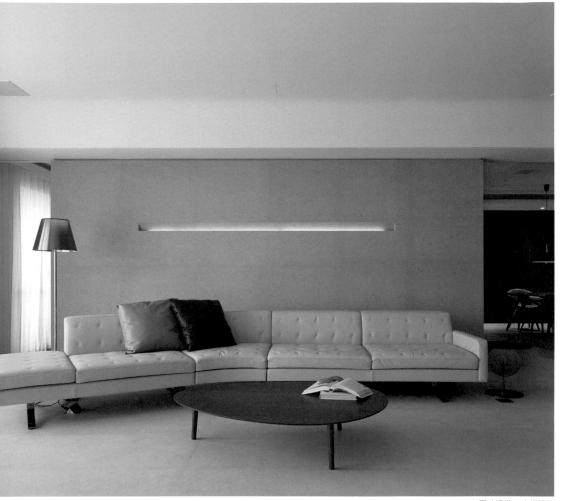

圖片提供 _ 水相設計

立面與燈帶結合 　燈光暈染壁面質地純粹

客廳沙發的壁面以馬勒維奇（Kazimir Malevich）的畫作
概念為出發，擷取其純粹結構的藝術性，以簡單幾色即可表
達其深沉理念，區塊化空間的色彩材質，琢磨每一道顏料質
地與明暗相間，追求每一種顏色的無重力感與密度，檢視每
一道色塊之間的和諧性，此處不需要太多紋理表現，因此採
用灰色萊姆石鋪設整面牆，也可呼應客廳壁面質地。

◈ **設計細節。** 沙發背牆的水平燈條採取內導角設計，把燈帶
藏在 U 型系統裡面，看不到燈具的輪廓跟外貌，讓燈光具有
折射效果，呈現的光暈更柔美。

111

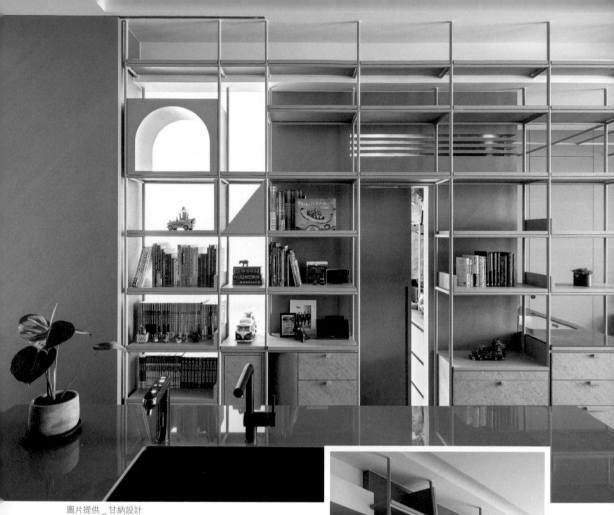

圖片提供 _ 甘納設計

櫃牆 開放展示收納兼具隔間機能

考量一家人不同的興趣、生活方式以及對收納的需求，透過趣味性櫃體設計，陳列與蒐藏出家的溫度。延伸屋高優勢，將隔間牆轉化為開放式的鐵件結構牆，陳列一家人的藏書、樂高與玩具等物件，成為家人各自展示自己的風格牆體。同時位於公私領域的特性，也巧妙成為整合臥房、更衣間和衛浴的機能牆，打開的立面讓空間更顯通透、流動，視覺尺度也更為延伸。

◈ **材質接合。**希望營造穿透感收納櫃，在櫃體與壁面的接合上，屬於木工與鐵工的異材質搭配，將櫃體的幾支鐵件鎖在水泥結構之處，其他以木作補強結構，穩固整體立面。

圖片提供 _ 甘納設計

櫃牆　兼具隔間與展示的弧形木作櫃體

整體空間以屋主喜愛的北歐風為基調，有別於直線條界定領域
的作法，一道兼具隔間與展示功能的木作弧形櫃體，有如在客
廳與主臥間劃出一道圓周弧線。溫潤的木質櫃體成為男主人蒐
藏公仔的展示空間；在上下層架間規劃三角開口，成為貓咪行
走的動線；電視後方櫃體與白色門片的銜接，創造出小孩房與
公領域的對話與彈性區隔，門片敞開後，延伸出圓潤的立面，
勾勒出北歐風的簡約與溫暖。

◈ **設計細節。** 木作弧形櫃體須滿足展示收納、貓咪活動的功
能。於上下層板間拉出適宜貓咪行動的寬度，層板後方底部則
貫穿三角形洞洞造型，讓貓咪穿梭自如，同時增添整體空間的
趣味性。

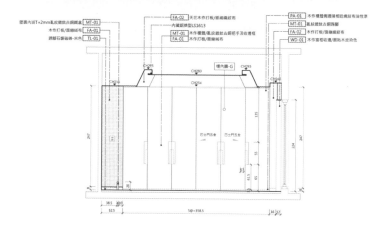

櫃牆　同布料不同紋路打造低調奢華

設計師張豐祥盡量在同個空間創造變化，此處天花板與櫃體所使用的絨布為同一款，床頭背板運用實木條做變化穿插其間。天花板透過斜角形成包覆感，同時考慮打燈角度能夠打得更遠，遇到 90 度轉角處會比天花板為垂直角度時還好看。

◈ **設計細節。** 由於櫃面為布料，如果經常觸摸可能會造成凹痕或髒汙，因此設計師選用內嵌鍍鈦金屬把手，讓業主直接透過把手開門而不會碰到絨布。

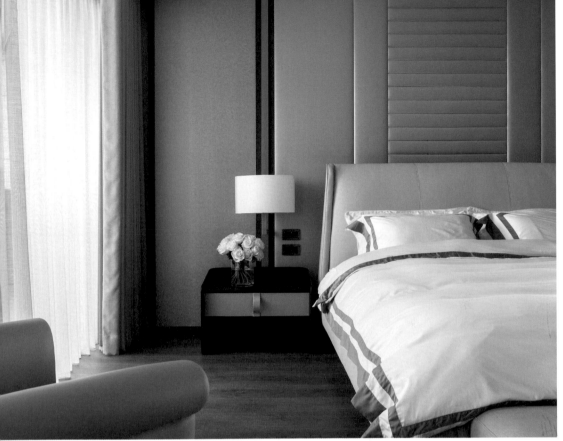

床頭背牆 同色系異材質形成柔軟背板

臥室的床背板，左右兩側是以木框搭配壁紙方式做滾邊設計，床頭正中間為裱布做分割線，於壁紙和裱布中間立柱設置床頭嵌燈，設計師楊煥生不再以垂直分割改以均質水平分割，藉由交錯的分割方式，讓原本較單調的裱布，能夠產生些微不同的設計感，也剛好避開華人不喜歡中間有分縫的迷思。

◈ **材質接合。** 床背板選擇裱布形成柔軟觸感，四邊底材以 2cm 木材為底框，裡面塞泡棉，讓裱布有蓬度，皮革裱布後更俐落。

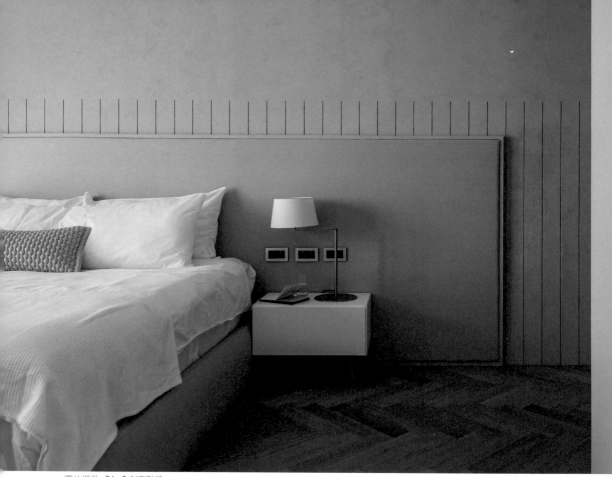

圖片提供 _TA+S 創夏形構

床頭背牆 **異材質完美搭疊創造氣質睡眠環境**

床頭牆面料使用灰泥帶有岩石面的效果，毛細、光影停留在
上面，呈現霧面的質感，使用在臥室的床頭容易讓空間氛圍
沉澱下來。而主臥牆面以左右延伸的設計，作出延展放大的
空間感，原始的木作牆面做刻溝，再塗抹上塗料，呈現轉化
過的法式線板，具獨特性又富有個人品味。此外在顏色上，
也選擇相似色，以不同材質搭疊灰調，帶來細膩精緻的層次。

◈ **設計細節。**床頭背板大面積暖灰色調為皮料工藝，4 米 5
的寬幅希望能以無接縫的設計呈現，因此起初挑選面料費時
許久，並與廠商來回溝通之下，精準量測電梯尺寸，並利用
面料特殊性，讓長型床頭塞折成三等份，繃開一段時間即恢
復無縫設計。

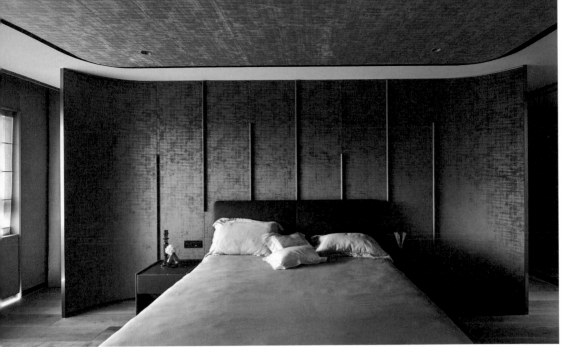

圖片提供 _One Work Design 工一設計

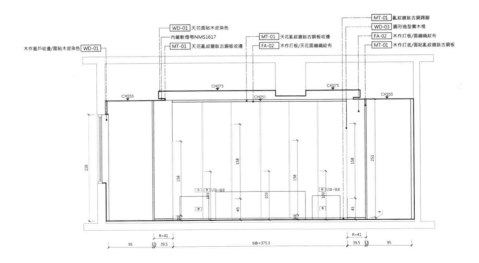

床頭背牆 **弧形背板鑲嵌實木條添增質感**

業主偏愛奢華風格，設計師張豐祥投其所好，主臥從天花板開始到弧形床背板皆使用繃短毛絨布，於床背板鑲嵌染色實木條，不僅具備反光效果，還透過有如音階般上下起伏的實木條創造層次，讓整體空間散發低調奢華的質感。

◈ **材質接合。** 繃布後方必須襯一塊底板，再以釘槍與白膠固定，實木條與繃布結合同樣使用內嵌工法，舉例來說，肉眼看到的面寬是 2cm，但嵌進去的部分大約只剩下 1cm。

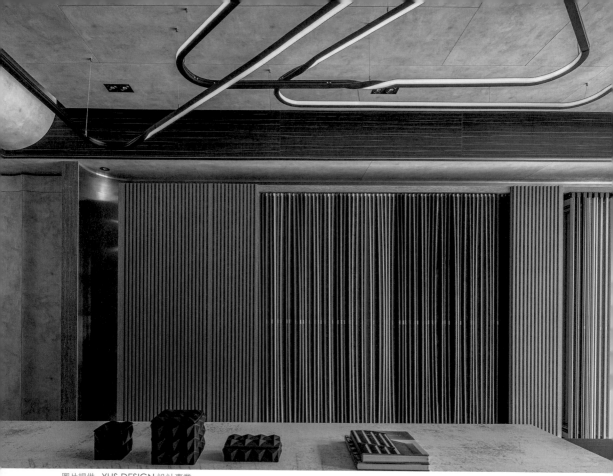

圖片提供 _YHS DESIGN 設計事業

立面結合櫃體　立面結合櫃體聰明收整板材

這間商空是以販賣材質為主，從板材到五金配件到門板，所有材料相關的周邊應有盡有，有 300 多種材料必須呈現在此。設計師楊煥生為了讓來挑選的顧客可以看到完整的板材紋路呈現樣貌，將原有 120X240cm 的材料裁成 70X240cm，能夠側放進入櫃子，造成一片片板材側面如同線條一般，因此隔壁門片運用格柵板材來呼應設計。此外，每塊板材都是斜 45 度放入，顧客選材時可以一片片拿出來放在旁邊比較，看完再收回櫃內。

◇ **設計細節。** 設計師使用脫縫方式藏燈條，而櫃體的左右兩側運用弧形金屬板材，除了展示材料能做出平整曲線的效果，還能讓視覺能夠看起來更輕巧。

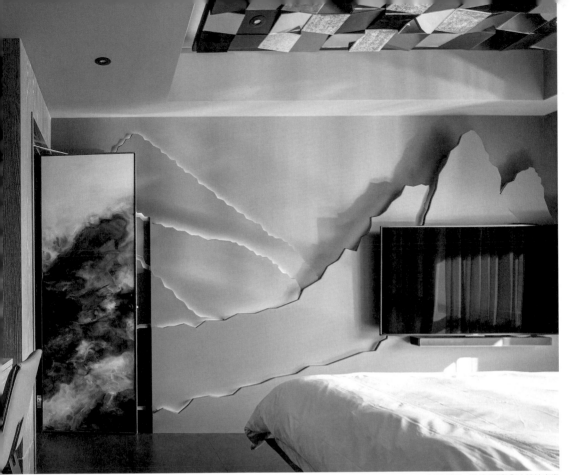

圖片提供 _YHS DESIGN 設計事業

臥房電視牆　層層堆疊打造立體山景

業主希望臥房立面豐富，於是設計師楊煥生便思考空間是否具備創造山景的可能性，由於山與山之間有不同的高低層次，設計師必須在僅有 20cm 的電視立面設置出五種不同的層次差異，除了藏電視的電線、破口、燈條，還要計算高低層之間的厚度，利用脫縫、脫燈槽的工法來創作立體山景。延伸到櫃體的門片因為考慮到鉸鍊的問題，所以基本上都是使用木板加上格柵，轉折到化妝鏡、小書桌同樣延續山景設計概念。

◈ **設計細節。**電視牆則是以木夾板刷漆的方式呈現，因為本身就有進出面再加上打燈，所以材質盡量愈簡單愈好，才能呈現出它本身層次。每個山脈間的燈條都是利用單獨迴路，還須注意不能漏光。

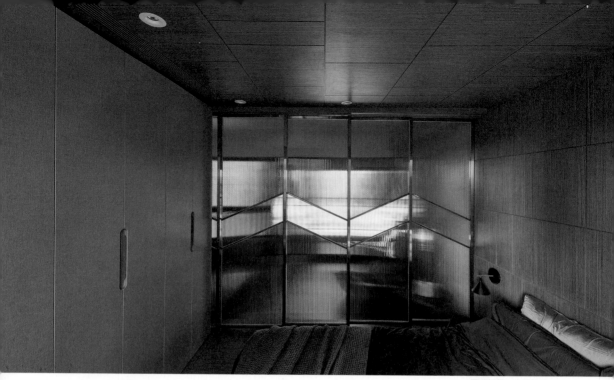

拉門 一種玻璃製造兩種視覺效果

以櫻桃木木皮為主建材的臥房，體現出日式廂房的設計感，房門別出心裁以山稜起伏作為造型，呼應房子座落於台北圓山的在地性。在臥房拉門的材質選用上，設計師高詩杰挑選了本身具有垂直條紋的長虹玻璃，一來保有採光的通透感，二來也具有隱密性，並且善用玻璃的紋路特點，讓山稜為橫向直紋，製造出門片上直橫交錯的視覺效果。

◈ **設計細節。** 臥房拉門因為時常需要開闔，因此每片邊框都採鍍鈦處理，可避免留下指紋，且耐久度高也不易剝落；此外，四片門片在安裝時需先預留尺寸精準的插槽，留縫也要留 7mm 左右較佳。

圖片提供_One Work Design 工一設計

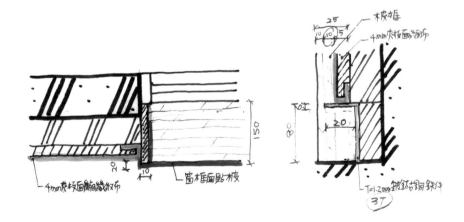

落地窗 立體框景創造視覺焦點

由於周遭皆使用布料，當布料遇到窗框時需要收邊，因此設計師張豐祥以畫框方式，在窗戶的左右兩側與上方，以凸出框景設計擷取在窗景，但頂部同時要收納羅馬簾，底部再藉由間接照明注入半透明的羅馬簾內，創造朦朧美感。

◈ **設計細節。**下方地板門檻是以木地板製作，左右兩側與上方是用貼木皮，木皮直接固定於牆面上，ㄇ字型的框完成後再繃布，木框四周透過斜角設計，以加深窗景深度，更突顯室外景致。

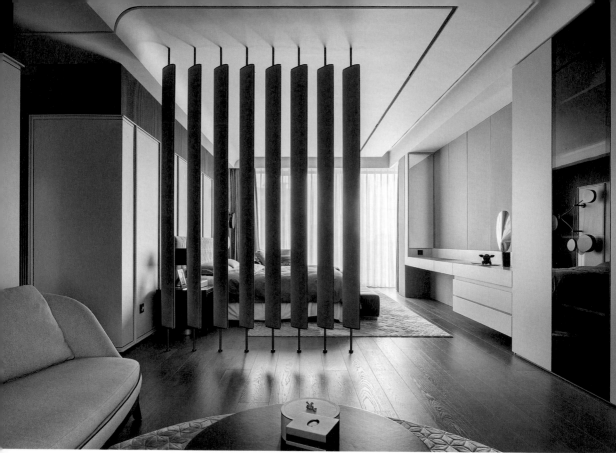

圖片提供 _ 森境 X 王俊宏室內裝修設計

屏風 **皮革格柵作為靈巧空間區隔**

這是一間三代同堂的生活空間，一家雖然僅有四人居住，但是年齡層涵蓋極廣，包含了長輩和幼子，而主人最能放鬆之處就是自己的生活起居間。內部除了睡床外，還規劃了小客廳，因應男女主人作息不同，在客廳與床鋪間以格柵作為靈巧的視覺區隔，界定空間範疇同時保有開放性。平時想要光線流通就轉成 90 度，藉由光束的引導前後空間，反之，若不想互相干擾就轉平遮住光線，區隔成兩個不同空間。

◈ **材質接合。**天花板上安排軸承，而後上下支撐採用金屬，再配上實木軸，最後包上皮革，不僅整體穩重，又能營造出結合多種材質的視覺感受，營造出與沙發區相同材質的質感。

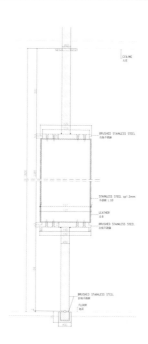

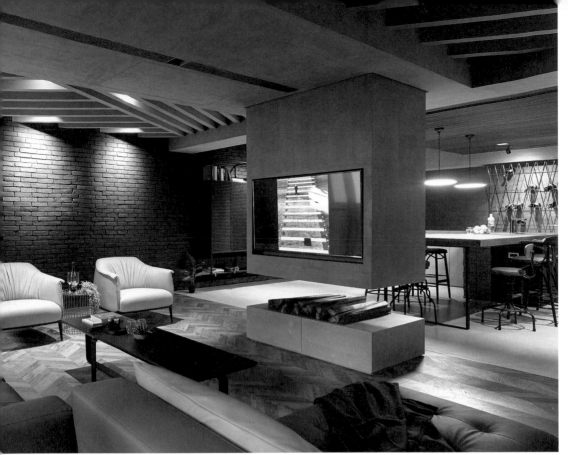

圖片提供 _TA+S 創夏形構

電視牆柱 **交界面預留縫隙保留呼吸空間**

半度假宅設計仍以住家需求為主，不過針對屋主喜愛邀請朋友聚會的喜好，設計者突破一般制式空間的格局，調整空間坐向在面寬最大之處安排座位。而此地帶的中心則是電視牆、結合壁爐的電視牆柱體，保留互動及連結，也分野開放場域的機能。而座落在公領域中心的大型電視牆柱，透過懸吊的設計、木作方式呈現，成功弱化低矮大梁。

◈ **收邊工法。**交界設計之處，刻意讓立面與天花板分離，保持空隙的做法讓電視牆彷彿從天花板向下延展，有如轉場效果般，化解一體成型的大型量體可能導致的沉重視覺。

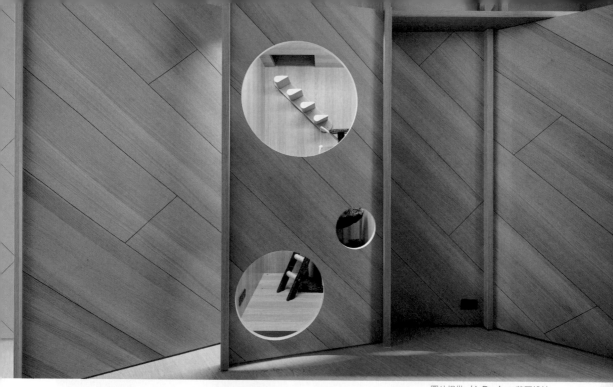

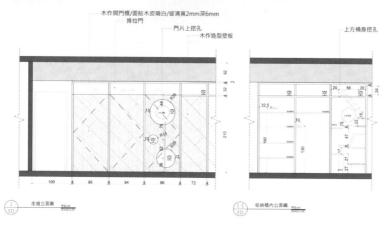

木作開門門櫃/面貼木皮噴白/留溝寬2mm深6mm
推拉門
門片上挖孔
木作造型壁板
上方桶身挖孔

走道立面圖
收納櫃內立面圖

立面門片切割　儲藏室融入貓咪生活空間

整體設計上，以一家四口與兩隻貓咪共同生活為核心，因此營造出對貓咪友善的活動空間與生活環境，同時融入屋主的居家場域裡，創造出趣味、溫馨的美式居家。整面木作背牆持續延伸到走廊，將原本的儲藏空間改造為寵物房，內部可放入貓飼料、飲水，並沿著櫃體打造貓走道延伸到天花板，櫃體造型轉為貓走道，滿足貓咪喜歡置身高處，並可自在於整個木作立面活動。

◈ **設計細節。**考量兩隻貓可從不同通道走動，因此櫃體內規劃牆面走道與上面通道；門片則利用三個圈圈造型，讓屋主可留意每一隻貓咪的動態。

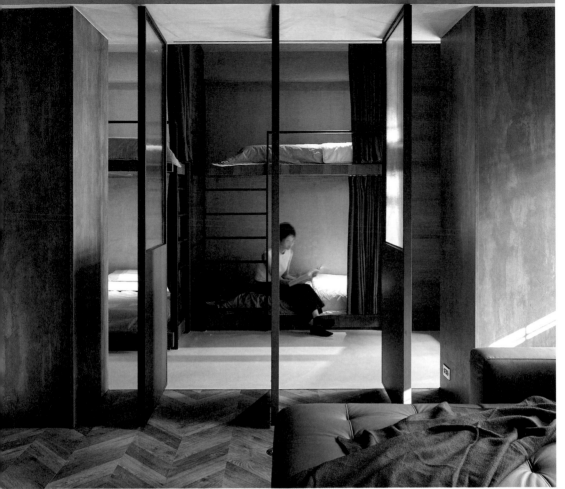

圖片提供 _TA+S 創夏形構

立面結合門片 旋轉門片保持度假宅的自由狀態

設計師王斌鶴表示，設計靈感往往來自於需求，在這一個案子當中，「度假氛圍」成為設計主軸，為維持旅遊時自在、隨興的狀態，設計者特別選擇中心旋轉的彈性門片，讓使用者隨意地臥躺、滑手機仍能與客廳保持長時間交流及互動，且由臥室往內看，得以容納上、下舖六個人，朋友留宿也不擔心沒有客房。

◈ **設計細節。**中心旋轉的門片，在視覺呈現上較乾淨俐落，機能使用更為彈性。而由長虹玻璃及鐵件組構的門片設計，保留上半部的採光、維持下半部的屏蔽，保持開放感卻仍擁有隱私。

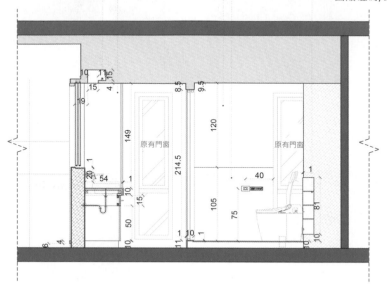

間接層板
木作收納櫃/面貼POLY板
牆面/面油漆
牆面貼磁磚
面貼磁磚/鐵固定層板

原有門窗
原有門窗

立面結合門片 **串聯機能的彈性隔間**

男女主人平常生活作息不同,男屋主平時較晚睡,不希望廁所採傳統的封閉形式,希望空間可以打開,與臥室領域有所互動,讓整個私領域更顯開闊。因此在衛浴裡將洗手檯、浴室、廁所各別獨立使用,且將洗手檯面向臥室,牆面置入活動式滑門;當需梳洗時,拉上門片、可使用鏡子,平時可將門片滑開與房間有所互動。

◈ **材質接合。**接合上,考量水氣的潮濕問題,洗手檯面使用大理石,並以大理石包覆軌道,滑門上的鏡框則以鐵片方式打造,不用擔心水滴落檯面或軌道的潮濕問題。

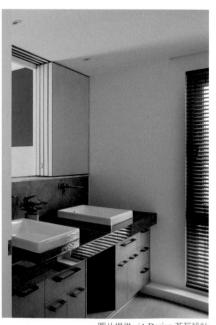

圖片提供 _ iA Design 荃巨設計

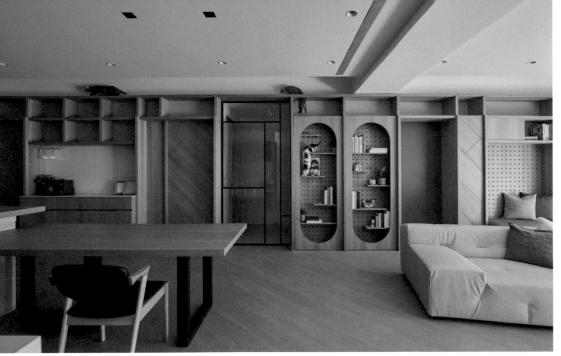

圖片提供 _iA Design 荃巨設計

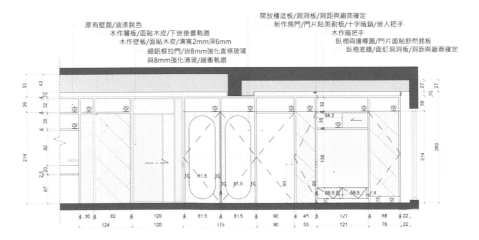

原有壁面/油漆跳色
木作層板/面貼木皮/下嵌掛畫軌道
木作壁板/面貼木皮/溝寬2mm深6mm
細鋁框拉門/崁8mm強化直條玻璃
與8mm強化清玻/緩衝軌道

開放櫃底板/洞洞板/洞距與廠商確定
新作房門/門片貼美耐板/十字暗鎖/嵌入把手
木作暗把手
臥榻兩邊導圓/門片面貼舒然鉻板
臥榻底牆/面釘洞洞板/洞距與廠商確定

立面結合門片　**木作串聯櫃體與門片**

此案為 65 坪美式宅，在整體空間規劃上，遇到格局不良的問題，因此從客廳到走道後方的牆面，呈現凹凸不平的立面問題。為了收整立面線條並串聯機能，利用溫潤的木作設計為主，營造出溫潤的生活空間，並整合貓道、電箱、臥榻、客廳收納機能以及書架功能，還嚴選木製洞洞板，設計出一道豐富視覺並兼具機能的立面，同時展現屋主的生活態度。

◈ **收邊工法。** 在傢具工廠事先製作整道木作櫃體，包含從噴漆、木作，到現場再以系統櫃方式拼裝起門縫、電箱，以及利用收邊條串聯兩側櫃體，減少現場製作的時間。

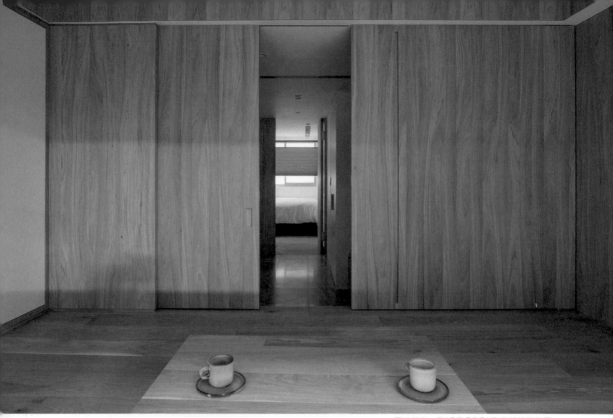

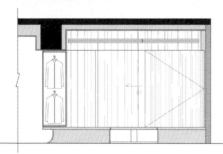

立面結合推門與門片　推門開啟隱形於牆面，視線更為寬闊

為好客的男主人所規劃的架高和室場域，讓他能邀請三五好友泡茶談天，和室採用彈性拉門隔間形式，平日多半維持敞開狀態，連結著窗外綠意，也讓空間尺度更為寬闊舒適，為避免拉門開啟後、倚靠於一側的門片會更厚，也希望彈性隔間的通透性更好，因此另一邊採用一般推門形式的開闔門片，打開後可完全隱形於牆面之中，如同一道造型立面。

◈ **設計細節。**先計算出推門貼皮後完成面的厚度，再將右側牆面以木作做出一致厚度的封板，即能讓門打開後牆面切齊貼平。

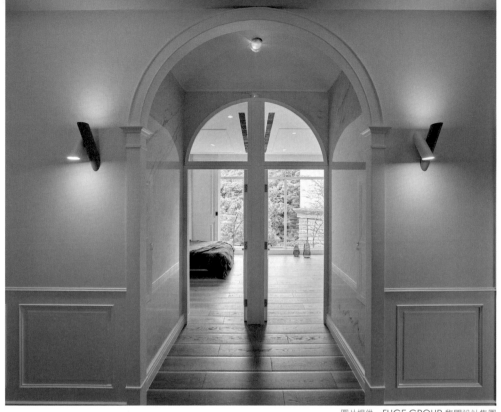

圖片提供 _ FUGE GROUP 馥閣設計集團

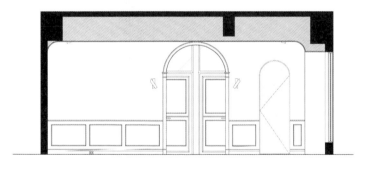

拱門　圓拱穹頂、腰線壁板刻劃輕奢法式風

由屋主兩人的美感，將老屋改造定調為簡約輕奢法式風格，以白色為基底，搭配古典線板、圓拱造型等語彙，化為優雅浪漫。從公領域通往私領域的內玄關，便利用拱門框架劃設場域之別，1 ／ 3 高度的腰線板設計細節掌握，增加立體與精緻質感，加上 3 米 3 的高度優勢之下，拱形內再度拉出一道穹頂，達到延展屋高的效果，同時左右兩側貼飾大面積薄磚，呼應整體氛圍。

◈ **材質接合。**圓拱造型為細木作一條條拼接出造型，局部與發泡線板釘製接合，兩側大理石牆則是先做出木框打底，再以益膠泥將薄磚貼飾。

129

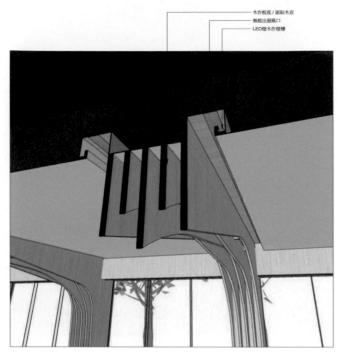

木作板底 / 面貼木皮
無框出迴風口
LED燈木作燈槽

立體廊道立板結構 / 燈槽及出迴風口

柱體 立體廊道框出藝廊互動空間

由於這間經濟型酒店本身為挑高建築物，室內空間柱
體較多，如果只是將柱子外層做材質包覆，會讓人感
覺內部依然有眾多柱體，因此設計師黃懷德發想出立
體廊道的概念，削弱柱體的強烈存在，框出藝術大廳
空間。經過設計師精密計算，規劃出一支柱子所需板
材片數，運用五種不同的規格形狀，一片片交錯位置
固定上去，打造漸進式、有層次的廊道。

◈ **收邊工法。**板材有五種不同的規格，必須按照現
場尺寸在場外做好樣板，每一片上標示編號，以防現
場錯置。柱體外側須先設置底板，板材再結合到底
板上固定，設計師在一片片米白色板材間，約保留約
15cm 間隙隱藏燈、出風口。

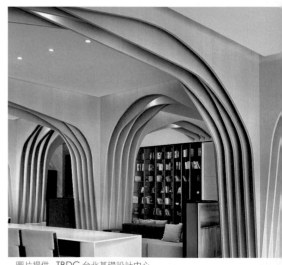

圖片提供 _TBDC 台北基礎設計中心

地面設計

地板占了空間極大的面積,其所呈現的材質質感能為空間的風格定調,是空間裡的要角。不同的地板材能營造不同的風格效果,選擇的材質必須和天花、立面風格相互呼應,才能形塑一致的氛圍。

Form 形式　**Part 1 材質**　**Part 2 區域**

Form
形式

地面的鋪陳就像是為空間打底一般，其素材的材質樣貌、色系透露出風格語彙和設計巧思，形塑空間的基本樣貌。不論是單一或拼接素材的地板，都能展現空間的韻味。

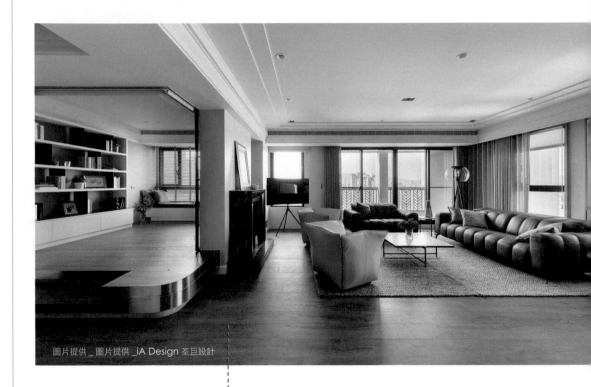

圖片提供＿圖片提供＿iA Design 荃巨設計

Form 01.
一般拼排

不同的地板材能營造不同的風格效果，一般設計師為了展現空間的開闊度，會從大門往室內看來決定木地板的走向，地板拼排應與光線的入射角度垂直；若空間坪數較小，地板則該選用與入射光線平行的拼法，讓視覺能一路延伸向窗外，有效放大空間。全室統一地坪材質整合一般拼排的方式，能夠讓空間視野更開闊，而運用不同材質的紋理拼貼，能增添視覺變化。

圖片提供＿TA+S 創夏形構

Form 02.

特殊拼排

除了以相異材質做搭接外，特殊拼排比起一般拼排更費工，以磁磚地板來說，可採用平鋪或菱形排法，菱形拼法比平鋪來得活潑，具有活絡空間視覺的功能。以木地板來說，能使用的拼貼法更多，可採用亂花貼以及二分之一貼法，或者人字拼、魚骨拼、山形紋拼。特殊拼排需要請專業師傅施工，且紋理也需要適時安排，呈現更自然的效果，收邊甚至會使用矽利康或其他方式，讓邊線產生明顯的線條。即便使用單一材質，還是能在地面創造風格獨具的視覺感受。

Part 1 材質

地面材質的選擇除了表現視覺的感受之外，也能提供足部的觸感，甚至作為空間界定的中介。選擇單一天然材質做拼排，能予人自然感受，而選擇異材質相接搭配，能讓地面設計更具層次。

圖片提供 _ 大名 X 涵石設計

▌同材質接合

石材獨特的色澤和紋理，能展現居家的精緻質感，在空間中最常使用的是大理石、花崗石、板岩等。天然的木材地板不但觸感溫暖，更散發原木的自然香氣，且木紋及色澤具備各種各樣可供挑選。水泥粉光是早期常見的裝潢地坪，由水泥、骨料和添加物等材質依比例混合，可經由磨平展現細緻的表面。款式多元的磚材，其組成原料具有石英、陶土等成分，能做出燒面、霧面或拋光面的磁磚。使用同一材質運用不同的地面拼法，能讓空間富有變化。

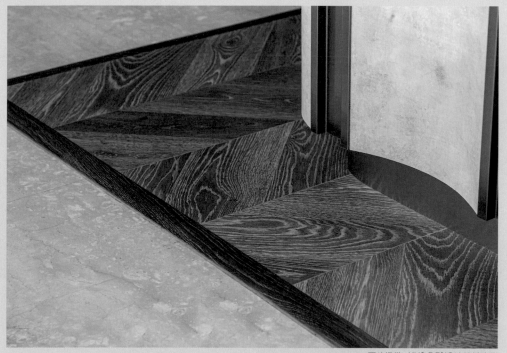

圖片提供 _YHS DESIGN 設計事業

▍異材質接合

地面的異材質接合須注意鋪設工法的差異，假如地面運用石英地磚與木地板兩種
材質，必須先精算材質厚度，施工時才能達到平整的效果，且須注意兩者交接處
的收口問題，還要注意是否出現高度差。木地板若與水泥、石材相接時，須先施
作石材或水泥地坪，且以夾板事先區隔出範圍，才能有效屏蔽泥水外流。值得注
意的是，即使是使用相同材質，如果磚的規格不同，有些是大磚，有些是小磚，
當分割線無法對在一起，依然須使用金屬條收邊。

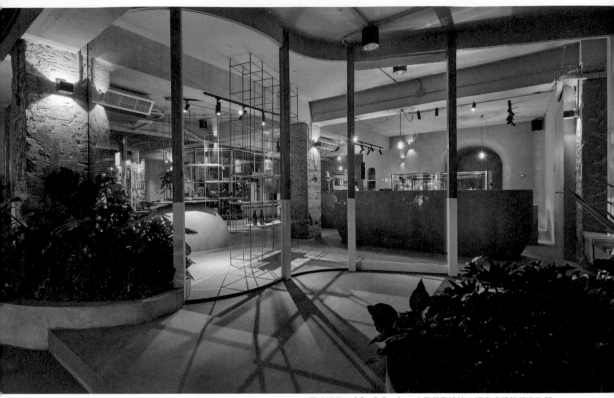

圖片提供 __ SOAR Design 合風蒼飛設計 + 張育睿建築師事務所

水泥 × 水泥　自平水泥貫穿打破內外界線感

由於 TERRA 土然巧克力專門店主要在販售巧克力相關的甜點、飲品等,再加上店的主理人楊豐旭(Danny)曾赴中南美洲參與農技教學團,這獨特的經驗讓建築師張育睿提出以「自然入侵室內」主題貫穿全場。鎖定空間被植物包圍,進而選以玻璃作為外牆,透過曲面線條突顯整體的流動感,亦模糊了室內外的界線。由於 Danny 畢業於台大園藝系,設計者藉由實木窗框隱喻自然森林的既視感,而刻意在木柱上漆上白漆,也創造出宛如椰林大道一般的熟悉感。

◈ **材質結合。**考量商業空間常有人行走,地坪以自平水泥為主,防滑、耐磨性也不錯,木窗框建立好後,再鋪上自平水泥,利用材質流體原理讓水泥地自己找平方式,達到與相異材質結合。

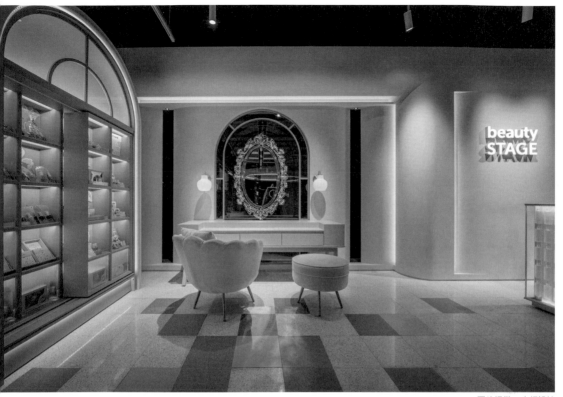

磚材　**磨石子地磚界定空間區塊**

此處為「五官圖書館」裡的化妝檯區域，以磨石子地磚搭配立面仿書架概念的陳列櫃體，設計師希望此區的整體色彩能夠更豐富且呼應天花的設計語彙，利用大地色系的磨石子地磚做律動式鋪設來柔化地板質地，也解決商業空間不適合鋪設地毯的問題，不僅方便清潔，更可利用地板來界定空間區塊。

◈ **設計細節。**櫃體收邊需注意陰陽角與進退縫處理，異材質的結合會讓陰陽角的關係比較立體，透過溝縫或進退面的處理手法，讓材質之間的銜接不那麼直接，日後也不容易產生龜裂。

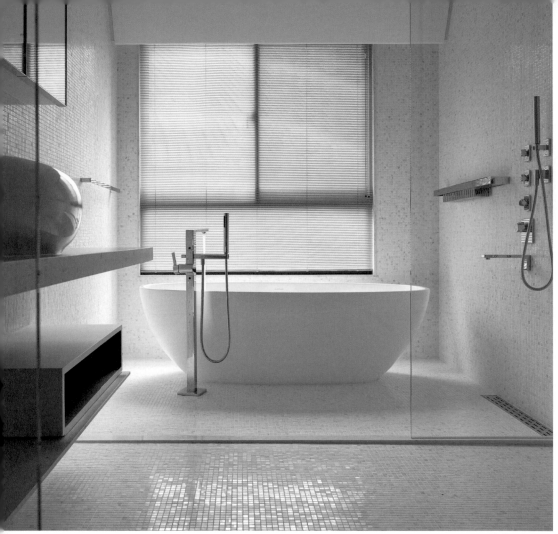

磚材 × 磚材　壁地面鋪材單一回歸空間純粹

當材質呈現越單一純粹，人處於空間的感染性越強，浴室壁地面全部採用白色馬賽克石材，讓人在此空間時像是被溫柔包覆，氣氛寧靜自然。利用止水門檻條做出乾濕分離內外區隔，牆壁鐵件線條構圖刻意簡單，讓空間回歸純粹。

◈ **設計細節。**利用石頭馬賽克拼貼立面與地板，材料本身存有立體凹凸，故每逢光線覆上，使儼如鑽石切割面般折射出熠熠流燦的輝芒。衛浴設備的挑選上為呼應純淨的空間，以簡單俐落的現成品預埋於壁面。

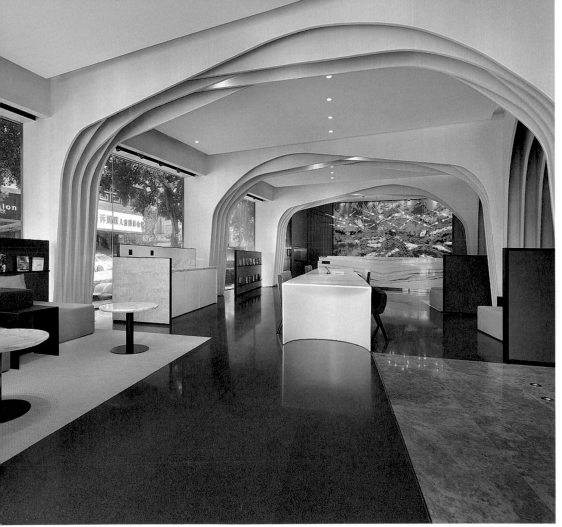

圖片提供 _TBDC 台北基礎設計中心

磚材 × 磚材　運用磚材界定區域

一樓接待大廳的座位安排較靈活，有沙發、長型書桌，坐在不同位子從廊道看出去會有不同的景色。立體廊道予人強烈框景感受，設計師黃懷德希望地板運用不同顏色的磚材做區域界定，破除一個個框架，同時界定出 2 人座、4～6 人座沙發、長桌設計等座位區。

◈ **收邊工法。** 如果整個區域的磁磚大小一致，分割線可以接在一起，或許不需要使用收邊條，但以此案例來說，磁磚的規格不同，有些是大磚，有些是小磚，分割線無法對在一起，因而選用金屬條收邊。

水泥 ✕ 磚材　　木紋磚也能營造實木效果

室外陽台地面乍看之下以為是與吧檯相同的南方松，事實上設計師蔡東霖選用的是具有防水性的木紋磚；室內則是以帶有自然紋路的水泥粉光作為地面材質，水泥粉光如果厚度太薄，日後很容易裂開，剛好老屋地坪原本就有 12cm 的高低差，因此能夠綁鋼筋再灌水泥，使粉光地板具有更好的抗裂及耐用度，也讓室內外地坪產生對比和區隔。

◈ **材質接合。**因為陽台地面使用的是木紋磚，從側邊會很明顯看到磁磚厚度，所以蔡東霖採取將木紋磚兩側切成 45 度角再拼接的方法，不但提升美觀度，細節質感也加分。

圖片提供 _ FUGE GROUP 馥閣設計集團

塗料 × 磚材　　**異材質地坪延伸，模糊室內外分界**

平日多以深色衣著打扮為主的屋主，黑色對她而言是最具安全感的顏色，然而為避免黑色過於暗沉，設計師在基調設定上選用灰色去搭配黑色櫃體，大面積白色營造明亮感，因此全室地坪多為有著自然肌理的礦物塗料，然而像是客廳陽台或是鞋轆區，皆特意讓磁磚延伸到客廳，或是讓塗料延伸至陽台，模糊室內外的疆界。

◈ **收邊工法。**拆除地板後先貼磁磚，再鋪礦物漆塗料，兩者之間不再另外用收邊條修飾，表現自然銜接的狀態，不同於磚和木地板的厚度可精準掌握，塗料完成面僅是幾 mm 的差距，因此最初的放樣必須更精確。

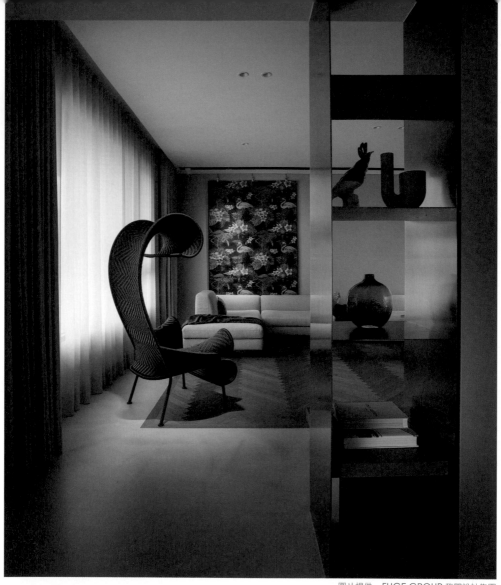

磐多魔 × 木材　人字拼木地板形塑地毯視覺

開放的公共廳區，以低調沉穩的灰色，帶出大器寬敞的空間氛圍，同時利用地板的材質屬性劃分區域性，客廳採取人字拼木地板，圍塑出如地毯般的視覺效果，映襯於淺灰磐多魔地坪更為鮮明，沙發背牆也特別挑選鮮豔的圖騰作為壁飾，與一旁搭配的 Moroso 手工編織單椅的藝術性更為和諧，對於此空間色調來說也有豐富視覺層次的效果。

◈ **收邊工法。**原始地坪拆除後先以泥作打底，放樣時先定位好木地板的位置，貼好地板之後周圍加入實心銅條，最後再施作磐多魔。

圖片提供 _ 硬是設計

抿石子 ✕ 金屬　**跳色抿石子地板，分隔色粉以免混色**

在百年餅舖老店轉型的商業空間中，設計師吳透打破中式餅舖傳統的印象，為空間注入既現代又懷舊的元素。而這樣的設計元素，也呈現在店面地坪上。設計師運用雷射切割，形塑金黃色、給人高貴又不失懷舊氣息、厚度約 3mm 的銅板，以此勾勒出品牌細緻的 LOGO、家徽，再以不同顏色色粉混入抿石子，於一大方塊地坪中，呈現出糕餅多元的樣貌。

◈ **設計細節。** 在製作 LOGO、家徽抿石子地坪時，先將銅條支架放入向下內凹的地板中，再將抿石子加入色粉調色，並使用圓形隔板將糕餅的形狀圈圍起來，接著再填入完成混色的抿石子，即能避免抿石子間混色，保持純淨的色澤。

木材 × 石材　木紋與淡色石材相接的雅致質感

地坪的材質推陳出新，有許多材質的選擇，無論是討喜的木紋暖色、有氣度的石材或是高質感的地磚與塑膠鋪墊等，在現代設計上有很多機會遇到兩種材質的拼接，圖中相接的地坪分別是對稱魚骨拚的木地板，與屋主喜愛的淡雅石材，色系回應了立面的特殊漆與石材營造的雅致空間，提供了一個場域乘載生活的記憶，給予一家人溫馨的居家生活。

◈ **收邊工法。**一開始以水泥為地坪打底時，預留高度依材質的厚度而有所不同，通常粗糙面材如木地板會降低 0.5mm，海島型木地板約為 3mm，石材約 2.2 ～ 2.5cm。

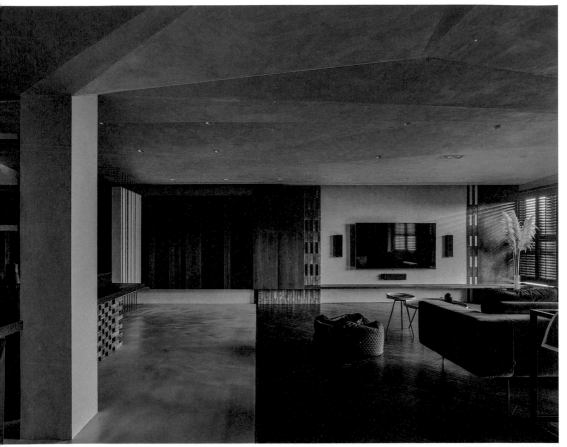

圖片提供 _TA+S 創夏形構

無縫地板 × 木材 **無縫地板紋理特色成為選用關鍵**

設計師王斌鶴看上無機無縫地板帶有一些亮度、手刮的紋理，宛如完美的奶泡帶有些許亮光及與咖啡融合後的漸層變化，除了持續呼應咖啡精神主軸，其易於清潔的特色也相當適合餐廚領域。從玄關、餐廚到客廳配置三種不同的地坪，交際處需更加留意，平面與立面的交接設計也尤其重要。

◈ **材質接合。**無縫地板至木地板處採密接手法表現，較特別的是玄關地坪與櫃體的接合。懸空櫃體的鐵件先以預作方式固定，最後再由交丁拼貼磁磚而成，雖然工序多，卻能確保交接處的精準。

圖片提供 _Peny Hsieh X 源原設計

萊特水泥, 完成面約3mm

雙層夾板, 交叉滿鋪
(傳昇施作)

夾板溝縫 填AB膠+纖維網
(萊特水泥廠商施作)

防潮布滿鋪

Lounge門

大理石. 松柏石/平光面

黏貼層水泥砂漿

防水層

Lounge

玄關

地界條. 3mm不鏽鋼
外露面毛絲加工.
以膨脹螺絲固定於樓板
縫隙水泥砂填滿

木材 × 磚材　**異材質地坪拼接設計**

利用不同顏色的地坪與材質，不僅可發揮區域劃分的功能，
更可增添空間不同的質感與色彩。此案空間玄關區域以大理
石紋磁磚鋪排，弧形線條內的 Bar Room 空間則採用淺色
的原木地板，與公領域的深胡桃色地坪區隔不同區域的設定
及功能。

◈ **收邊工法。** 在鋪設地坪時，最重要的就是材質拼接處的平
整度，設計師謝和希指出每種材料厚度不同，整平時必須先
依據使用材質的厚度向下延伸，預留適當的深度，才能讓地
坪鋪設呈現平整的效果。

地板除了可鋪陳空間底蘊，某種程度上也具備使用機能。像是架高木地板的收納區、具有升降桌的榻榻米地板，甚至也有界定不同區域的功能。

圖片提供 _ 大雄設計

📘 地坪

運用多種不同地面材質做轉換，不僅區分出空間定位，也讓原本不在視點上的地坪也能成為美麗焦點。加強地坪的應用機能，單一的材質使用下，擴增附加價值，若室內有廊道或門口，可再加寬寬度，不論是輪椅進出或是小朋友在跑跳都能更為順暢。

圖片提供 _ FUGE GROUP 馥閣設計集團

▊ 架高地面

架高木地板不僅具有區分空間機能、界線的作用外，同時若是利用木地板下方多餘的空間，便能創造空間的最大收納量。一般來說可於地坪表面做出上掀式的收納，或是利用側面做出抽拉的抽屜，收納面積大小和深度會被五金的尺寸所限制，因此多半不能做得太深。

圖片提供 _ 相即設計

樓板　運用玻璃樓板設計，讓設計趣味加分

此案為樓中樓的戶型，其最大的特色是擁有一整面從上至下的落地窗，另外設計師保留了原先上層不到底的樓板設計，加設玻璃樓板，藉此增加串聯上、下樓的趣味性，當戶外光線延伸投射進入戶內，也讓居家環境更添自然光影變化。在樓板地坪部分，鋪陳丹寧藍編織波龍地毯，搭配立面選用的白色文化石，異材質的反差、色彩的交錯疊加，用玻璃穿透性豐富空間的層次感。

◈ **設計細節。**設計師認為，玻璃樓板更需注意結構與承重細節，施工上以 H 型鋼為結構，結合毛絲面不鏽鋼折料作為收邊，表面放上 8+8mm 強化膠合玻璃，確保安全性；並在樓板內加隔音建材，確保居住者動線移動時的安寧。

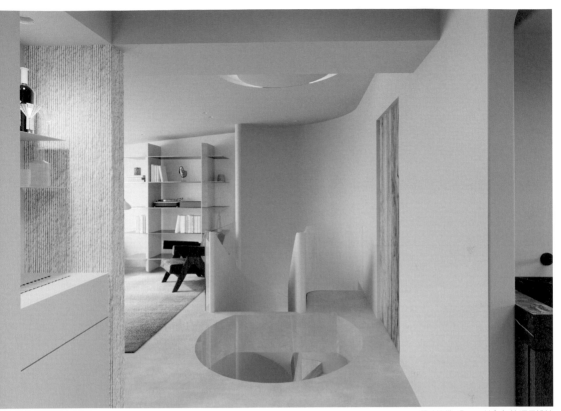

圖片提供 _Peny Hsieh X 源原設計

樓板天井 　樓面融入天井設計增添穿透感

本案為兩層一戶的樓中樓基地，設計師謝和希在 2 樓面上融入天井設計，上下空間由旋轉梯相連，以圓形切割的天井鑲入強化玻璃，正好作為往返兩層樓間的起點與終點，為空間增添趣味。挖空樓板的設計所帶來的通透感，亦能將 2 樓的採光向下引入，使空間更明亮。

◈ **收邊工法。** 此案天井將強化玻璃與樓板結合，為了使設計能滿足日常使用的強度，將 2 樓地面向下挖，預留可容納強化玻璃的厚度，加強支撐力。將玻璃置入樓面後，以矽利康填補縫隙，作為收邊處理。

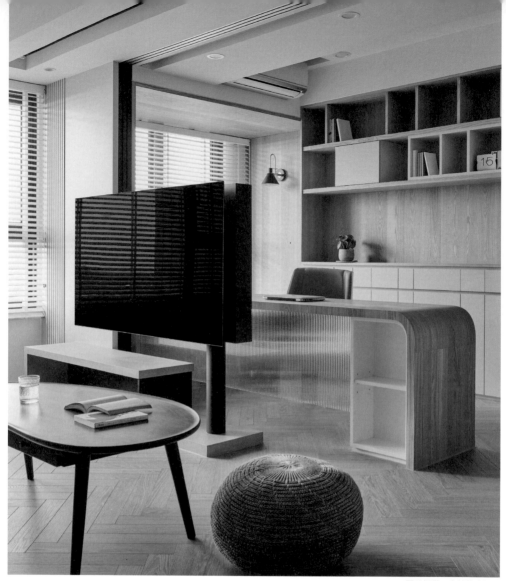

電視架與地面交界　電視旋轉架以立柱支架支撐

此屋約有 30 坪大，但屋主仍期望可以在有限的空間內，劃分出獨立書房。於是設計師在客廳中以彈性度極高的玻璃拉門隔出開放式書房，以連結公共空間。因此，客廳沒有設置電視牆，改以陳設半高旋轉電視架，於餐廳用膳時，也能輕鬆旋轉電視，電視架前方天花也多下角料，加強結構承重，以利內嵌長條溝槽、收納投影布幕，滿足屋主的視聽娛樂需求。

◈ **收邊工法。** 半高旋轉電視架鐵件黑色立柱鎖入地板，電視櫃平台事先精量尺寸挖洞，並於立柱與電視櫃平台接面填入矽利康黏著劑，修飾邊界。電視後方則有長型鐵件支架支撐，再以木作包覆、噴漆黑色，創造電視架設計的一致性。

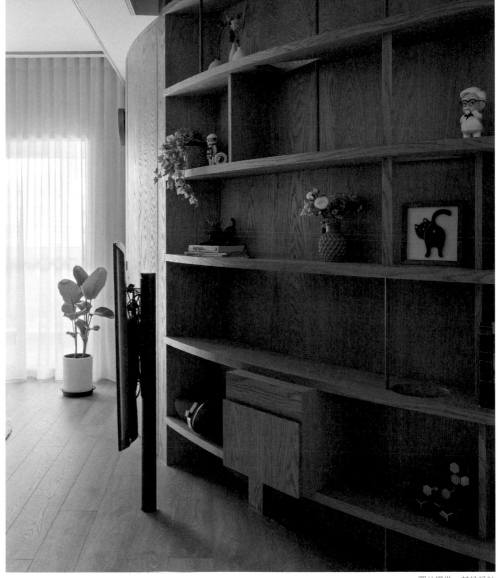

圖片提供 _ 廿納設計

電視與地面交界 　**立柱造型電視與地板收邊工法**

整體空間以簡約的北歐風為設定，利用純白色為基底，讓北歐風格傢具勾勒出生活樣貌與態度，例如安排極簡柱體的電視牆造型、圓弧造型櫃體串聯領域，與簡約燈飾的設計；並透過壁面上懸掛的貓咪畫作，以及展示櫃上的公仔、植物、書籍與風格物件，烘托活潑、輕快的日常步調，同時也妝點出女主人自身獨到的美學品味。

◈ **收邊工法。** 為了穩固電視，先創造一個圓鐵立柱為基底，電視安裝上去後，可隨觀看需求隨時調整角度；管線隱藏在地板內，延伸至一旁的設備櫃，將鐵件固定鎖好、噴漆，最後施工完成地板。

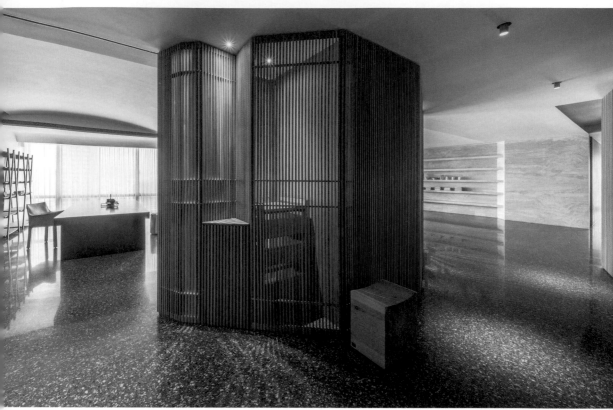

地面與立面交界 透過溝縫或進退面銜接交界

本案基地方正、使用人數單純,空間佈局與機能相對有彈性,
業主希望整體呈現低限度的中性質感,因此如何安排材質,
突顯質感與造型的力道,且能經得起時間淬練,是整個空間
風格規劃的著力點。此處為玄關入口,利用實木格柵包覆原
有柱體來淡化存在感,再利用人工光源與自然光源交互運用
打亮陰暗區域,而天花光源與格柵的交互,讓散落地面的光
影營造出豐富的表情氛圍,搭配磨石子地板在經過時間變化
後,會淬練出不同表情風貌,不因時間老化而有損想表達的
氣質。

◈ **設計細節。**地坪與立面的收邊處理,在於立面要有 1cm
退縫,不與地板直接相接,異材質收邊透過溝縫或進退面的
處理手法來銜接,日後才不容易產生龜裂。

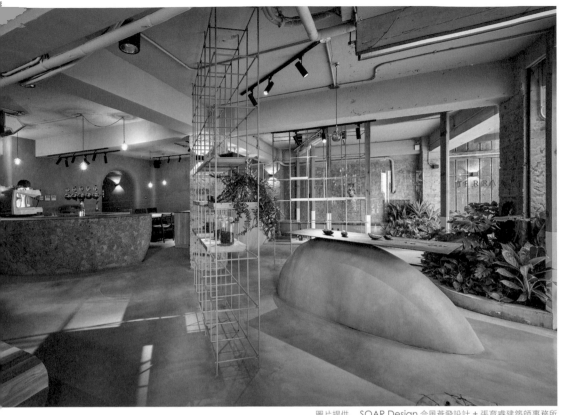

圖片提供__ SOAR Design 合風蒼飛設計＋張育睿建築師事務所

展示架與地面交界　**創造向外發散與向內聚焦的效果**

為了讓室內氛圍更自然，建築師張育睿將植栽與土丘以蔓延方式滲透至室內，好讓室內使用者感受被自然包圍，另外也偕同展示架的鋪排，讓它們共同形成如「單消點」般的效果，這之間蘊含了發散與聚焦的指向作用，即植栽土丘、展示架等都指向室內吧檯，而吧檯則由內向外發散，如此一來置身室內的人向外看，會在發散之間感受到視覺的延伸，置身室外的人向內看，視線則會因聚焦所吸引，進而增加好奇心、引起想入店的渴望。

◇ **收邊工法。**無論是金屬展示架，抑或是仿可可豆塑形的展示平台，因是固定形式，均透過五金零件將展架、平台鎖於地面上，由於最後才鋪自平水泥做完收邊，展架、平台像是自地面原生模樣。

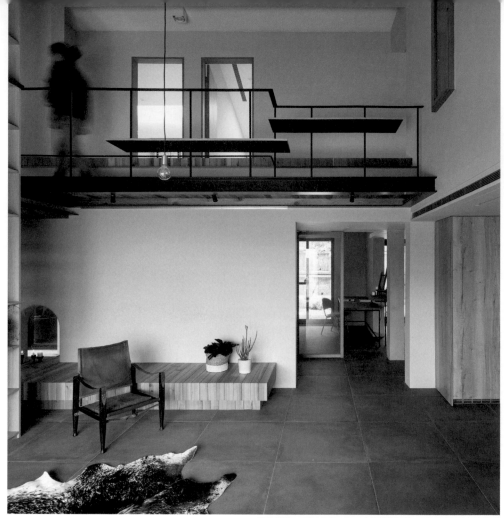

圖片提供＿SOAR Design 合風蒼飛設計＋張育睿建築師事務所

過道 **以 H 型鋼建構過道與家人的互動平台**

為了提供屋主一家人更餘裕的空間自由度與寬闊度，建築師張育睿嘗試在 2 樓利用夾層過道處，放入以 H 型鋼建構出過道走廊，同時也利用鐵件、層板做延伸，發展出可作為觀景、休憩的共享平台，這樣的做法，一來能夠讓光線、空氣能自由自在地於室內流動，二來更不會影響地坪面的發展，反而還順勢將上方空間做了最具效益的運用。

◈ **設計細節。**利用 H 型鋼兩側羽翼間的縫隙將實木塊一一卡入其中，形成可用的共享平台與過道。平台上則是以鐵板、鐵條焊接而成的檯面，接上實木材，讓整體更加溫潤。

圖片提供 _ 大雄設計

樓梯台階　**平接材質讓量體更有純粹美感**

這座透天每層坪數較小，B1 規劃為車庫，過渡到室內的門廊空間不大，因此不硬性定義空間的機能，運用不同的壁材去營造空間的氛圍，而是保持彈性空間，業主可依其需求規劃使用方式。壁材選用較具戲劇張力的黑白對比磚，利用進退面打光並加入鍍鈦條作為空間的視覺焦點。延續石材元素至造型簡約的梯廳壁材，拆掉扶手讓動線更為流暢，形體也更為純粹，空間的質感隨著講究的材料挑選一併提升。

◈ **收邊工法。**梯間石材之間的相接，乃至於落地觸及地磚，皆是使用平接的手法。

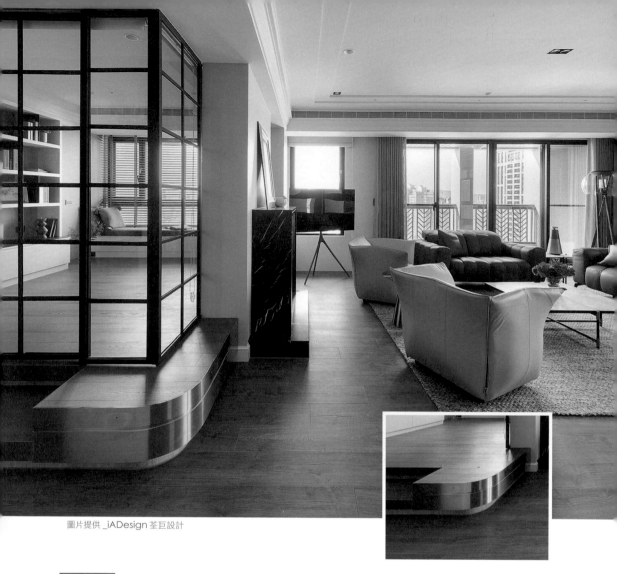

圖片提供_iADesign 荃巨設計

架高地坪 **木地板結合金屬立面**

此案混搭度假與人文風格，開闊的空間尺度打造如紐約公寓
的非凡質感，並作為屋主與親友聚會，或是北部親戚到訪時
入住的居所。電視牆後方的空間規劃書房或小朋友的遊戲室；
而當需要睡覺休息時，可將門片關起來，並放下捲簾，保有
個人隱私性。隔間以格子窗方式設計，營造 loft 開放的空間，
並佐入鐵件元素，呼應整體美式紐約風格。

◈ **材質接合。**書房地坪約 2cm 厚度的海盜型木質地板，為
了美化側邊夾板，且讓地板有支撐力，加上考量不易掉漆的
材料問題，因此選擇以不鏽鋼立面收邊。

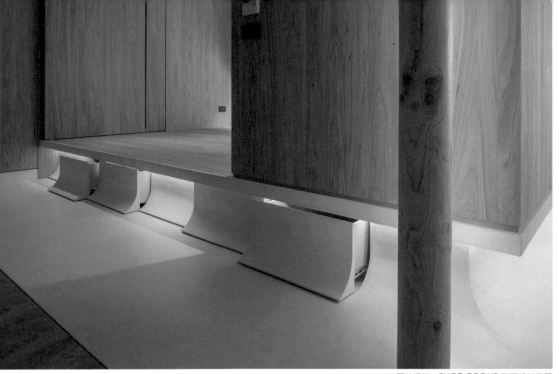

圖片提供 _ FUGE GROUP 馥閣設計集團

架高地坪 **弧形轉角與抽頭設計，模擬座落公園涼亭情境**

作為共度晚年生活的熟齡住宅，架高和室提供休憩泡茶用途，將其視為如同公園涼亭的生活畫面，架高高度設定 41cm，坐下時雙腳可舒適放於地面，轉角與抽屜特別設計了弧形造型，加上地面塗布乾淨白色的 mortex 也延伸刷飾抽頭，無縫隙質地創造懸浮以及如土堆般的效果。由於抽屜深度達 90cm 左右，捨棄容易故障的拍拍手，於架高地板底部設計隱藏把手，也方便拉出使用。

◈ **材質接合。**弧形抽頭為木工利用木心板疊加夾板做出結構，最後再拋磨出弧度，而架高地板下好角材完成框架後，也須預留凹槽，轉角弧度同樣先以木工打底，接著再刷飾上塗料。

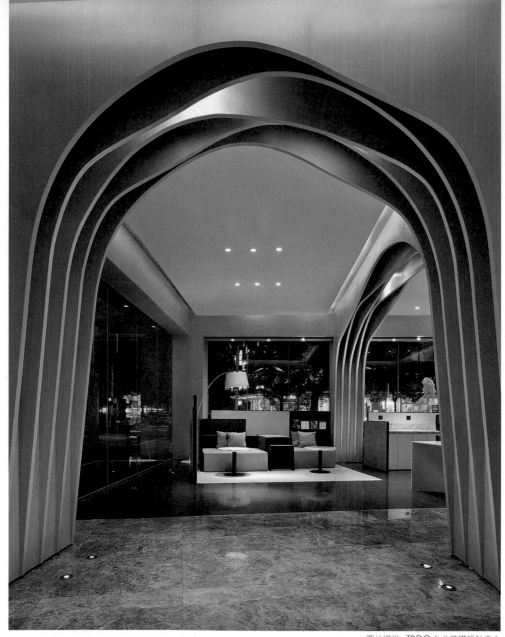

圖片提供 _TBDC 台北基礎設計中心

地面照明 　**善用收邊嵌燈完整設計**

設計師黃懷德選擇光源較低的光，於飯店大廳立體廊道下方地面運用嵌燈打亮框架的周邊，加強外框輪廓，讓廊道更加明顯，而非拿來當作主要照明，主要空間照明還是在天花板上。由於此燈具設計在地板上，黃懷德建議挑燈具時，要挑選有金屬外框且具備防水防潮效果的燈具。

◈ **收邊工法。** 選擇的燈具本身已具備收邊功能，因此設計師建議在地板安裝照明前就要考慮燈具、燈型，才能讓整體設計完整度、一致性較高。

機能設計

本章從形式、材質、區域這三個面向探討機能設計，運用面面俱到的體貼機能，以及不同的材質和表現，打造最符合業主生活的舒適好宅，同時解決生活中的不便。

Form 形式　　**Part 1** 材質　　**Part 2** 區域

Form
形 式

設計就是要一直從生活周遭尋找靈感，舉凡在客廳設置兼具展示收納的櫃體，或者收整客餐廳功能的中島吧檯餐桌，甚至是將小夜燈藏於動線行經處……等機能設計，皆是為了更貼近居住者的生活。

Form 01.
收納

空間中少不了儲藏用的大量體收納櫃，設計師該如何化解大型櫃體所造成的壓迫感與單調感，將櫃體巧妙地融入空間中，又能將雜物隱於活動場域，讓收納櫃不只是櫃體，也可以展現多樣機能，化身椅子、桌子，更甚至能沿著立面、天花板、地板點綴機能性。

圖片提供 _ 大名 X 澄石設計

Form 02.
展示

藝術品、旅行的紀念品、尺寸不一的書籍和公仔……等，運用櫃體當舞台，將生活的精彩物件展示於空間裡，同時形塑美好的氛圍。可透過櫃體的照明表現、邊框的比例巧思與材質使用，適當的尺寸拿捏，以增加居家展示物品的細緻質感。

圖片提供 _ TA+S 創夏形構

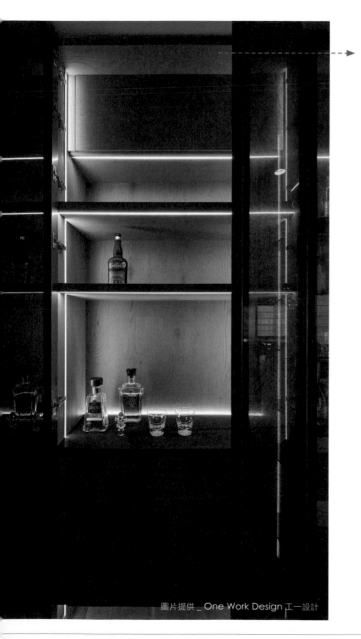

圖片提供 _ One Work Design 工一設計

Form 03.

照明

———

照明方式千百種，靈活應用，光源可以
來自四面八方，天花板、立面、地板、
樓梯都可以是發光體。不論是私領域或
公領域，照明皆是設計師可以發揮設計
巧思的地方，舉例來説，若陳列物品是
瓷器，則可以選擇從上方打光，讓瓷器
的細緻度從上到下都看得見；如果是公
仔雕塑品，則建議將邊框的四周打亮，
以突顯出公仔的細部質感。懂得在不同
空間配置照明，全面考量各種使用需
求，才是最佳的機能設計。

經由同材質與異材質間的兩相搭配，運用不同的材質表現，可讓機能設計本身的線條或造型，不再只是制式呆板，而是形塑出各異其趣的氛圍，讓空間展現出品味和與特色。

圖片提供 _ 大雄設計

▌同材質接合

鐵網、金屬展現剛性，實木貼皮為空間增添溫潤風貌，選用相同材質，讓機能設計融入空間，舉例來說，順著櫃體自然縫隙轉化成為天花與立面的拼貼律動，能讓空間變大、變廣、變高，同時賦予空間收納、展示機能。以上圖為例，臥房收納櫃部分作為開放式設計，可擺放玩偶或書籍；其他則用門片收納私人雜物，雖使用相同系統板材，部分卻搭配白色，讓櫃體呈現動態變化趣味。

圖片提供 _ 新澄設計

▌異材質接合

選用相異材質，能展現設計層次，利用異材質接合所設計的機能櫃體，須注意立面的承重量，適時於結構層補強，以壁面櫃體不穩固的疑慮。以上圖為例，利用鐵板作為層架，顯得剛強有個性，選擇變化性高的磁磚，有數種樣式模板豐富立面，即使挑選素色也能搭出變化，再以預埋方式將鐵板置入壁面內，透過打光勾勒光影變化，成為立面設計焦點。

木材 × 木材　與木層板結合的嵌入陳列櫃

為了滿足屋主公共空間收納以及展示的需求,設計師謝和希
將隔間量體內縮,利用轉角處的立面創造展示收納櫃的空間。
延續空間所營造的「原生感」氛圍,融入弧形線條打破層架
方正制式的印象,利用原木作為層板材料,與塗料相互輝映
帶出空間的自然質樸。

◈ **材質接合。** 為了讓層板視覺上更俐落輕盈,施工上採用植
筋工法固定板材。將帶有底座的鐵件支架埋入牆中,以螺絲
固定,最後再將層板洗洞套入完成固定。謝和希建議植筋鐵
件水平距離 30 ～ 40cm 間就必須植入一支,以免影響層板
的支撐強度。

圖片提供__ SOAR Design 合風蒼飛設計＋張育睿建築師事務所

木材 × 木材　**洞穴設計延伸至小孩房，予以更安定的感受**

為了提供小孩更安然自在的生活保壘，洞穴設計自公共區延伸至小孩房，空間除了休憩之外，還融入了遊戲、學習、閱讀等功能，讓使用場域更加多元。這個空間同樣是由木作打造，不同於公領域，因它是個獨立個體，木作結構一部分固定於牆上，接著再運用可彎夾板、角料、矽酸鈣板等，共同搭建完成。由於包含了遊戲功能，考量孩童會上下攀爬，木作結構也做了補強，讓整體更加穩固。

◈ **設計細節。**夾板遇潮濕會產生吐黃，須透過上底漆來避免此情況發生，但夾板用愈多、相對底漆也跟著上愈多，因此會看情況分配矽酸鈣板、可彎夾板、角料材的使用。

圖片提供 _FUGE GROUP 馥閣設計集團

木材 × 木材　以燒杉、礦物塗料呈現自然樣貌

從屋主喜愛灰色，且居住過的日式老房子為設計取材靈感，
整體空間以黑灰白為定調，除了選用灰調磨石子與礦物塗料
呈現，同時搭配最具時間感的材料，如：由實木去碳化處理
的燒杉，取其自然斑駁樣貌，與其他材質呈現豐富的層次感。

◈ **材質接合。**木工施作完成量體框架後，將燒杉以黑色螺絲
鎖於量體上，結構更為穩固，銜接的塗料一側，則在木作施
作時即預留 3 ～ 5mm 的內凹脫縫企口，讓塗料往內刷飾，
與燒杉之間形成些微的層次落差，展現細節。

圖片提供 _Peny Hsieh X 源原設計

石材 × 石材　**翻玩材質的檯面設計**

洗手檯檯面可利用不同的線條切割與材質呈現獨特的設計感。設計師謝和希指出，此案為辦公空間的男女化妝室洗手檯，女廁空間選用蛇紋石、大理石、櫻桃紅大理石等三種不同的色塊拼接而成；男廁選用金屬美耐板、仿塗料美耐板，與石材搭配，呈現與女廁不同的風貌。

◈ **材質接合。**石材質地厚實、耐用，拼接時可使用黏著石材專用 AB 膠，石材相接處可採用鳥嘴接和法，以 45 度角切割石材，可將接縫縮小，視覺上更為美觀。

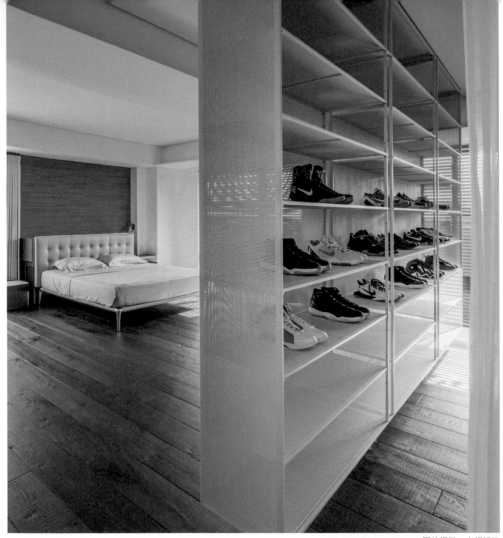

金屬 × 金屬　沖孔板與鐵件打造漂浮收納櫃

順應屋主的蒐藏喜好與收納需求，從天花至地面設計了以鐵件與 MESH（金屬沖孔板）構成的櫃體，並利用此櫃體區隔更衣室與房間。巨大金屬沖孔板展示架與鐵件構成的收納展示櫃呼應了空間內一貫的穿透性，也淡化掉櫃體中物品過多的線條，與太亂的顏色佈局。

◈ **設計細節。**原本設計師希望櫃體能懸空，但尺寸太大，如果懸空架設，骨料會太粗，無法產生輕盈感，便退而求其次在櫃體三等分位置，利用鐵件落地固定，讓櫃面整體看起來還是一個懸浮的量體。

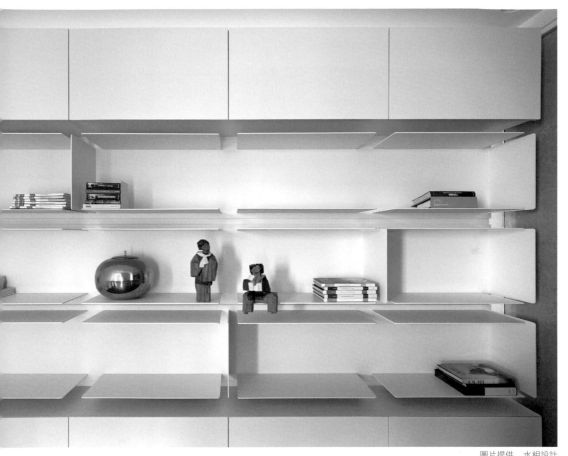

圖片提供 _ 水相設計

金屬 × 金屬 **書架線條構築抽象畫作**

設計師用鐵件線條將壁面書架構築成一幅抽象畫作，希望在機能之外，亦有藝術之趣。鐵件烤漆線條細緻的質感與能夠承重的特性，讓書架的線條排列縝密且簡快，形成勻淨純粹的構圖力量。

◈ **設計細節。** 鐵件烤漆的厚度要在 5mm 以上才有承載書籍重量的功能，後面使用鐵件結構支撐，而木作跟鐵件承載銜接的溝縫處理手法要細膩，才能成就整體的完美性。

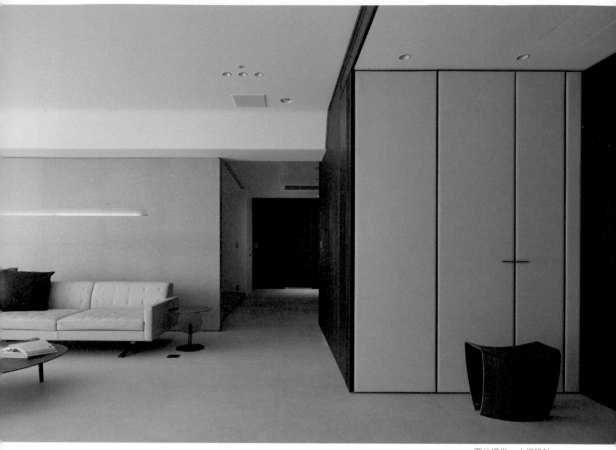

皮革 × 木材　皮革櫃面耐髒有質感

入門玄關櫃有鞋櫃與客廳收納櫃等不同機能，因而產生出不一樣的分割系統與不同的深淺寬度，故選用不同的材質來表現。鞋櫃部分採用米色皮革鋪設，皮革鋪面在使用上較烤漆耐髒，顏色與線條也比烤漆有質感。客廳收納櫃則採用深色木皮鋪面，創造色塊間的層次與律動。

◈ **設計細節。**皮革鋪面的收尾，其四周轉角的四個邊最好以鐵件收尾，讓皮革的鉚釘與釘槍痕跡可以藏在四周邊框裡面而不外露。

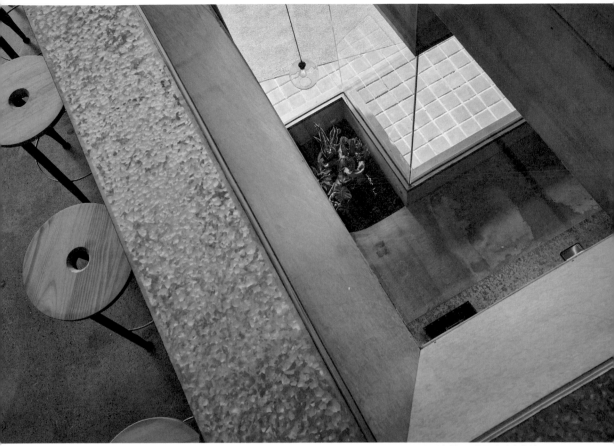

玻璃 × 金屬 **考驗承重力的異材質斜方桌**

咖啡店二樓的玻璃桌是原建築天井的位置，由於桌子設計為有斜度的長方形，再加上檯面使用厚度 14mm 的強化玻璃和 5mm 的鍍鋅鋼板，因此需要格外思考承重的結構，木作底座裡除了有直、橫骨料相併支撐，骨料與骨料間更用卡榫扣住，確保能承載厚重的玻璃，不會發生掉落的危險；在施工上也必須按部就班，要依照木作、鐵工、玻璃的順序施作，每個環節都得小心謹慎。

◈ **收邊工法。** 桌面採用非常重的整片強化玻璃，除了木作結構要穩固，設計師林正斌在鍍鋅鋼板與玻璃的銜接面也做出 3mm 階梯空間扣卡玻璃，最後再填入矽利康加強固定，並免除灰塵汙漬堆積在接縫裡。

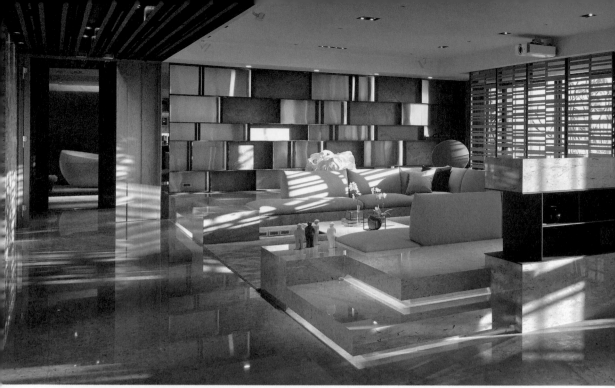

圖片提供 _ 尚藝設計

40*40mm牆件方管/粗體烤漆
15*180mm金屬格柵方管/粗體噴漆
3*15cm木格柵/圓貼木皮/型式另訂/白色噴霧面保護漆
投影布幕收納木作盒/另詳大燈圖
木作創閃門/圓貼鋼板不變染色保護漆
五金把手另指圖
圓釘3mm鐵件立板/噴曜冷烤漆

7.8mm鐵件立板/噴曜冷烤漆
壁面貼不鏽鋼板/噴曜冷烤漆
7.8mm鐵件層板/噴曜冷烤漆
圓貼天然薄岩片/搭載LED燈條 黃光/另詳大燈圖
木作天花/圓釘釘凹凸線膠合板
H:40cm木作展高造台
/圓貼灰姑娘大燈石

石材 × 金屬　異材質共譜精緻質感

客廳沙發背牆設計為開放式陳列展示櫃，壁面以毛絲面不鏽鋼板、立板與層板為灰色鐵件、部分向前推的櫃格則貼上灰色薄岩片，並在薄岩片後方加入 LED 黃光燈條，投射出暈光的間接燈光效果，讓陳列櫃在三種材質上自由多變地轉換，完美交織出精緻與粗獷的衝突感。櫃體設計的線條，以橫向錯落、大小不同的設計手法勾勒線條，不但豐富櫃體層次感，更與一旁的雷射雕刻格柵落地窗隔空呼應。

◇ **設計細節。**為了避免櫃體呆板，陳列櫃中的鐵件立板，與面貼不鏽鋼板間皆留有一段距離，部分櫃格以木作向前推，再於表面貼上薄岩片，進而創造出間接燈光反射的空間，一淺一深交錯不同深度的櫃格，也增添櫃體層次感。

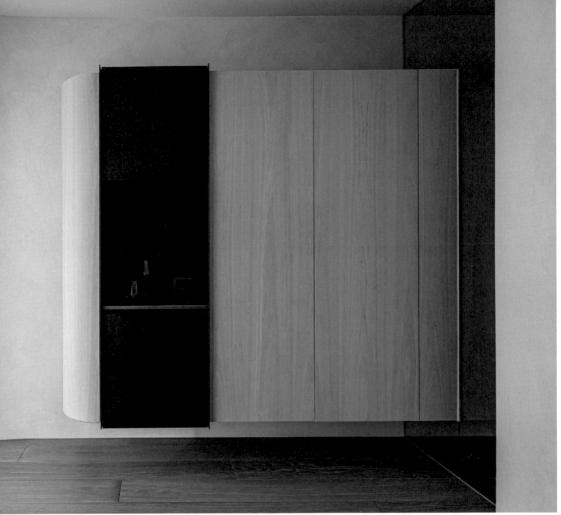

圖片提供 _Peny Hsieh X 源原設計

木材 X 金屬 結合特殊木皮與鐵件的收納櫃

此案作為 Bar Room 用途，有收納酒藏以及其他物品的需求，為了使空間增添清爽與新穎的奇幻感，設計師謝和希選擇特殊的湖水藍木皮貼覆門片，穿插鐵件櫃體，搭配大理石門片，轉角處亦設計弧形的收納空間，增加收納量。

◈ **設計細節。** 為了保持櫃體的輕盈感，謝和希將櫃體懸空，減輕收納空間的分量感。施作上先預留鐵件桶身的寬度，以木作完成左右兩邊的櫃體，再將鐵件結構固定於牆上，最後裝上石材門片。

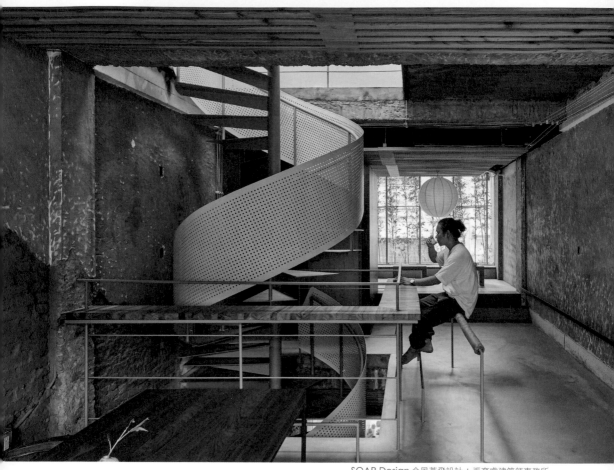

SOAR Design 合風蒼飛設計 + 張育睿建築師事務所

木材 × 金屬　**利用異材質相交延伸機能**

以經營飲茶為主的兆兆茶苑，經重新調整樓層配置後，1 樓為烘茶區，2、3 樓則安排成為座位區。改造過程中最大的改變莫過於貫穿空間的樓梯，從原有的混凝土折梯改為圓筒螺旋梯。為了有效點亮各個樓面，建築師張育睿在 3 樓處開設了天井，藉此引入採光，讓空間更為通透明亮。在座位區的思考上，為了不讓空間材料的運用過於複雜，張育睿沿著旋梯四周以鐵件砌出圍欄、茶桌和座椅，最後再放上厚實的原木當作桌面，讓設計做最有效益和有意義的延伸。

◈ **材質結合。**鐵板與圓鐵是以焊接方式做結合，至於原木檯面，則是先挖開與圓鐵孔徑大小的孔洞後，以類似卡榫概念讓木與金屬結合在一起。

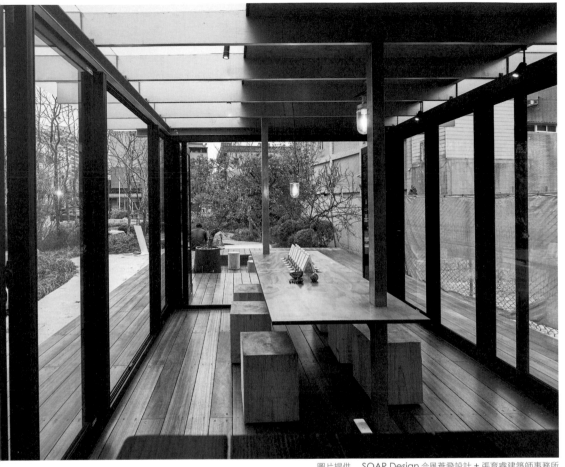

圖片提供＿ SOAR Design 合風蒼飛設計＋張育睿建築師事務所

木材 × 金屬　**鍍鋅鋼管串接木料構築出長型桌**

在評估林口氣候、地形後，發現風大是當地的一個特色，建築師張育睿認為與其遮風不如將光線引入，透過落地開窗的方式規劃茶屋，讓人身處其中能感受到日光的照拂、欣賞四周的植栽。為了提供來訪者座席新選擇，在空間內利用兩道鍍鋅鋼管結合木料，構築出一長型桌座位區，搭配矩形塊狀體坐椅，點完可可飲後即可坐在此品嚐，同時享受室外的景致。

◈ **設計細節。** 為了讓長型桌呈穩固狀態，在長桌的左右兩側分別立了兩道鍍鋅鋼管，牢牢地鎖於天花、地面金屬結構上，以加強長型桌的穩定性。

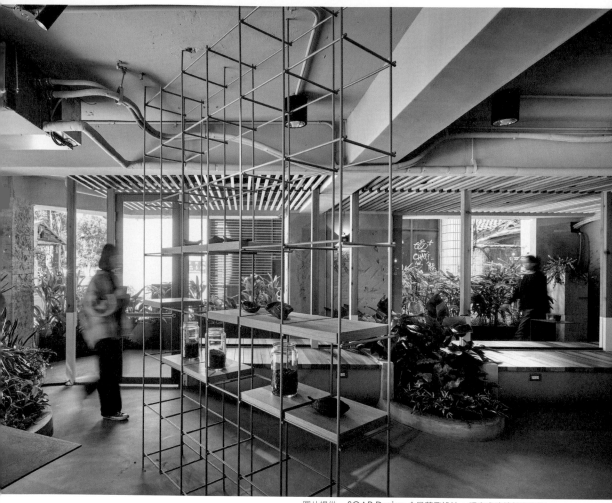

圖片提供__ SOAR Design 合風蒼飛設計＋張育睿建築師事務所

木材 × 金屬　藉由穿透式展架感受不同的風景

空間以自然入侵室內作為切題，在思考內部的行走動線時，建築師張育睿認為也得貼近自然才行，於是利用蜿蜒、迂迴手法，讓動線如同自然環境中的「雨林」路徑般曲折，連同店中的展示檯面、花圃、展示架等，也依循迴遊動線做延伸，加深步行其中的趣味性。特別的是，設計者運用穿透感的設計手法建立了一道鏤空展示櫃，除了用來展示可可豆，亦創造在同樣的環境裡，能藉由穿透層架看見不同的風景，讓空間感受宛如可可滋味，多層次且豐厚。

◈ **材質結合。** 展示架是以6×6mm 的實心方管做展示架構，為了讓鐵件、木層板能接合，特別在板子下方做了凹槽，像是「冂」字的造型，如此一來就可直接與金屬扣合。

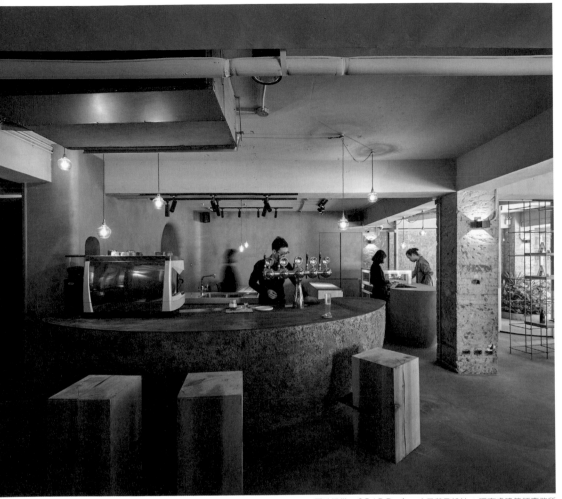

圖片提供＿SOAR Design 合風蒼飛設計＋張育睿建築師事務所

金屬 × 塗料 **半剖可可豆做吧檯造型，拉近消費距離**

TERRA 土然巧克力專門店內的整體色彩計畫源自於「土壤」，為的是呼應了店內販售可可豆的主題。建築師張育睿大膽地以可可豆形體作為吧檯設計的造型，同時還將巧克力靈魂元素揉合至立面，讓主題與設計相互呼應。吧檯不只作為工作檯面，還擔負了座位區功能，在側緣處放置了數張實木座椅，讓消費者可以近距離與主廚接觸，在製作飲品的過程更加了解巧克力的韻味。

◈ **設計細節。**由於半剖可可豆造型屬於 3D 曲面，利用可變夾板、角料共同塑型，每個曲面切分出多塊三角形後加以組合，再透過批土做修飾，最後才塗上表面礦物塗料。

179

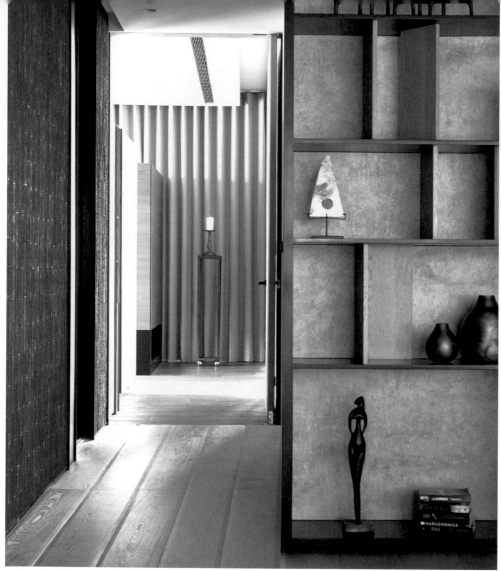

木作 × 板材　結合多元媒材打造展示收納櫃

透過不同的材質，與線條比例的切分，可讓櫃體設計擺脫工整、死板的印象。設計師謝和希利用牆面空間，以木作釘出可陳列藝術品與書籍的收納展示架，部分隔板與櫃體底部預留間隙，使視覺呈現穿透感，避免制式的封閉感。

◈ **材質接合。**此展示櫃採用木作結合仿塗料美耐板的做法，在櫃體立面貼覆美耐板，隔板鏤空的區域為避免出現接縫，預先裁好長度，以穿越隔板的方式貼覆，使施作效果更美觀。

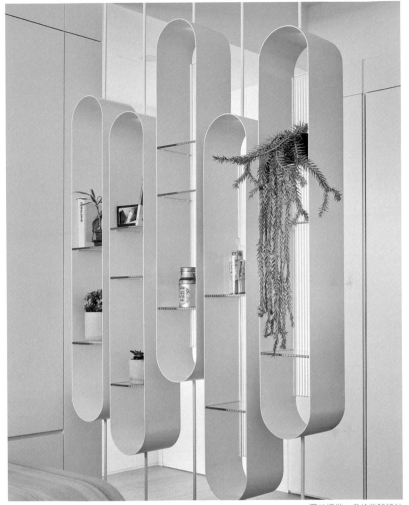

圖片提供 _ 參拾柒號設計

金屬 × 玻璃　**吊掛韻律陳列櫃營造明亮氛圍**

長型老屋最常遇見採光不足問題，因此設計師特別留意引光，著重公共空間彼此的通透性。同時為了滿足屋主需求，於客廳中規劃開放式書房、收納櫃，又考量開門見灶風水問題。於是設計師在書房與廚房間，設計一道能引入自然採光、能收納與展示的玻璃展示櫃。以白色鐵件立柱吊掛，減輕量體笨重感，並以長虹玻璃為背板、清玻璃為層板，再憑藉高高低低的排列方式，豐富空間韻律感，營造明亮的氛圍。

◇ **收邊工法。**展示櫃上方承重借用天花板結構，因此有特別多下角料，加強天花結構；櫃體下方的立柱則是鎖入樓地板，立柱與鐵件打造的櫃體桶身，藉由焊接的方式穩固於一體。桶身內側面預先留好放置玻璃約 8mm 溝縫，以卡榫的方式嵌入長虹玻璃。

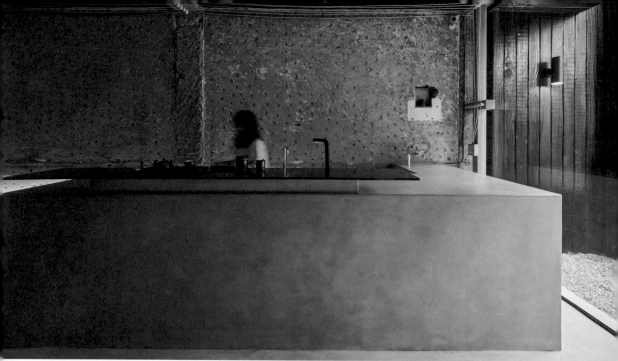

圖片提供＿ SOAR Design 合風蒼飛設計＋張育睿建築師事務所

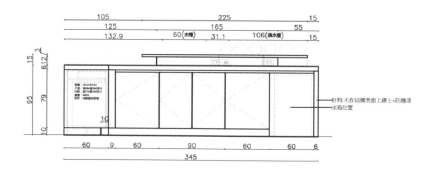

金屬 × 水泥粉光　　兼容並蓄地將水泥粉光、鍍鈦收攏在一起

吧檯至地面皆以水泥粉光鋪製而成，與經過打毛工程產生凹凸紋理的牆面，相映成趣。吧檯桌面選以古銅色澤的鍍鈦板，其概念來自盛裝茶葉的紅銅與黃銅茶罐，透過設計將此元素提取出來，成為空間色彩計畫的一環。古銅金屬色澤與空間中具備時間感的特性十分吻合，雖與水泥為相互衝突的元素，在比例調配得宜的情況下，依然能提煉出自成一格的和諧感。

◈ **收邊工法。** 在製作這個吧檯時，是將水泥粉光以鏝刀結合手工方式完成的，邊角處有做些微 R 角處理，以避免出現銳角或是產生粗糙質地造成磨傷。

圖片提供 _ 參拾柒號設計

木材 × 金屬 × 玻璃　混搭木作鐵件玻璃創造通透性

此案為長型老屋，須特別留意全室採光充足的問題，且屋主不希望玄關太封閉。因此，設計師發揮設計巧思，以吊掛於天花白色鐵件、裝設具有透光不透視的長虹玻璃屏風，與木作穿鞋椅共構，又於穿鞋椅下方增設抽屜收納機能，並延伸至牆面白色懸空鞋櫃，一氣呵成的設計，輕鬆串聯鞋櫃、穿鞋椅、屏風，不但具有區隔客廳的功能，又創造美感、通透性兼具的起居空間。

◈ **設計細節。**穿鞋椅考量結構承重，於下方置入玻璃加強支撐。另一側牆面的懸空鞋櫃，加入局部內凹中空，豐富櫃體表情，並搭佐木質層櫃，串聯屏風、穿鞋椅設計元素，讓玄關處以白色、淺色木質色調交織優雅比例。

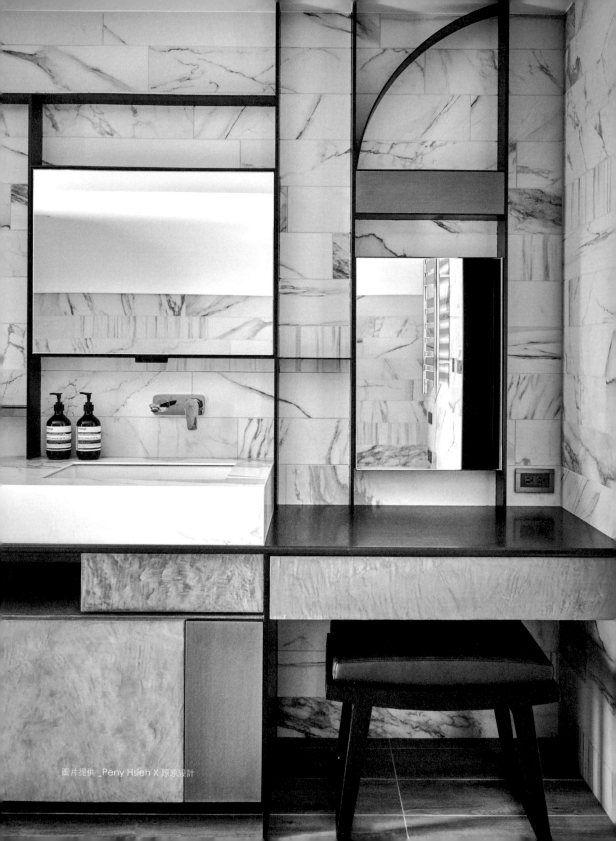

石材 × 金屬 × 玻璃 **融入幾何線條的衛浴設計**

空間設計可透過材質選擇，與線條比例的拿捏，創造出別有心意的機能性空間。設計師謝和希指出，此案衛浴結合石材、鐵件、鍍鈦金屬、玻璃等多種元素，考量實際使用的需求，以機能為導向定位鏡面、檯面的方向以及高度，最後以鐵件作為統合的材質，使設計不僅美觀，更是實用 100%。

◈ **設計細節。** 此案衛浴空間的設計需要運用泥作、木工、鐵工、水電、玻璃等多項工種參與配合。浴室泥作打底，貼覆磁磚前就需預埋固定鐵件的底座，接著才能貼磚，固定鐵藝組件，進行檯面裝設等後續動作。

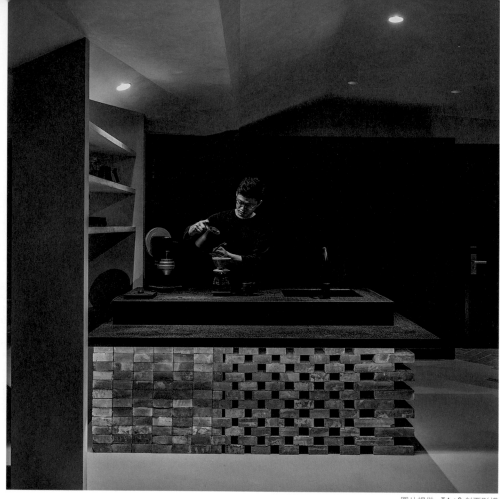

圖片提供 _TA+S 創夏形構

磚材 X 磚材　　**窯變磚吧檯傳遞咖啡烘製精神**

設計師王斌鶴對於磚藝相當感興趣且持續關注，在參訪高雄
百年窯廠三和瓦窯的過程中，被角落堆放的火窯磚吸引。紅
磚在窯燒時，中心會維持均勻的紅色，但最外圍因不可控的
溫度產生窯變，因而有了天然的深淺色澤。此工法產生之肌
理、成色，讓設計者聯想到咖啡烘焙的過程，便透過窯變磚
的應用，將淺焙、中焙、深焙精神具體化，呼應以咖啡為題
的空間設計。

◈ **材質接合。**由於窯變磚會扭曲變形且每塊磚的花色不一，
施工過程時，設計者與師傅一塊一塊挑選、排列，除了考量
色澤，排列時磚與磚之間的形狀相契合，才得以維持水平面
的工整。

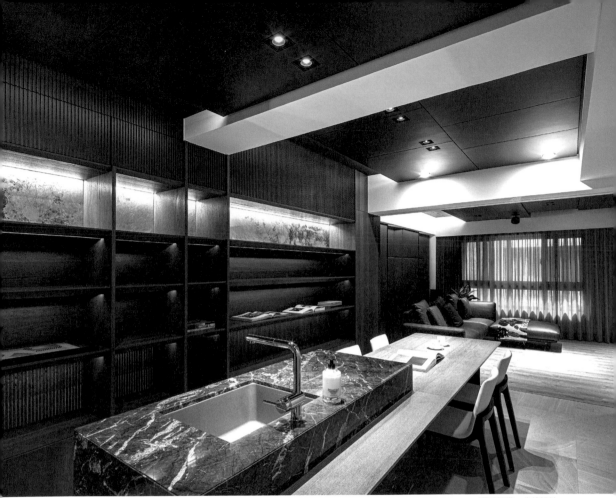

圖片提供 _ 大雄設計

石材 × 板材　兩種材質交疊出視覺火花

在這個案子中，可以看到許多形式、組成材質類似的書櫃牆
分布於不同樓層，這一套櫃體設計不僅是能收納、展示蒐藏，
光是量體置身於空間中就是極好的立面飾材，深色木紋、紋
路素雅的石材以各種形體相結合，讓書櫃中的每一層都有不
同的細節，加上燈光的光暈色溫與亮度，讓櫃體的精緻度有
層次的變化。一套櫃體串聯樓層，給予空間延續性，也統一
各樓層的調性。

◈ **設計細節。**此系列書櫃最上層以石材紋理作為背板，中間
兩層為木紋層板，最下層交疊石材背板與木格柵，細膩度讓
人百看不厭。

187

生活中處處皆需要機能設計，設計師必須適時放大收納空間、收整動線、在不同區域為業主思考生活便利性，像是整合玄關櫃、衣櫃、電視櫃、書桌的機能櫃體，從玄關穿鞋椅到更衣室、吧檯設計，都是因需求而有因應設計。

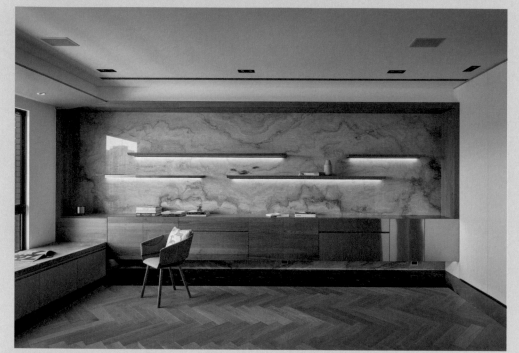

片提供＿大名 X 涵石設計

櫃體

櫃體已不再只是作為收納使用，在開放格局的客、餐廳，沿著牆面而設的櫥櫃因不同區域需求而有因應設計，如客廳電視牆具有風格展示與電器收納機能，而透過異材質結合櫃體還能帶出視覺層次。以上圖為例，木材質構築牆面收納機能，穿插同色系的鍍鈦金屬和間接燈光點綴風格，避免層板的陰影破壞牆面優雅質感。下方收納櫃體特別挑選兩塊不同紋理木皮做直向與橫向的分區包覆，增添活潑氛圍。

圖片提供 _ 參拾柒號設計

圖片提供 _ 新澄設計

▌吧檯

並非所有居家格局皆能設計開放式廚房,設計師
可以為業主配置拉門阻隔油煙,同時提供餐廳與
輕食料理的機能吧檯,以陳列杯盤、咖啡機或食
物儲藏等。以上圖為例,長型老屋只有單邊採光,
為了讓廚房採光充足,設計師利用三片清玻璃製
作連動式拉門,需要烹煮時,拉起門片隔絕油煙。
檯面考量實用性,選用灰色人造石,並以 L 型轉
折至展示牆面,連結客廳展示牆面,增加空間彼
此的互動性。

▌更衣室

愈來愈多業主希望家中具備更衣室機能,且除了
收納外,還須方便使用。以上圖為例,櫃體壁面
以鐵件、鋁框骨架埋入皮革面系統櫃板材之下,
看似分隔的壁面線體藏著可讓層架上下移動的骨
架,需要移動時只要抽出層板,往上或往下調整
後再插入即可,提高實用性且兼具美感。

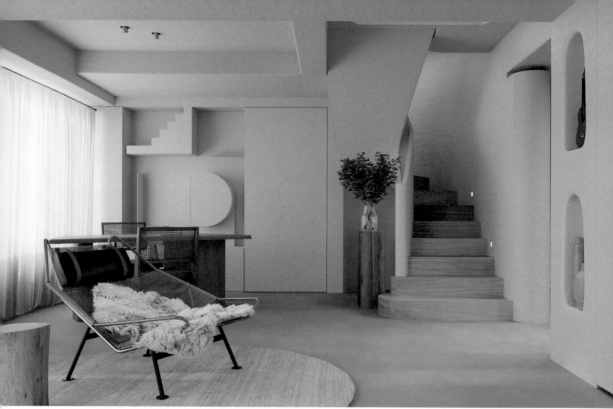

圖片提供 _Peny Hsieh X 源原設計

展示收納櫃　如藝術品般的雕塑感收納櫃

打破以往制式櫃體與層板、門片的組合，設計師謝和希以帶有雕塑感的收納櫃，滿足視覺上的美感以及收納以及展示的機能。採用三角形、半圓形等帶有幾何感的量體，錯落地鋪排於立面，並披覆上與天地壁空間相同的礦物塗料，讓硬體呈現如軟裝進場後所發揮的美化效果。

◈ **設計細節。** 為了滿足展示與收納櫃承重的機能，施工上採用預埋鐵件支撐架的方式，將支架焊於牆上確保結構強度，接著以木作完成三角形與半圓的量體，固定完成後，將礦物顏料披覆於櫃體表面。

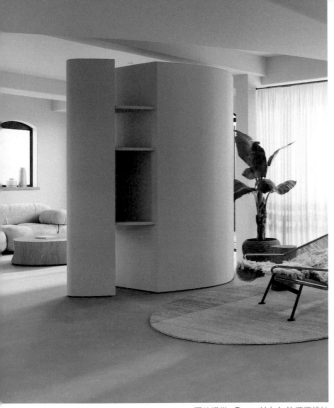

電視櫃　如建築結構般的柱狀電視櫃

隔間牆是常見切分區域、界定不同空間機能的手法，設計師謝和希以圓柱狀的量體取代隔間牆的形體，區隔客廳與休憩區的空間，透過拿捏不同寬度的比例與間隙，製造些許的穿透感，並結合木作層板增添收納機能。面朝沙發區域的櫃體立面可懸掛電視，並利用圓柱體本身的空間收納影音設備。

◈ **設計手法。**柱狀電視櫃的形體採用木工結合塗料披覆的做法完成。一開始會先請木工放樣確認弧形的曲度以及位置，接著將一根根角材依照地面上的弧形輪廓，垂直固定於底板上，接著以木板封面，最後再漆上礦物塗料。

圖片提供 _Peny Hsieh X 源原設計

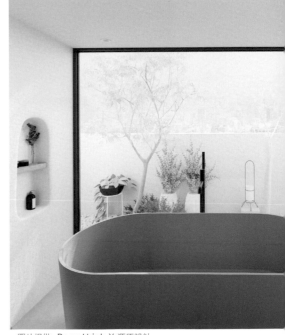

浴室收納　充滿異國風情的內嵌置物架

衛浴空間以塗料塗布天花以及立面空間，設計師謝和希捨棄裝設五金層架的作法，以泥作完成內嵌式拱形置物架，使空間呈現有如西班牙異國風情般的建築風格。向內嵌入的空間以原木板材分隔，方便放置沐浴時所需用到的瓶瓶罐罐。

◈ **收邊工法。**內嵌式拱形置物架在砌牆時須預留向內嵌入的空間，以夾板完成基礎的拱形結構，接著以水泥填補空隙，在結構乾燥後打磨修飾出邊角的圓潤感，使線條更加柔和自然。

圖片提供 _Peny Hsieh X 源原設計

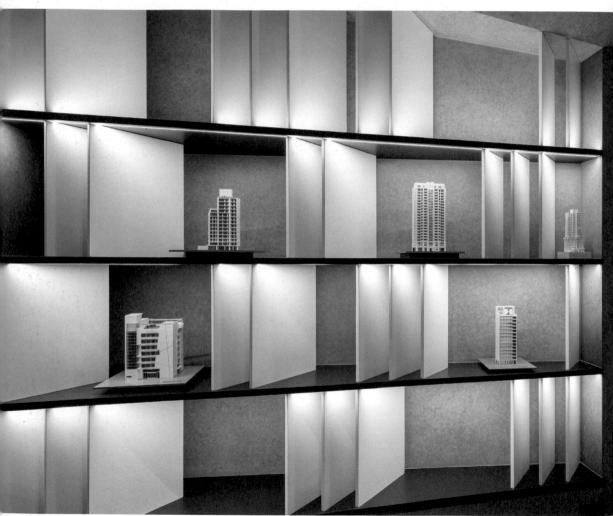

圖片提供 _Peny Hsieh X 源原設計

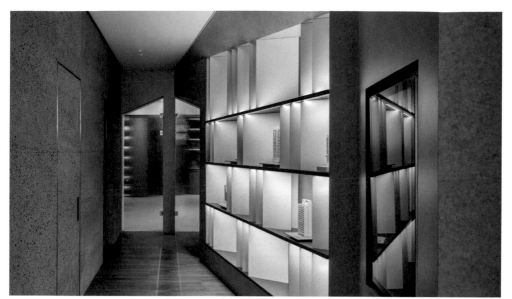

圖片提供 _Peny Hsieh X 源原設計

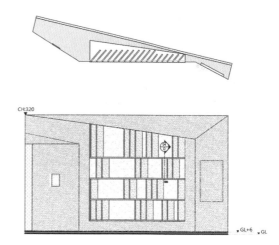

展示櫃 **可自由調整的展示陳列櫃**

利用過道空間的牆面空間，結合可自由移動的層板，就成為了一座陳列展示櫃。此案為建設公司的辦公空間，有模型展示的需求，設計師謝和希考量觀賞的方向，設計斜放的白色隔板，不僅可依據擺放的模型大小調整空間，同時可利用隔板立面呈現模型的名稱與資訊。

◈ **設計細節。** 謝和希指出，展示櫃的量體隨著由外而內的動線而放大，同時也增加了平面的櫃體空間。櫃體以木作為主要結構，色調為黑、白、灰等基本色系，使視覺可更聚焦於櫃內擺放的物品。

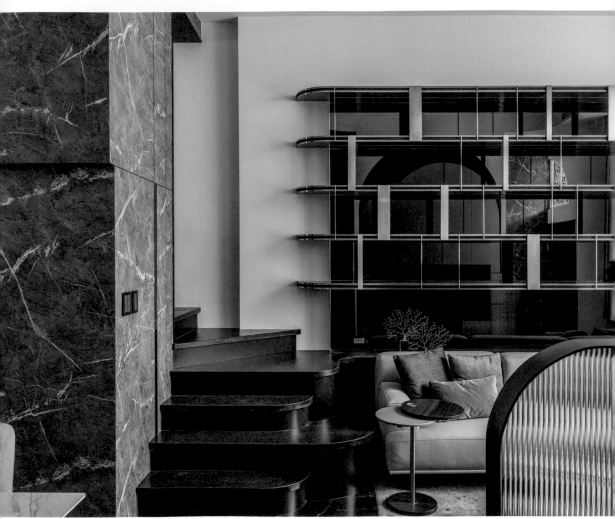

圖片提供 _ 諾禾空間設計上碩室內裝修

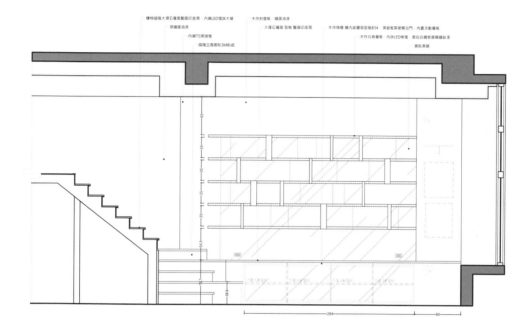

爆棟鋼階大理石權喜醫面印皮黑．內藏LED提跳大板　　木作封壁板　牆面油漆

原糠面油漆　　　　　　　　大理石權面 型鋼 醫面印皮黑　　木作烤櫃 權內波麗烷型號834　黑鋼框黑玻橫拉門．內藏活動層板

內藏T5照接燈　　　　　　　　　　　　　　　　木作白身層板　內叭LED條燈　面包白鐵板噴鍍鎢釟漆

鍋陽立面面形3M貼紙　　　　　　　　　　　　　　　　　　　　　　面配果鏡

展示櫃　**結合金屬材質提升視覺精緻度**

由於沙發後方的展示櫃是入室後第一個視覺端景，設計上除了須考量融入以個性黑為主的整體風格外，如何提升視覺質感更是重點。因此先透過具反光效果的鏡面作為基底，投射出對面的電視牆造型，延伸空間尺度；並利用金屬材質規劃立面設計，考量僅以層板安排，視覺上不夠具變化與豐富，藉由不同長寬尺寸的飾板與鍍鈦棒，交織出高低錯落的韻律，即使沒有陳列任何物件，也非常獨具特色。

◈ **設計細節。** 運用梁下足夠的深度打造展示櫃，底部以黑鏡延伸、金屬層板建構，正面加入不同尺寸的鍍鈦飾板、圓形鍍鈦鐵管，再加上一根根纖細的圓形鍍鈦棒，增添細緻美感。

展示櫃 **兼具展示與收納機能的弧形櫃體**

櫃體除了收納機能外，同時可肩負隔間的作用，設計師謝和
希利用不同形狀的弧線與幾何量體界切分長型的空間，面對
客廳的公領域以塗料門片結合蛇紋石，與鐵件層架，利用材
質突顯展示空間的質感；背面則在門面上進行圓形切割，滿
足陳列功能。

◈ **設計細節。**考量屋主的習慣與收納需求，讓圓弧的量體完
全轉換為收納空間，可利用門面遮擋的區域收納雜物。櫃體
設計融入插座滿足電器使用需求，特意將高度設計在人體坐
姿時，觸手可及的高度，提升使用的便利性。

把手　五金手把也能成為設計亮點

特製的五金手把結合燈條的設計，讓美學與機能完美結合。設計師謝和希指出，主臥空間與更衣室相連，因此特地設計弧形的五金手把，置於臥房轉角與門片的接合處，並融入燈條設計，夜晚可作為小夜燈使用。

◈ **材質接合。** 特製的五金手把組件橫跨牆壁立面與隱藏門之間，組件內部四周上下需預留藏燈的溝槽，此外，為使時常開啟動作的隱藏門可達成亮燈的效果，將線路隱藏於門片內部，即可透過開關控制小夜燈。

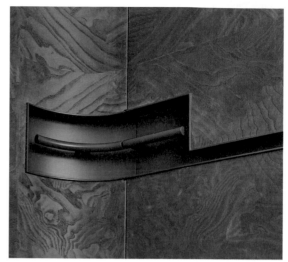

圖片提供 _Peny Hsieh X 源原設計

圖片提供 _ 新澄設計

把手　細節精緻化，提升生活質感

五感是一種深沉體驗，存在或大或小事物中。大至一張好沙發或好餐桌，小至水杯或衣櫃把手，微小事物的體驗有時候帶來大驚喜。就像在寒冷天氣時，觸摸到皮革和布料結合的衣櫃把手，帶來的溫暖體驗或許更加深刻。當規劃室內空間時，如果能思考到這樣細小品項，有助於空間設計更完整。

◈ **材質接合。** 使用皮革來包覆把手，結合金屬五金，使用者開闔櫃門時，第一時間接觸到的是溫暖厚實皮料，把手質感被精緻化，生活多些質感。

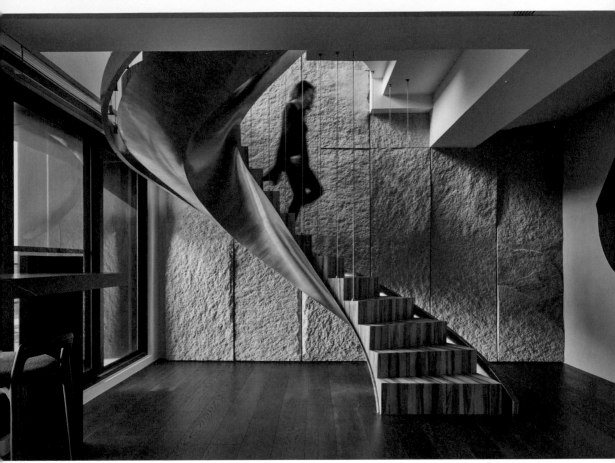

樓梯 ‧ **展現瀑布意象的鐵藝旋轉梯**

旋轉梯流暢的弧線，總特別吸引人們注視的目光。設計師謝和希以直瀉而下的瀑布為靈感，設計由上而下延伸的旋轉梯連接 1、2 樓空間。將金屬板折彎，利用手刷毛絲紋呈現獨特鐵藝工法之美，梯面選擇直紋木皮，以天然材質的紋理帶出水瀑流動的方向性，使視覺更為和諧。

◇ **設計細節**。不同於常見旋轉梯以直立中柱接合展開梯面的做法，謝和希將承重軸化為由下而上旋起的鐵件龍骨支架，自 1 樓樓面以焊接方式分段固定，並輔以木材角料支撐，完成結構後再以鋼板、木皮等材質包覆裝飾。

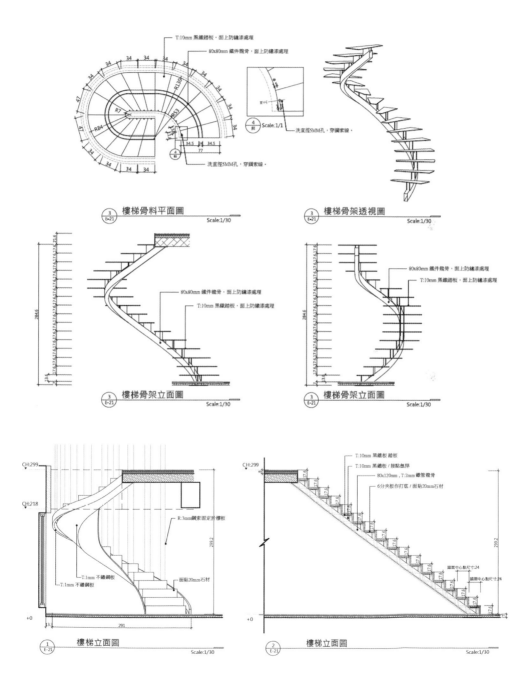

樓梯骨料平面圖

Scale:1/30

樓梯骨架透視圖

Scale:1/30

樓梯骨架立面圖

Scale:1/30

樓梯骨架立面圖

Scale:1/30

樓梯立面圖

Scale:1/30

樓梯立面圖

Scale:1/30

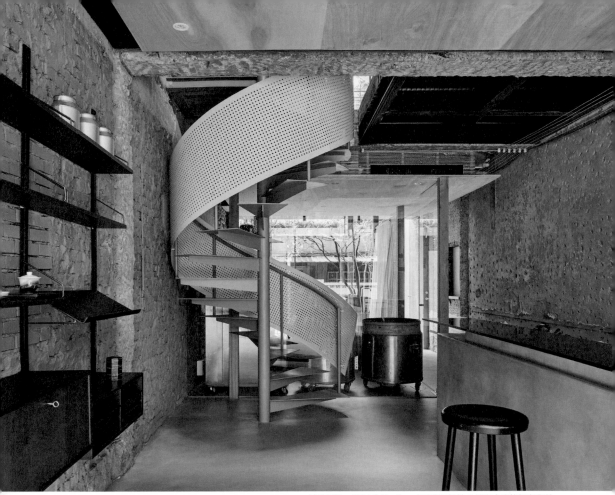

圖片提供＿ SOAR Design 合風蒼飛設計 + 張育睿建築師事務所

樓梯　　灰階鐵件整合磚牆平衡靜謐調性

以體驗飲茶文化為主軸的空間，最重要的便是避免材料的張力破壞了寧靜沉澱的氛圍，利用鐵件製成的樓梯十分具結構感，刻意以彎曲的網格板展現軟性的張力的同時，亦做到緩和整體重量。灰色烤漆包覆冷硬鐵件而成的旋梯、凝土牆以及灰調磚牆，雖各為不同的材質，卻以灰階色調相互整合與搭配，讓材料本身的質地滿足視覺的豐富性，亦沒有打亂空間該有的靜謐。

◈ **收邊工法。** 由於網格板相當薄又沒有什麼結構能力，除了搭配鐵件做固定外，也在網格板兩側做彎折，以構成收邊動作，一來不會有銳利邊緣產生安全疑慮，二來也能藉凹折動作加強網格板的強度。

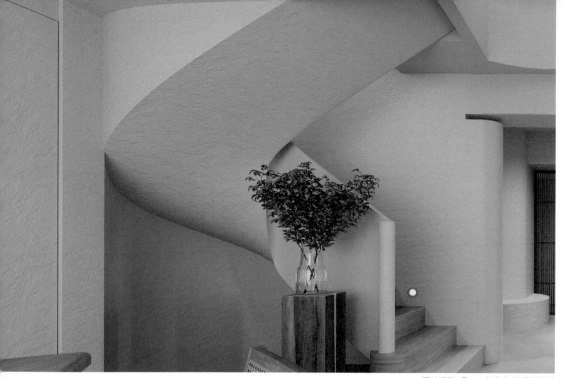

圖片提供 _Peny Hsieh X 源原設計

樓梯　以礦物塗料披覆弧形旋轉梯

此空間為兩層一戶的居家空間，設計師謝和希以西班牙風情的異國情調為主題，選用類似夯土效果的奶茶色顏料鋪排整體空間，呈現一室柔和的氛圍。設計師選擇以弧形旋轉梯連接一、二樓的空間，以扎實的鐵件作為樓梯骨幹，利用木作形塑由下而上旋起的量體，最後披覆上與空間立面相同的礦物塗料，加強樓梯本體的原生感。

◈ **設計細節。**居家空間相對於商業空間，對於施工與設計的扎實度更為要求，每日頻繁地使用更是考驗結構本身的耐用度，鋼骨結構使用滿焊的方式，由下而上地一一將組件接合，確保踩踏時不會有晃動感。

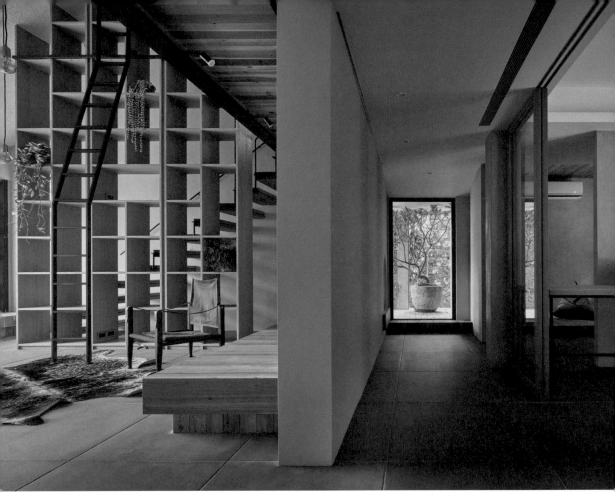

圖片提供＿ SOAR Design 合風蒼飛設計 ＋ 張育睿建築師事務所

爬梯 可移動式金屬爬梯利於拿取高物

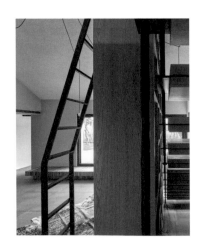

為了回應這間作為「山上房子」的特色,建築師張育睿嘗試
透過「通透」表現出徜徉於大自然的感受外,也藉由適度的
「開口」讓屋主一家人、空間,甚至生活都能與自然為伍。
除此之外,在新設立的展示櫃上,他規劃了不同尺度的展示
格,提供屋主陳列各式書籍、蒐藏之餘,也能藉由綠意的點
綴為空間增添生氣。因頂天櫃體相當高,另配有可移式拉梯
利於爬上取物,不用時則可收於一旁。

材質接合。 頂天展示櫃所配置的是金屬拉梯,書牆上設有
軌道可與拉梯接合,也能左右自如的移動。底部屬於穩定性
平底設計,爬上取物時拉梯不會移動。

圖片提供 _Peny Hsieh X 源原設計

臥房照明 順應立面線條融入燈光設計

在居家空間中適時融入燈光設計，可為整體空間增添溫暖的氛圍與情調。設計師謝和希指出，這樣的設計本是無心插柳，原先只是為了讓門可順利開合，因此切削了部分門片與隔間的量體，創造出向外展開的弧形導角與立面線條，設計上則順應線條的方向性，在上方裝設 LED 燈，在夜晚時可作為小夜燈使用。

◈ **設計細節。** 若希望呈現小夜燈溫暖的效果，可選擇色光偏黃、色溫約介於 2700K ～ 3500K 的暖色 LED 燈，這樣的燈可滿足夜間照明的效果，亦可提升整體空間的氛圍與情調。

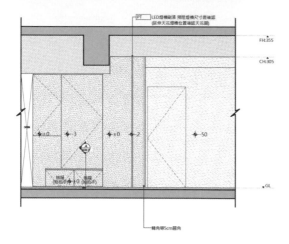

玄關照明　以光線作為玄關指引

此空間為住宅入口的玄關處，基地本身存在格局不方正、有逃生門等問題，設計師謝和希以一線天為概念發想，在入門處左方埋入燈條，藉由如細線般的光源，轉移視覺的焦點，同時界定玄關與通往居住空間。

◈ **設計細節。**施作上以木工構築立面結構，並在木作後方置入 LED 燈條，讓燈條自地面延伸至天花區域，使天花與立面都能散發燈光，呈現低調的迎賓感。

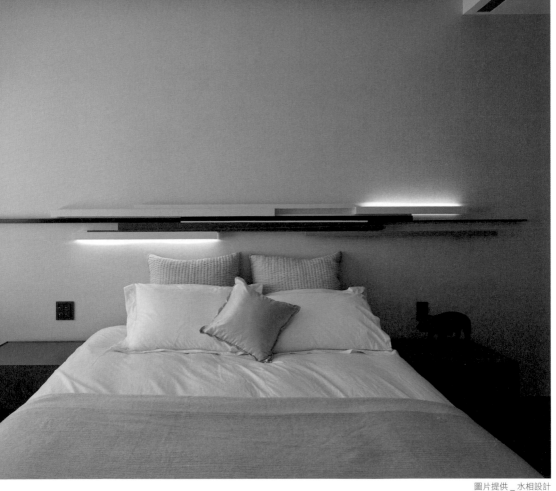

圖片提供 _ 水相設計

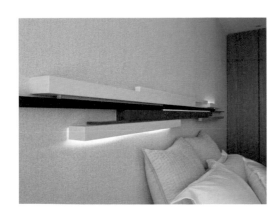

床頭照明 線性色塊打造床頭畫作

在壁面沒有床頭板的情況下，設計師利用線條的構成，讓整個壁面轉換成一幅畫作，在有限的室內空間尺度下，拉大牆面的延伸性與單一性，適時保持出口，以消弭密閉空間的壓迫感，其留存空間的畫面感如同蒙德里安以大小不同色塊的暈染交疊，漂浮在壁面這塊畫布上。

◈ **設計細節。** 線性色塊以木作取代鐵件，無須考量承重問題，也可降低費用。顏色構圖比例掌握，考驗設計師美感，燈光讓整體構圖變得有生命力。

圖片提供 _ 尚藝設計

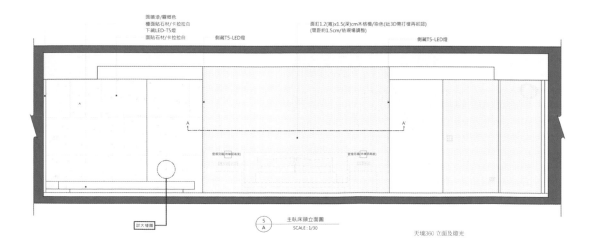

圓噴漆/霧棕色
櫃圓貼石材/卡拉拉白
下藏LED-T5燈
圓貼石材/卡拉拉白

側藏T5-LED燈

實打1.2(高)x1.5(深)cm木格柵/染色(近3D需打樣再部認)
(間距約1.5cm/依現場調整)

側藏T5-LED燈

主臥床頭立面圖
SCALE: 1/30

天境360 立面及燈光

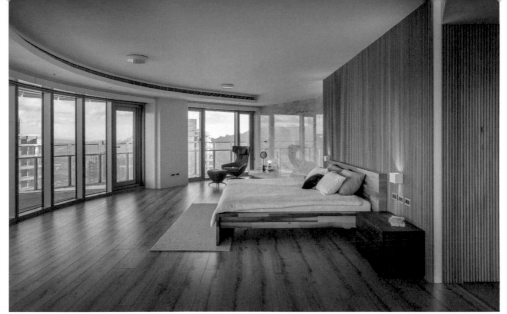

圖片提供 _ 尚藝設計

床頭照明 **混搭木石材揉合照明**

此案的格局特殊，為橢圓形格局屋型，臥室內為扇形狀，床頭牆緊靠牆面，兩旁的牆面則各斜向落地窗方向，且兩面牆不對稱，其中一面還須考量浴室門的暗門設計。在滿足屋主喜愛日式風、格局上的特殊性，床頭牆、暗門牆面採用格柵元素，以有深有淺的橡木依序排列，另一牆面則以卡拉白石材對比木質元素，床背板後方再挹注柔和燈光，巧妙的設計手法，再再烘托出令人舒心的自然美學氣息。

◈ **設計細節。**床背板左、右兩側後方與牆面間，設計向內凹的細節，搭配ㄇ型壓克力板，於壓克力板中置入 LED 燈，再以卡榫的方式，將壓克力裝入床背板後方，以做出柔和暈光效果。欲替換燈管時，只需將壓克力板拉出，即能輕鬆更換，非常方便。

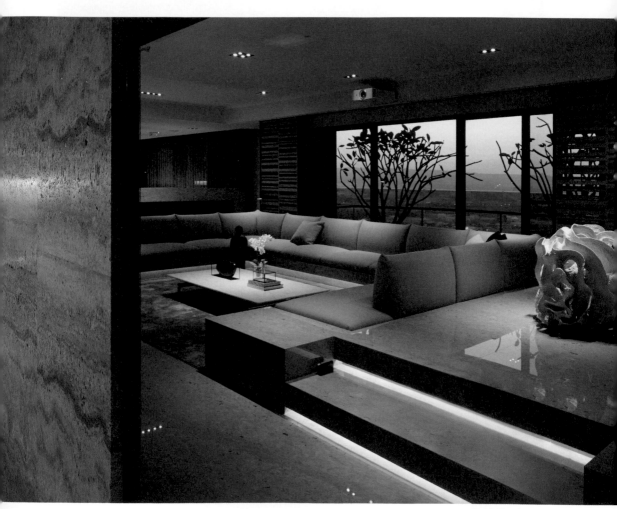

A-2

面貼灰姑娘大理石/轉角45度削切
面貼灰姑娘大理石
木作架高座台

大理石座大樣詳圖

面貼灰姑娘大理石/轉角45度削切
木作架高座台
院凳座台下方藏間照
LED條燈 黃光

大理石座大樣詳圖

H:40cm木作架高底台/面貼灰姑娘大理石/轉角處45度削切
造型鐵件拉門框/鑄鐵德爾龍J-66色/內崁木作簿型飾板/另詳大樣圖
木作架高座台/面貼灰姑娘大理石/下藏間照LED條燈 黃光
木作天花/造潤口天花原台
訂製活動式坐墊

木作坐台/面貼灰姑娘大理石
/下方藏間照LED條燈 黃光

木作架高座台/面貼灰姑娘大理石
/下藏間照LED條燈 黃光

詳大樣圖

2
A
客廳沙發立面圖
SCALE:1/30

大理石卡座以及後方格柵設計

卡座照明 環形升高沙發藏燈條增質感

此案屋主期望理想的居家空間不只是住宅,而是具有會館的磅礴大器。因此,設計師在客廳的沙發區,靈活運用降板沙發高低差概念,製作環形升高的ㄇ型沙發。環形升高沙發從地板向上疊高,沙發置於高低差中間,與大理石卡座構連,輔以加入燈光設計,在大理石內斜縫藏匿燈條,搭配後方落地窗雷射切割木質格柵。

◈ **設計細節。**沙發座以木作架高,再使用灰姑娘大理石 45 度角相互接合,表面做美容處理,以呈現石材細緻質感。沙發架高下方邊緣處,加入內斜設計藏匿燈條。

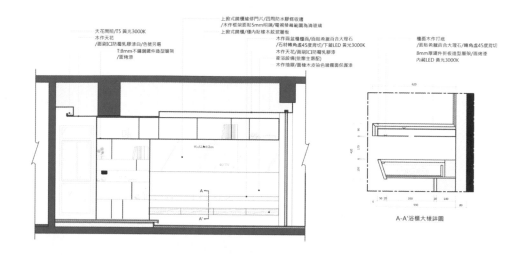

天花間照/T5 黃光3000K
木作天花
/面刷ICI防霉乳膠漆白/色號另標
T:8mm不鏽鋼鐵件造型層架
/面烤漆

上掀式鏡櫃櫃修門片/四周防水膠條收邊
/木作框架面貼5mm明鏡/電視螢幕範圍為洗玻璃
上掀式鏡櫃/櫃內貼橡木紋玻波璃板
木作面盆檯櫃檯面/面貼希臘白含大理石
/石材轉角處45度倒切/下藏LED 黃光3000K
木作天花/面刷ICI防霉乳膠漆
乾浴設備(依業主選配)
木作地牆/面橡木皮染色噴霧圍保護漆

檯面木作打磨
/面貼希臘百含大理石/轉角處45度倒切
8mm厚鐵件折板造型層架/面烤漆
內藏LED 黃光3000K

A-A'浴櫃大樣詳圖

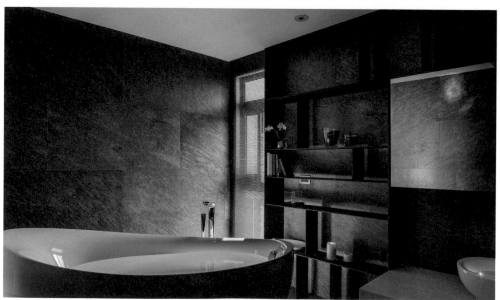

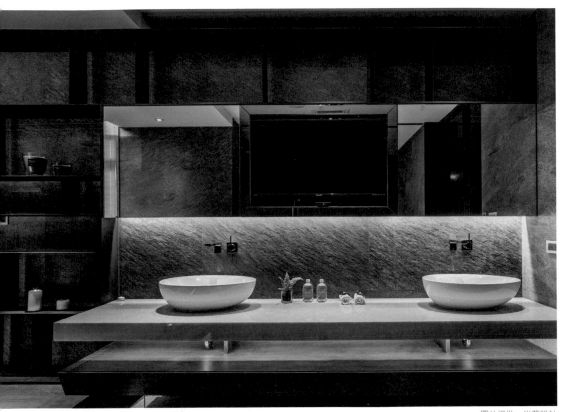

圖片提供 _ 尚藝設計

浴室收納 　書牆鏤空浴櫃打造沐浴氛圍

浴缸旁設計錯落大小方格不同的書格，能彈性地擺放不同書籍、雜誌、擺飾等，舒適地順手取一本喜愛的書籍閱讀，同時也能在有足夠高度能讓蠟燭與空氣熱對流的大方格中，點上放鬆氣味的香氛蠟燭。為了避免生鏽，書牆材質特別選用不鏽鋼烤漆，並著重浴室換氣通風設備。與浴櫃書牆共構的洗手檯浴櫃，也有別於一般設計，下方採用鏤空設計手法，內縮抽屜深度，避免梳洗時雙腳碰撞櫃體。

◈ **設計細節。**此面書牆與浴櫃面盆共構，因此，特別留意櫃體線條分布，並且考量鏡子大小、面盆檯面高度等，讓櫃體在錯落、有序中找到和諧比例。

211

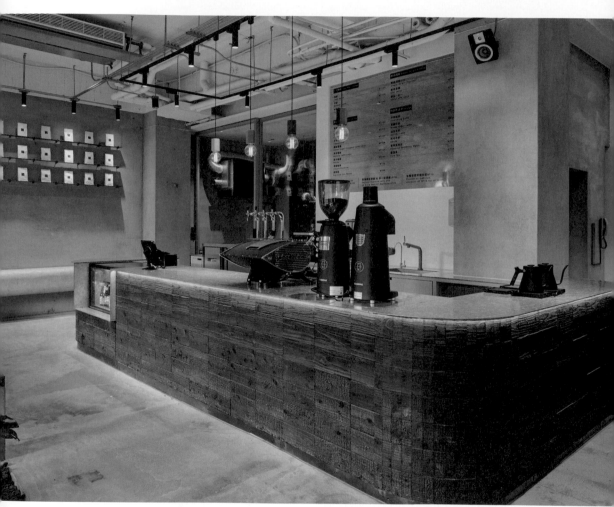

圖片提供_MIZUIRO 水色設計

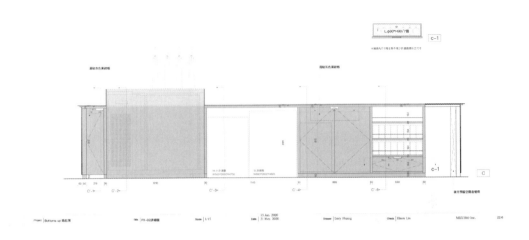

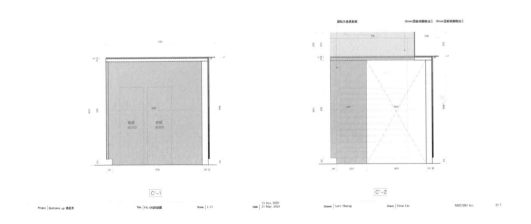

吧檯　燒杉手法創造吧檯漸層色

位在咖啡店大門口的木質吧檯，不但是抓住視覺的主角，也是整間店的收納櫃，設計師林正斌運用燒杉手法，將吧檯製造出深淺漸層色，與咖啡烘焙度的深淺層次產生共鳴；吧檯內部則依照所有杯盤、餐具及其他會使用到的物品尺寸量身訂做，規劃抽屜、門片等不同功能的收納設計，符合使用習慣及順手度，讓煮咖啡、出餐、收銀都能在吧檯內流暢運作。

◈ **材質接合。**吧檯主體以燒杉手法讓木材碳化、產生油脂光澤，透過內嵌的間接照明呈現材質紋路；檯面採用鍍鋅鋼板，在與吧檯的交界上刻意保留一些高度製造懸浮錯覺，稀釋大量體的沉重感。

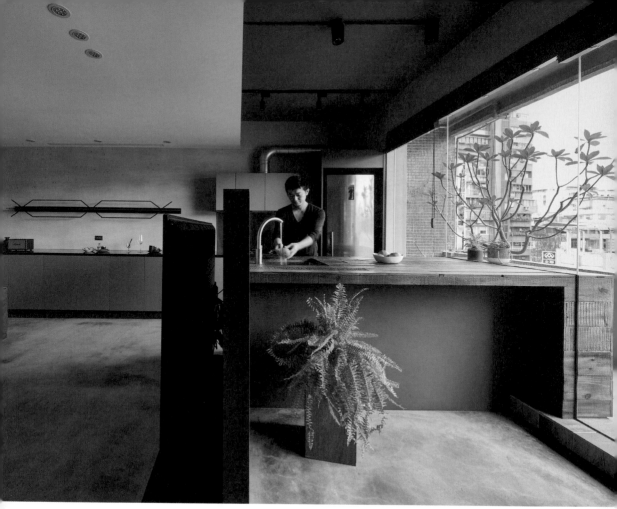

吧檯　橫跨室內外的收納櫃吧檯

一個室內大約 19 坪的小空間,要如何做到加大空間?設計師蔡東霖認為模糊室內外邊界,讓視覺延伸是必要的設計重點,因此有了將吧檯向外延長、陽台往內擴展,使吧檯橫跨室內外的構想。吧檯同時身兼餐廚區的收納櫃及電器櫃,餐具食器、烤箱全都結合在吧檯內,同時也是陽台的置物檯面,既滿足空間放大的效果,亦增加使用機能性。

◈ **設計細節。**橫跨室內外吧檯需要思考的問題點在於,室內材料要如何也能使用在室外,蔡東霖選擇常見用於陽台、經過防水防腐處理的南方松作為檯面材質,並事先預留溝縫,再將落地窗玻璃嵌入。

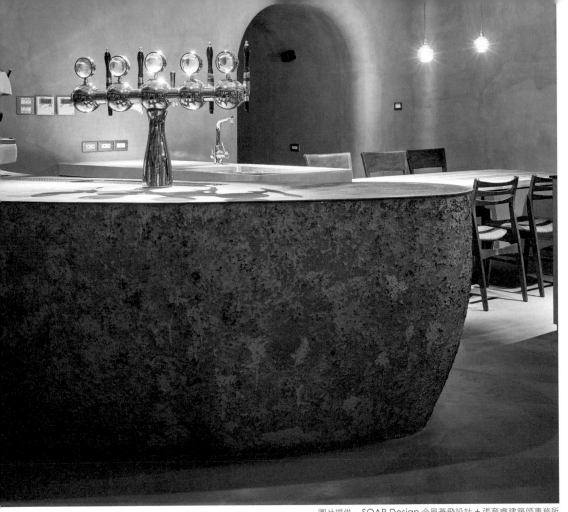

圖片提供__ SOAR Design 合風蒼飛設計＋張育睿建築師事務所

吧檯 **從形體到質地還原可可豆原生樣貌**

TERRA 土然巧克力專門店裡最引人注目的莫過於空間內的吧檯，不單只是以半剖可可豆形體為設計，設計者更將可可豆的果實與殼進行絞碎後，與礦物塗料揉合在一起，並將其用來作為吧檯立面的塗，同時還邀請店主理人楊豐旭（Danny）一起動手塗裝，使得整體搖身一變成為重心端景外，獨具的手感、自然味，亦成為店內獨有的一大特色。

◈ **收邊工法。**吧檯為固定形式，結構確立後便鎖於地坪面上，最後再鋪上自平水泥，由於自平水泥是利用流體原理讓水泥地自己找平，鋪上後即完成收邊。

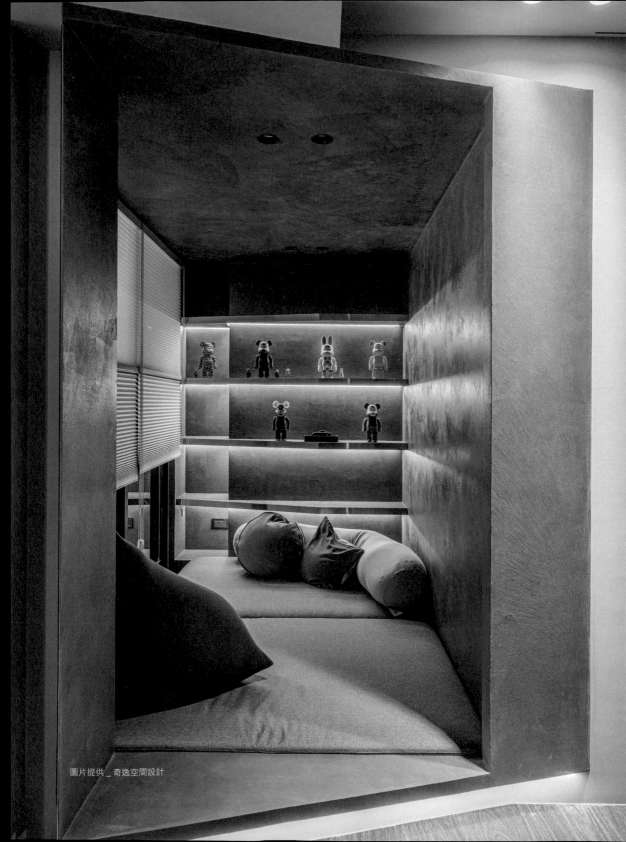

圖片提供 _ 奇逸空間設計

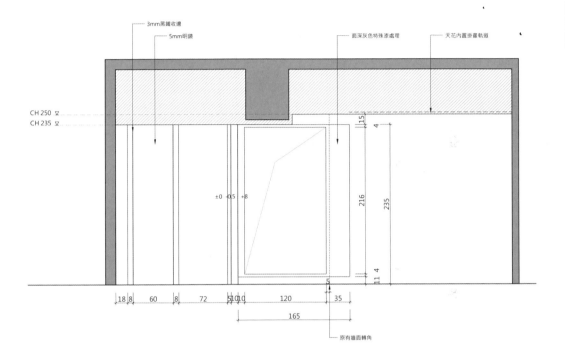

3mm黑鐵收邊

5mm明鏡

面深灰色特殊漆處理

天花內置掛畫軌道

CH 250

CH 235

臥榻區　同色系包覆打造舒適空間

此房間切割出一個小落地窗和陽台，設計師郭柏伸將其架高，規劃成為臥榻區，平常是家人、朋友盡情聊天、放鬆閱讀的地方，為了讓空間視覺感是完整包覆的，天花、立面都運用咖啡色漆，地坪以軟質咖啡色布料鋪墊，若友人要借住一宿也是一個獨立舒適的安眠窩；入口處刻意以切斜面創造角度，讓視覺上有放大的效果也更具個性。底部安排鈦金層架，讓屋主能展示喜愛的蒐藏品。

◈ **設計細節。**層架打破一般櫃體平整制式的造型，營造前後落差的立面，搭配斜切面、有角度的層板，好像漂浮於牆面上，加上燈光讓造型立體並具有未來感。

217

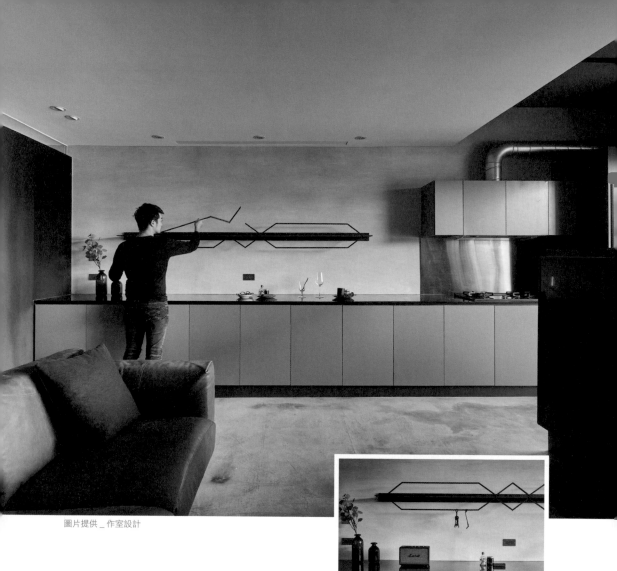

圖片提供 _ 作室設計

陳列架　造型多變的磁吸式陳列架

因應整體空間是以粗獷的工業風為設計風格，在色調上以黑灰色作為色彩主軸，設計師蔡東霖運用具自然狀態，不因時間因素影響流行性的原始素材，像是水泥、實木、鐵件等材質，打造位於公共空間的陳列區，陳列架的磁吸方棒鐵條隨著擺放方向不同，能變化出不同造型，此外也將功能性延伸到一旁的黑色磁鐵牆，方便隨手記錄備忘事項。

◈ **設計細節。**陳列架的方棒鐵條以洗洞嵌入強力磁鐵的做法達到磁吸效果，由於鐵條很細，所以每個接點都必須非常精準；在機能性上，除了陳列還可以吊掛鑰匙等小物品，讓使用功能更多元。

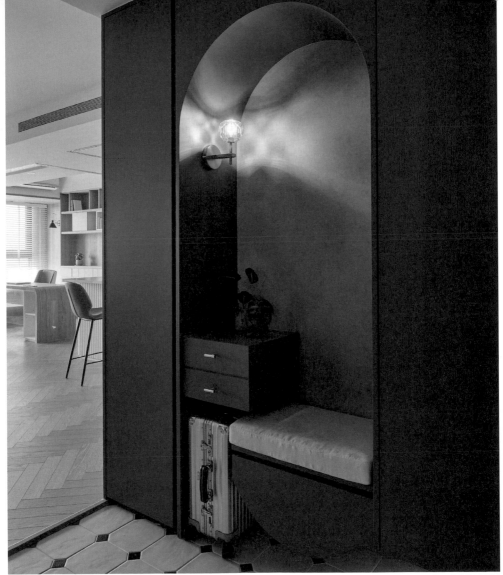

圖片提供 _ 參拾柒號設計

穿鞋椅 吊櫃與懸空穿鞋椅，著重結構加強

屋主喜歡美式華麗風格，由於玄關空間不大，因此設計師在規劃玄關時，鞋櫃以內凹設計，減輕量體感，櫃體以拱門造型、壁燈點綴，地板則拼接方形地磚，營造復古美式韻味，烘托華麗感。穿鞋椅也設計為懸空式半圓弧形，不但具有收納抽屜，也能豐富櫃體表情、呼應拱門弧形線條。此外，由於男屋主身材較壯碩，穿鞋椅特別以鐵件加強結構，增加承重力。女屋主為空姐，因工作關係行李箱時常需要拿進拿出，因此在穿鞋椅旁刻意留出空間，便於收納行李箱。

◈ **設計細節。** 為了減輕鞋櫃整體視覺壓迫感，設計內凹的鞋櫃，懸吊櫃體的木作結構，則是釘於牆面；懸吊椅為了增加其承重力，運用鐵件加強結構，再用木作加強保護表面飾材。

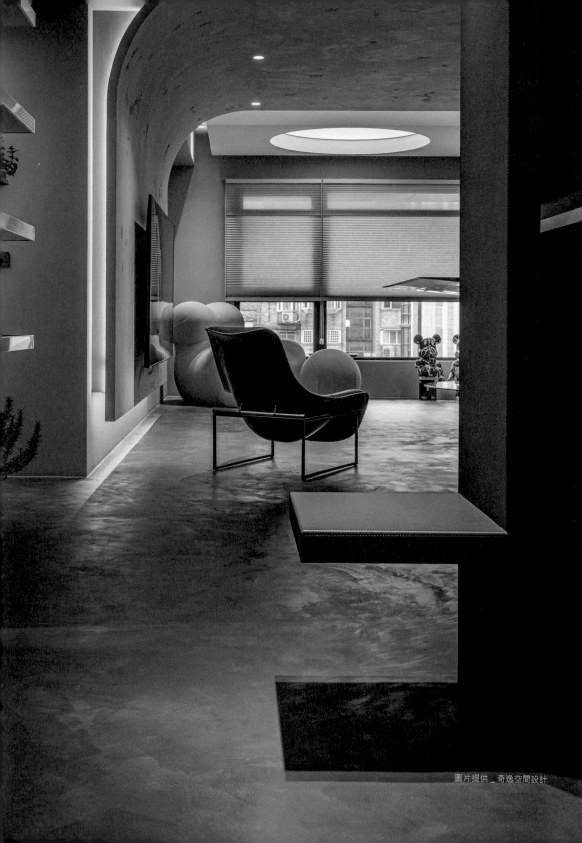

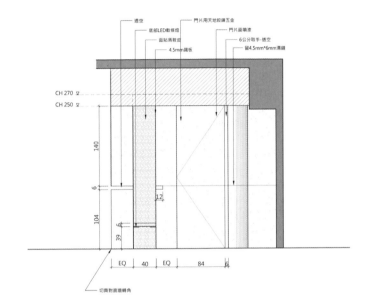

穿鞋椅　玄關穿鞋椅美化門縫缺點

大門入內的玄關，同時隱藏鞋櫃、客廁等機能，設計師為了不讓大小門縫看起來雜亂，一入門便安排了紅色的穿鞋椅，穿鞋椅加入了鐵件支撐，使其能頂天立不靠附到背面的牆，再以木皮造型，最後包覆皮革提升質感。背牆刻意設計一道大溝縫，使吧檯區的燈光能透至玄關，同樣在櫃體安排了橫向的溝縫，線條縱橫、寬細有致，讓玄關區完整連貫，更具設計感。

◈ **設計細節。** 背牆像利刃切出來的大縫隙，其實是由木作做出空心、厚達 10cm 的兩塊立方體，使其側看如水泥壁般厚度，各自銜接天花與地面，創造屏風斷層的設計感。

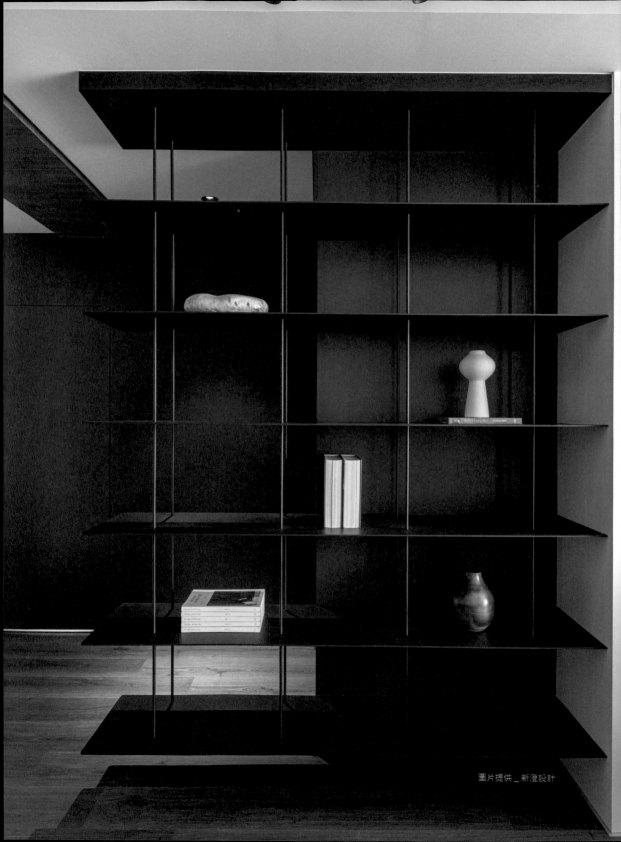

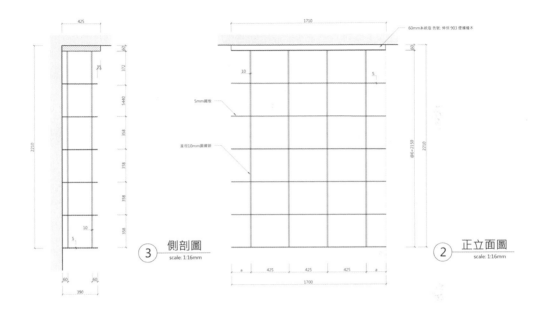

③ 側剖圖
scale: 1:16mm

② 正立面圖
scale: 1:16mm

展示櫃牆 **書櫃成為視覺重點**

許多人裝修時，都會希望家中擁有一個書櫃，量體較大的書櫃如果處理不好，會顯得笨重，反之如果先思考好書櫃如何串聯在空間中，就能強化櫃體視覺效果。當櫃體和壁面銜接時，部分鏤空可以削弱量體視覺重量，於是製作時先將櫃體部分支架鎖在天地壁，讓書櫃支撐力量分散出去，就能創造出鏤空層架，成為空間中的設計表情，兼具實用功能。

◈ **設計細節。**鐵件焊接點在視線以下就能被隱沒，女生視覺隱藏點落在 140cm 以下，男生落在 150cm 以下，因此設定好焊接點後以鎖耳鎖在天花板、立面和地板上，以現場烤漆方式完成櫃體。

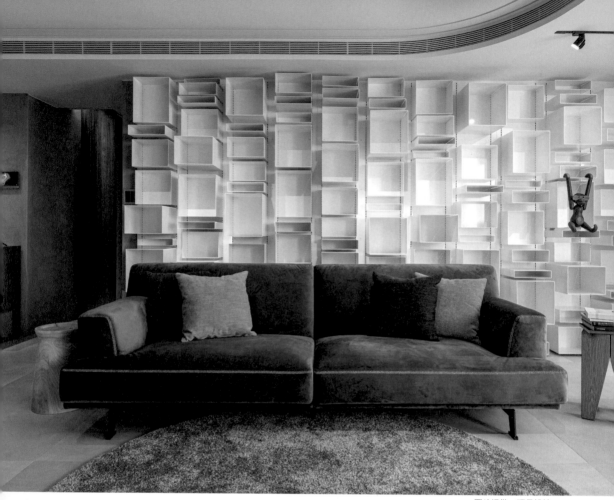

展示櫃牆　鋁件卡扣書牆，鎖入膨脹螺絲強化結構

由於屋主有極大的書籍收納需求，因此設計師吳透在家中設計一道具有彈性收納、陳列的美學白鋁書牆。以模組化邏輯概念設計，製作 5 種寬度相同、深度與高度不同的鋁框，再以卡扣的方式，讓鋁框能掛扣於牆面上。因此，書牆有極高的彈性度，能依收納書籍、陳列展示藝品等不同需求，自由恣意地調整、配置。此外，還有一大優點，若未來有搬家規劃，也利於拆卸、再次組裝，非常方便。

◈ **設計細節。** 由於每個鋁框都是實心、2mm 厚，牆面上的鋁框總計約 160 公斤，因此，特別著重加強底板的結構，於整面底板上，鎖入大量膨脹螺絲（白鐵壁虎），以負荷上百公斤鋁框的承重性。

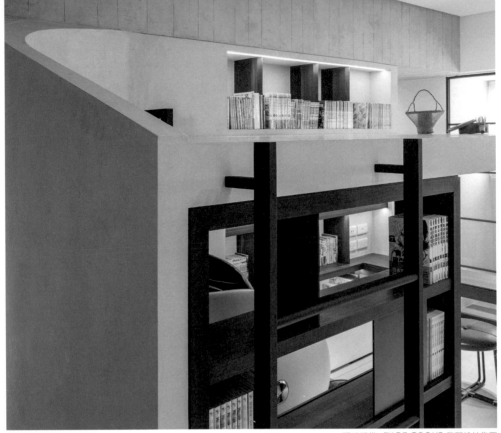

圖片提供 _FUGE GROUP 馥閣設計集團

機能櫃牆 弧形牆肩負隔間與包容多元機能

屋主喜愛閱讀且擁有大量藏書，需要相當充足的櫃體，為爭取空間坪效，於餐廳旁的場域，構築一道結合隔間與櫃體的弧形立面，櫃體這一側甚至結合書桌與利用 C 型鋼所構築的小平台，平常也可以窩在平台上享受自己獨處的時光，而平台下還能收納按摩椅，滿足各種生活需求。

◈ **設計細節。**木工施作弧形與書櫃的結構體，最後再刷飾清水模塗料與貼皮，平台結構為 C 型鋼搭建再包覆木板材，另一側立柱其實也是鐵件貼飾木皮，兼顧結構與整體風格。

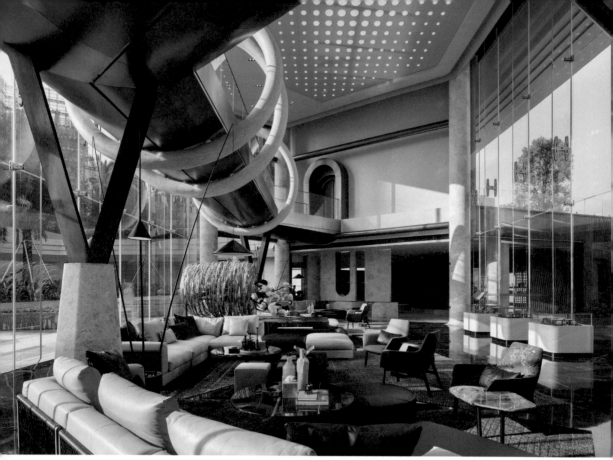

過道　運用鋼材與大理石營造大器之度

以水構築的庭園，讓建築倒影浮現有如鏡面的水上，而建物外觀上挑高十米的玻璃立面則成為最佳的賞景介面，連結兩端的室內天橋結合三個環狀照明可直接用不同的視角高度，欣賞戶外景致，而屹立在空間中的鐵件和大理石支撐結構，再藉由圓弧開口與拱形門廊巧妙地將東方文化融合西方建築系統概念，待走過這段廊道後即可發現閃耀在空間中的璀璨珍珠，替整體空間帶來更多驚喜。

◈ **收邊工法。**橫貫整體空間的天橋，利用鋼材支撐，在彎曲夾板內配上 LED 燈，最後在結構面再鎖上支撐，就形塑出視覺效果上極具張力的大器造型。

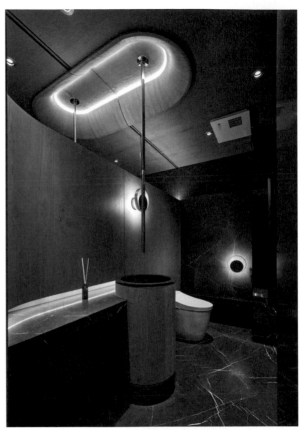

圖片提供 _One Work Design 工一設計

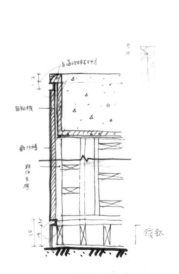

D-36. 客浴圓弧牆區

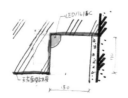

D-37. 客浴天花 LED

衛浴空間 從天而降的水龍頭設計

一般來說，客浴較不著重機能面，而是展示層面，設計師張豐祥為了讓洗手檯的比例更加美觀，決定採用由天花板降下來的進口水龍頭。右側平台上，以石材銜接木皮的方式設計開水把手。天花板空間不大，因為鏡面材質的折射關係感覺空間感比較大，利用 U 字型天花設計，透過鏡面反射，形成完整的橢圓形狀。

◈ **設計細節。**水路管線藏於天花板上方，因為一般鋁燈條為直線，無法塑造出其他形狀，設計師選擇軟燈條，不僅防水還能摺出造型。

衛浴空間　　異材質拼接機能置物架

設計師張豐祥特意於浴缸設計置物架,第一個功能是為了置放沐浴時所需的瓶瓶罐罐與衛生紙,第二個功能是置物架下方具有擋板,是為了防止浴缸的水溢出置物架以外,同時預防水溢出到乾區。

◈ **材質接合。**此處用的材質為鍍鈦金屬、不鏽鋼與皮革,置物平台使用防潑水馬鞍皮,皮革內嵌在金屬內部,因此鍍鈦金屬上要先預留 0.5 ～ 0.6cm 的厚度。

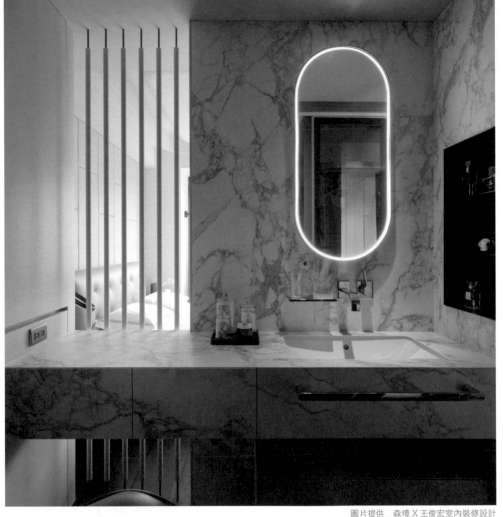

圖片提供 _ 森境 X 王俊宏室內裝修設計

化妝檯 **大理石加乘金屬格柵形塑的化妝區**

這是以女性為出發點設計的化妝檯，需兼具簡單盥洗與實用的梳化功能，不論是鏡面邊的光源、側牆邊的瓶罐收納區，全都以女性角度出發強調實用性，設計師王俊宏提到，格柵是事後因業主希望區隔臥床區才後加配件，特意選用鋼與灰冷大理石搭配，立面使用金屬格柵作為分割線，創造視覺變化，達到遮蔽效果外，一樣可引導光束進入化妝區。

◈ **材質接合。**許多大理石檯面都為了便利而用上架式洗臉檯，但鑑於清理不便，故依舊選用大理石岩板與下嵌式洗臉檯，轉角處接合採用石材加工打弧線後上美容膠再進行打磨，不僅一體成型，也兼具未來的使用便利性。

圖片提供 _ 新澄設計

化妝檯　以玻璃當媒介，降低梳妝檯視覺感

梳妝檯正好是更衣室跟臥房之間的分界線，同時是對女主人來說最實用方便的位置，但設計師擔心梳妝檯量體較大，視覺比例略為不搭，於是以玻璃為材質，玻璃穿透感讓梳妝檯變得透明，加上使用深色建材，像是隱沒這處空間般，梳妝檯自然而然融入視覺中，顯得輕盈清透。邊角再以圓弧狀收邊，為檯面添幾許柔軟。

◈ **收邊工法。** 梳妝檯邊角以圓弧狀收邊，和直線狀櫃體表面是不同材質，但視覺看起來卻很相近。圓弧處黏貼的是美耐板，銜接系統板材，規劃時事先選定花紋和色澤逼近的品項，完工後視覺宛如一體。

圖片提供 _ 森境 X 王俊宏室內裝修設計

玄關櫃 **運用方料製作弧形石材玄關櫃**

整體空間雖說有 110 坪，但是入口處短窄，返家入門後難有與室外空間轉換的玄關區域，設計師王俊宏巧妙地設立一個大理石柱體，圓弧不帶剛，產生視覺上的引導，又能兼具收納、擺飾功能。一般來說，裝修設計運用的大理石，多半已裁切成片狀，但因此案的特殊需求，於原石場選定特有方料（原石）裁切成預定圓弧狀，兩側預留格櫃作為展示，同時也是玄關入口處的端景。

◈ **材質接合。** 選用淺色花紋大理石配搭木製櫃體，增加空間暖度，同時也能軟化大理石的剛硬感，利用美容膠接合，配合打磨，柔化視覺感。大理石花紋更是錯落展現，創造出不同的視覺效果。

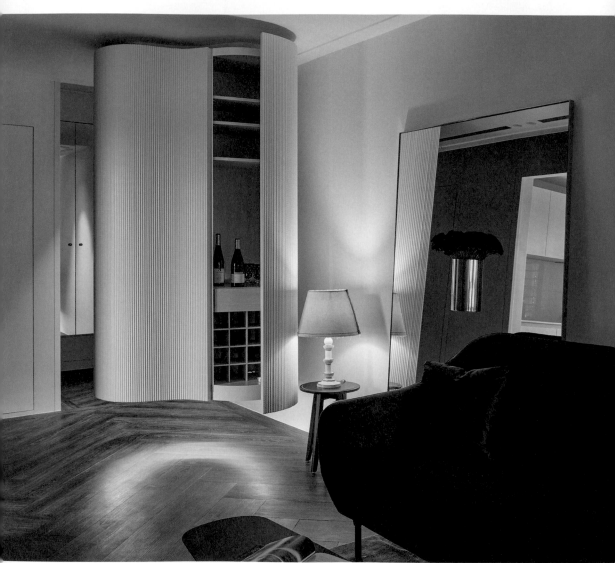

圖片提供 _FUGE GROUP 馥閣設計集團

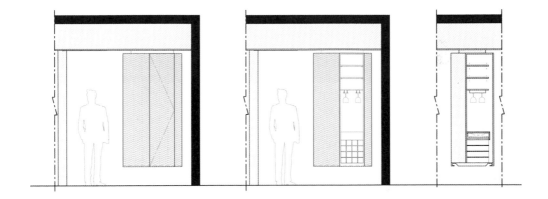

玄關櫃　如雕塑藝術的懸空式櫃體

20 坪混搭藝術宅，玄關入口由雕塑品概念打造出一座懸浮量體，成為吸睛亮點，圓弧曲線設計創造出獨一無二的行走動線，也拉寬整個空間的視野廣度，讓人對於室內開始產生期待與好奇心理，打開量體其實隱藏實用的小酒吧跟儲藏功能，另一側則是衣帽櫃，滿足小宅所需的基本收納機能。

◈ **收邊工法。**弧形立面為線板一條條拼貼於底板上，上端結構以角料做結構加強，並透過稍微往內縮的進退面，讓櫃體更有懸浮的感覺。

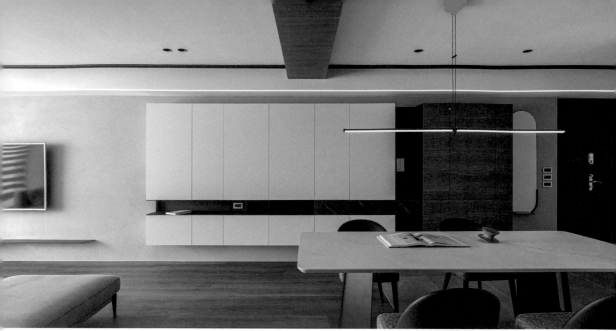

圖片提供 _ 新澄設計

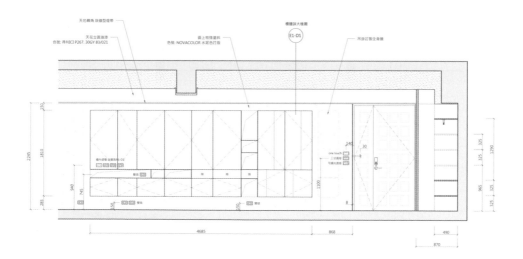

玄關電器櫃 **影音設備埋藏櫃體後**

從玄關處延伸到客廳櫃體，兼具鞋櫃和收納櫃，同時肩負埋藏客廳電視牆影音設備線路的使命。看似突出櫃體，其實背後有部分嵌入了牆面內，設計師利用這段空間埋入影音設備線路，收拾在櫃體深處集中管理，鏤空檯面成為擺放影音設備的平台。

◈ **收邊工法。**客廳中最混亂的線路就是影音設備，最好的化整為零就是集中管理，將線路管道集結在一起，收拾在收納櫃後方即可。

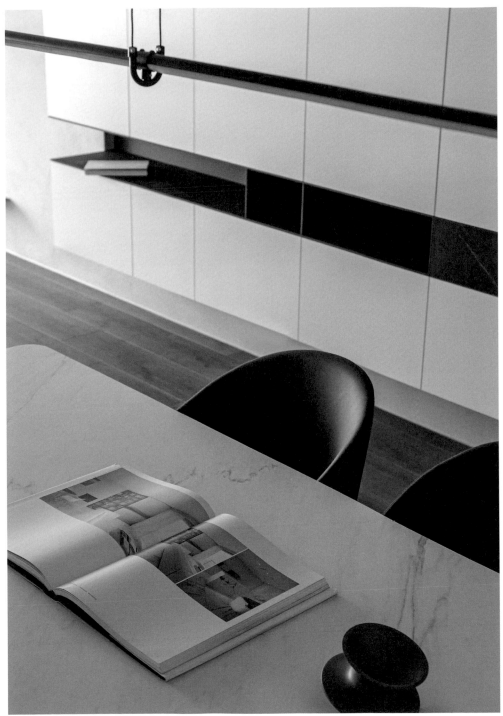

圖片提供 _ 新澄設計

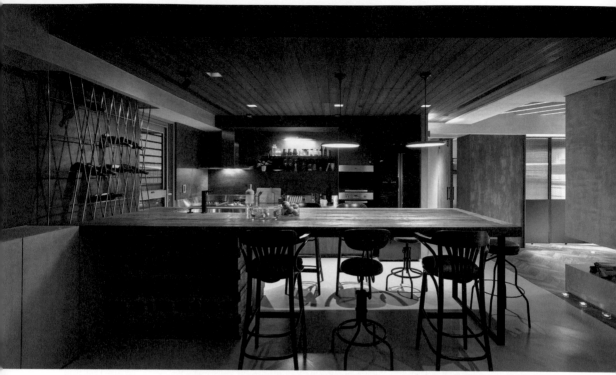

中島吧檯　空心磚讓中島餐廚化身戶外吧檯

新成屋以適合聚會的設計為考量重新，改變格局為開放式廚房。大型中島吧檯，足以容納六個人且以面對面型態更符合聚餐需求；洗手槽位移至中島、側邊安排紅酒架的巧思，讓洗水果、備料、調酒時不孤單，也能保持與客人的互動。吧檯是空間的分界，亦是串起公領域的交會之處，裡面是流理檯，下面作為收納，完整結合聚會、料理、收納之需求。此外，吧檯區下方選擇以空心磚堆疊呈現，呼應水泥氛圍及多層次天花板，此材質也具有戶外感，最後搭配側邊細緻的金屬架置放藏酒，注入奢華氣息。

◈ **設計細節。**餐廚區以吧檯高度的大餐桌結合中島料理機能，進而營造熱絡的聚會氛圍；而椅下的墊高設計，則依照人體工學，確保了使用上的舒適度。

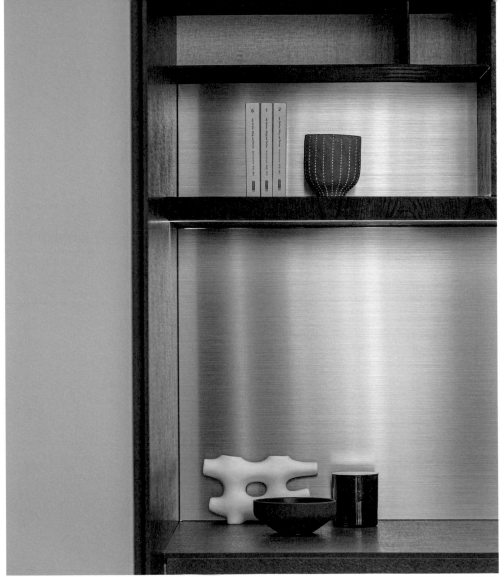

圖片提供 _ 新澄設計

層架 **玻璃加毛絲，營造質感書桌櫃體**

臥室的色調簡練，白色衣櫃清亮、木地板溫暖，加上良好採光讓臥房氣氛溫潤，身處在房間內的書桌結合書櫃一體成型。為了讓屋主在此閱讀或工作時能凝聚精神，刻意挑選深色系統板結合玻璃毛絲，形塑類不鏽鋼的霧面質感，深色系櫃體有別於臥室主色系，利用色系切割私有領域，讓櫃體有了自己的性格。

◇ **設計細節。** 毛絲加玻璃的類不鏽鋼霧面質感，表面不容易有指紋，加上在深色櫃體背後埋藏燈管，打光後光線照拂櫃體發出微弱光源，增添氣氛。

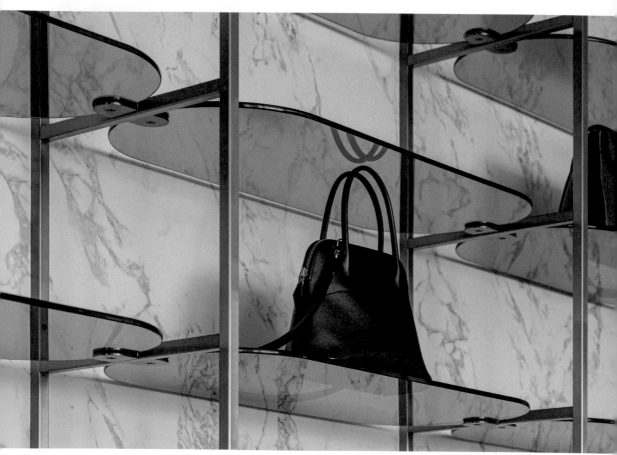

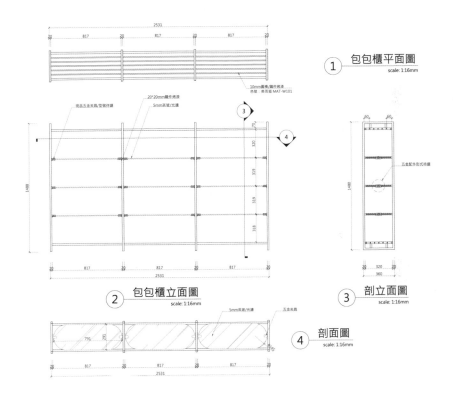

① 包包櫃平面圖
scale: 1:16mm

② 包包櫃立面圖
scale: 1:16mm

③ 剖立面圖
scale: 1:16mm

④ 剖面圖
scale: 1:16mm

層架　**五金零件鍍色後，從平凡變不平凡**

當初接下空間設計時，屋主希望能擁有一間很漂亮的更衣室，要有專門地方擺放包包、首飾配件，設計師思考層架設計時想以玫瑰金呈現高級氛圍，可惜國內玫瑰色的五金零件選擇性少，尤其是圓矩狀，於是設計師將不鏽鋼鋼管以及圓矩狀五金零件拿去鍍色，讓更衣室擺放包包的層架順利擁有高貴美麗的玫瑰色澤，搭配茶色玻璃和石材紋路磁磚背牆，塑造高雅氛圍。

◈ **設計細節。**更衣室層架工法很特別，使用材料雖然一般，但為了讓配色達到期望標準，費工拿去鍍色，展現不一樣視覺效果，讓材料展現不同的設計手法。

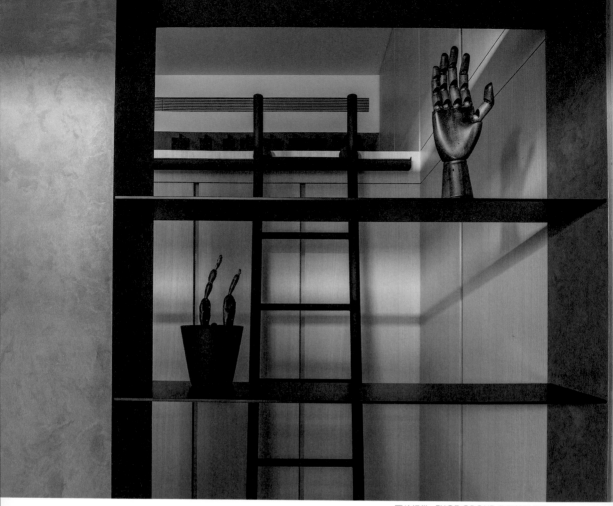

層架 　輕盈鐵件線條，化陳列於美型

為維持微型住宅的通透、可延伸視覺，榻榻米睡寢區一側規
劃了開放式層架，提供屋主陳列藝術與生活物件，層架選用
輕薄俐落的鐵件構成，削減量體的沉重，也成為量體間過道
上的一道美好端景。

◈ **材質接合。**木工於鐵框架上包覆底板時，即單邊預留脫縫
設計，讓鐵件層板可以直接插入縫當中，最後再以 AB 膠去修
補周邊。

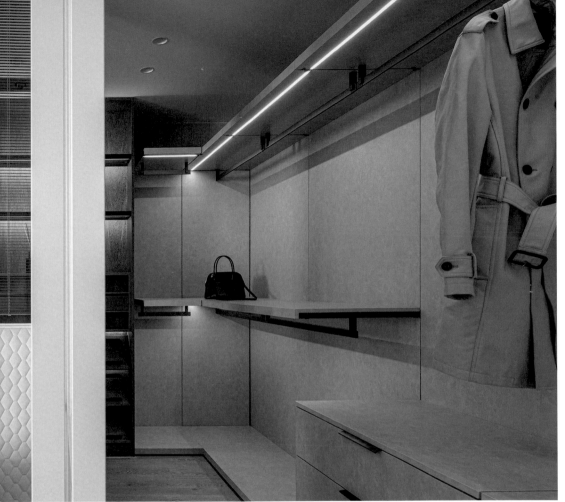

圖片提供 _ 新澄設計

吊衣桿　微小細節提升視覺細膩感受

每位女人都渴望擁有一間精品專櫃等級的更衣室，規劃這樣的空間，當然要讓每一處細節都像精品般存在，就連吊衣桿都是為了這處空間量身定製。採取完美視覺比例打造，吊衣桿銜接點利用接點處來勾勒線條感，點綴空間些許美感。選用黑色金屬管，塑造個性亮點，再襯以淺灰色背景，一深一淺拉出層次，創造高雅氣息。

◈ **設計細節。**鐵管材質感覺比較剛硬，為了緩和這項特質，故意在接點處以線條方式銜接，剛強質感材料多了視覺比例，美感油然而生。

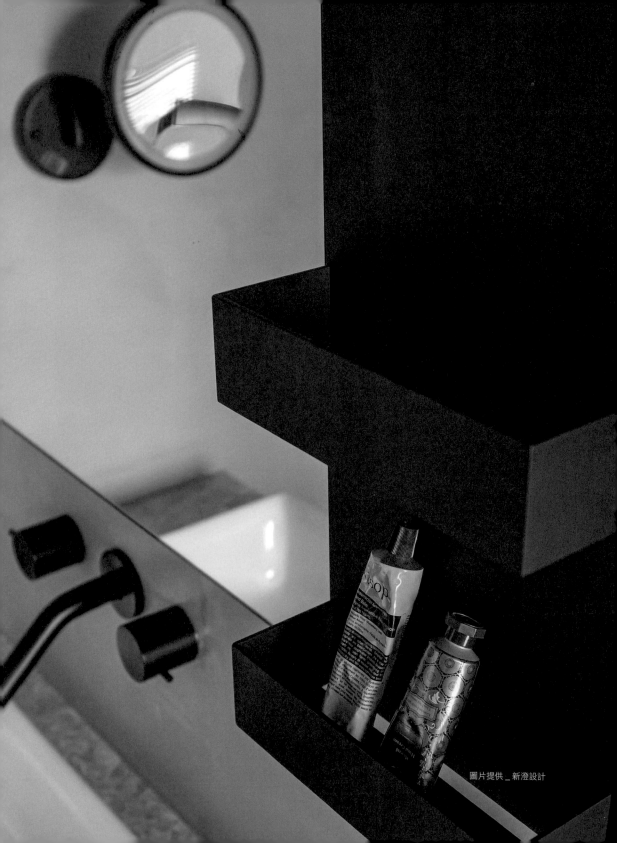

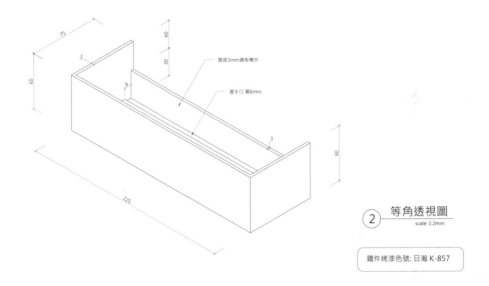

整座3mm鐵板彎折

瀝水口 寬8mm

2 等角透視圖
scale: 1:2mm

鐵件烤漆色號: 日瀚 K-857

收納架 **一點小創意，浴室收納架變有型**

浴室空間接納早晚梳洗時的重責大任，雖然不是會一直待著的空間，卻是洗滌身心場所，場域設計透過巧思創造更多機能。就像緊鄰洗手檯的收納架，是擺放漱口杯、牙刷等雜物的地方，也是很容易會殘留水氣之所，需要瀝水規劃保持乾燥。量身訂製的收納架，內部略為傾斜且留縫，水漬可以順勢排放掉，美觀兼具機能。

◈ **設計細節。**鏡子加上收納平台，因為牆面深度不夠，無法嵌入壁面內，改以突出方式來做呈現，於是以多層收納來容納屋主生活所需用品。

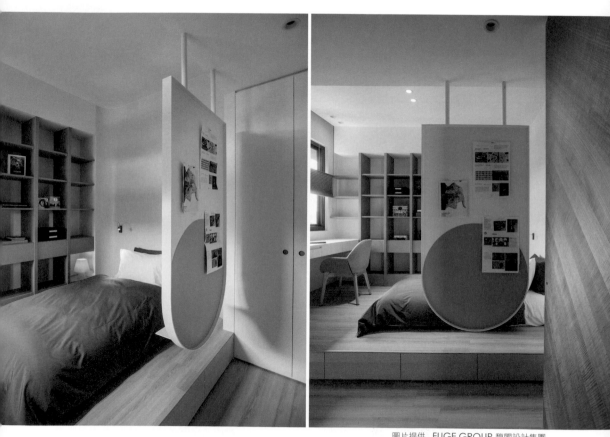

圖片提供 _FUGE GROUP 馥閣設計集團

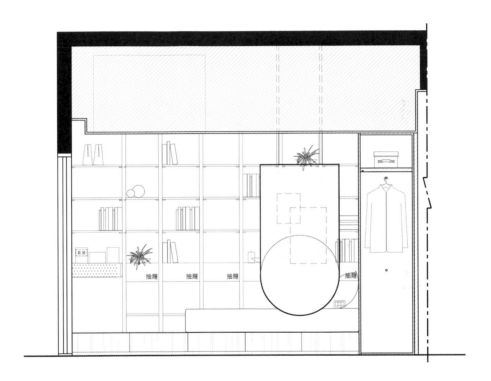

屏風 用圓弧隔屏記錄美好生活

將具有包覆、安全感的圓弧設計，延伸至次臥房的空間當中，為避免推開房門直視床鋪的尷尬，設計師於床鋪側邊懸掛一道圓弧鐵件，這道鐵件不僅僅具備隔屏功能，鐵件本身帶磁性的作用也成為青春期孩子張貼喜愛的相片、明信片等裝飾，以白灰色彩搭配加上圓弧線條語彙，注入活潑氛圍。

◈ **設計細節。** 圓弧格屏烤漆分成 2 個步驟，先烤白色底色再上灰色圓弧區域，兩色之間須留出自然縫，避免烤漆後產生邊緣感。鐵板則以圓管鐵件懸掛於天花板上，圓管需與 RC 結構做銜接才穩固，此外，鐵板與圓管之間於工廠就先做好焊接。

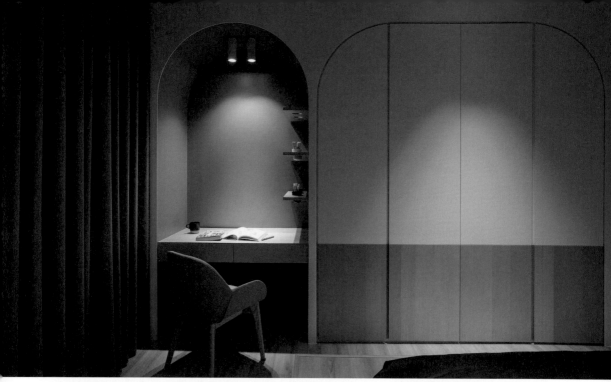

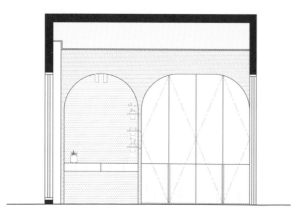

書桌 **弧形立面整合衣櫃與書桌機能**

小孩房利用內凹的弧形造型包覆書桌，與衣櫃的弧形轉角相互產生連貫，也讓整個立面簡潔俐落許多，書桌側邊包含以木工訂製的筆筒架，方便喜愛畫畫的孩子能輕鬆收納與使用畫筆，規劃於壁面側邊的做法，也能降低桌面的凌亂感。

◈ **設計細節。**整個弧形框架與衣櫃都是木工釘製而成，右側衣櫃抓與書桌桌面同一高度，並延伸貼覆木皮，讓兩者之間有所呼應，上半部則是烤漆。

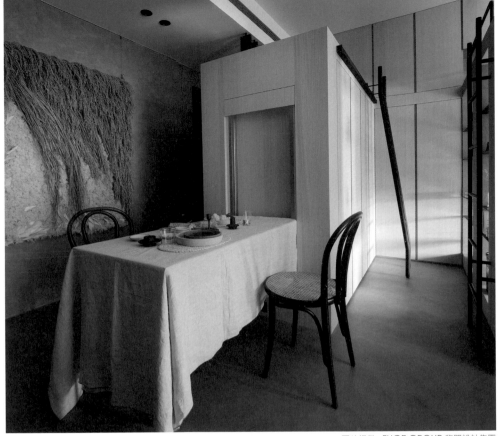

圖片提供 _FUGE GROUP 馥閣設計集團

餐桌 **彈性收納式餐桌，發揮最大坪效**

僅僅 11.5 坪、3 米高的微型住宅，屋主是一對即將退休的夫婦，玄關入口的其中一道量體，兼具三個面向的使用功能，包含鞋櫃、儲物櫃，其中側邊立面則是結合特殊五金設備，隱藏著一張可收納的餐桌，依據使用需求彈性調整，發揮更大的使用坪效。

◈ **設計細節。** 木作量體預留五金設備的尺寸開口。以及上、下兩個維修口，最後再以木皮貼飾。

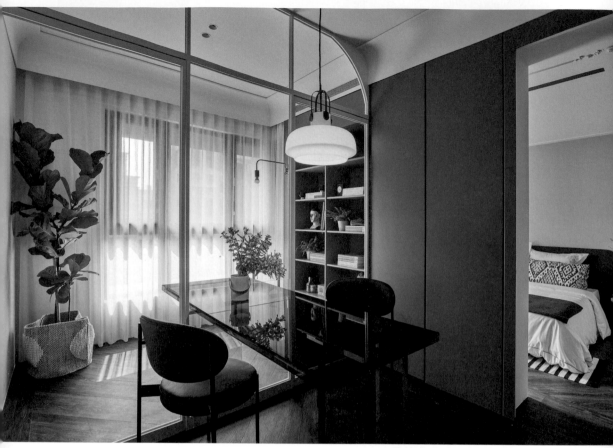

圖片提供 _FUGE GROUP 馥閣設計集團

餐桌　可調式壓克力餐桌

僅 20 坪的小空間，為創造更豐富的生活機能，餐桌與書
房之間的玻璃隔間特別預留一段鏤空設計，搭配上綠色壓
克力材質餐桌，讓屋主未來可以隨著人數或機能需求移
動、調整桌面的長度，當需要接待朋友時，餐桌往廳區一
拉就是四人桌，壓克力材質的綠與黃色調也為空間注入活
潑氛圍。

◈ **材質接合。**壓克力桌與桌腳之間以專用膠黏合，玻璃裁
切預留鏤空設計，即可向兩邊移動。

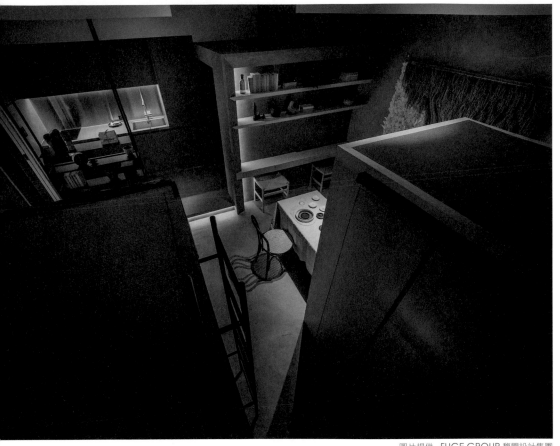

圖片提供 _FUGE GROUP 馥閣設計集團

量體 **用量體整合生活所需與臥房機能**

11.5 坪的微型住宅，以台灣早期黑瓦古厝群為意象，發展出三座量體，其中主要兩座量體同時包含眾多生活機能，如睡寢區、收納展示等，量體之間的動線與關係，更蘊藏著過往社區巷弄情景般，保有互動卻也能擁有各自的隱私，形成這個家最吸睛的亮點，兩個量體最上端則是提供兒子偶爾來訪可過夜休憩使用。

◈ **材質接合。** 壓考量承重關係，量體最內層先以鐵件骨料做出結構，並鎖於原始地坪結構上，木工再做外層的封板包覆，接著才鎖燒杉、刷飾塗料。

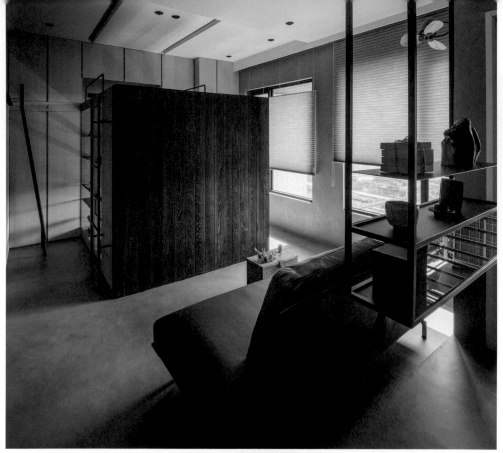

圖片提供 _FUGE GROUP 馥閣設計集團

陳列架　懸吊式陳列架創造輕盈視感

小房子要同時滿足機能與空間感，規劃上得運用一些技巧，在此案當中，沙發後方毗鄰著開放式廚房，小小過道同時是通往後陽台動線，利用懸吊式陳列架的形式，將收納化為更輕盈、輕巧的量體，且搭配不同層板運用，如：薄鐵件、鐵板包方管、玻璃，賦予多元變化性，收納與展示生活物件。

◈ **材質接合。**先於天花板內預埋金屬套件，再將工廠焊接好的鐵件陳列架鎖於套件上，最後由木工進行天花封板，如此一來就不會看見螺絲接頭，工法上更為細緻。

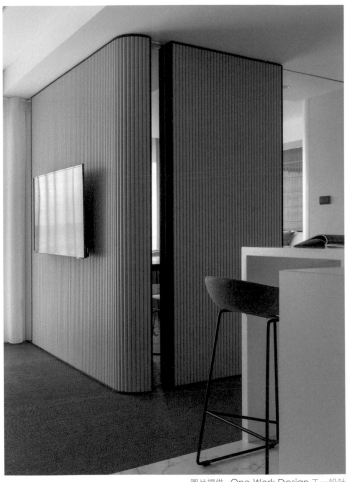

圖片提供 _One Work Design 工一設計

休憩空間 **柔音板拼接玻璃形塑圓潤場域**

此為月子中心的 VIP 室，設計師王正行考慮到入住者或
許會帶著家中第一個寶貝孩子來此空間，為了安全考量，
王正行希望以圓弧方式處理立面轉角處。設計者於轉角
處先做好木作基礎造型，再貼附市面上既有的半圓形柔
音板，最後以暖灰色的烤漆處理，形塑乾淨典雅的氛圍。

◈ **設計細節**。由於柔音板屬於未塗裝木材，要特別注意
固定板材的蚊釘痕，必須在烤漆處理時一併批土修平，
整體造型才會更精緻。

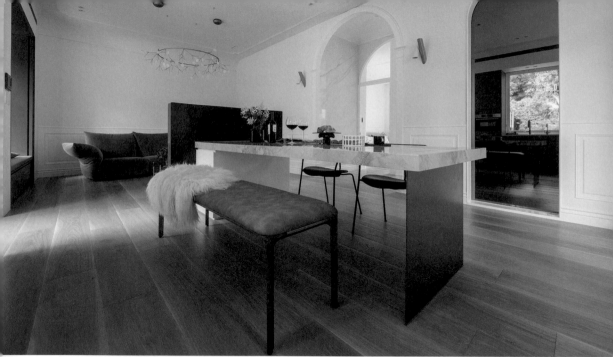

客餐廳 　電視牆、餐桌與設備櫃合一，化繁為簡

約 20 坪左右的室內空間，微調格局配置讓電視牆位於直線軸動線上，為兼顧寬敞尺度與可向外延伸的綠意景致，同時還得滿足夫妻倆在家工作的需求，將電視牆、餐桌、設備櫃等機能收整於簡化的量體結構上，電視牆面高度設定 120cm，可遮擋餐桌／工作桌的凌亂，底材鋪飾黑色石紋薄磚，令螢幕產生隱形化的錯覺，反倒像是一道簡單乾淨的立面。

◈ **材質細節。**電視牆、設備櫃先以木工釘製結構骨架，並預留連通線槽，長型餐桌則是在木板框架上疊放日字型鐵件結構，再包覆大理石材，電視牆於木板底材上貼覆石材，最終再以鐵件套框修飾磁磚邊緣。

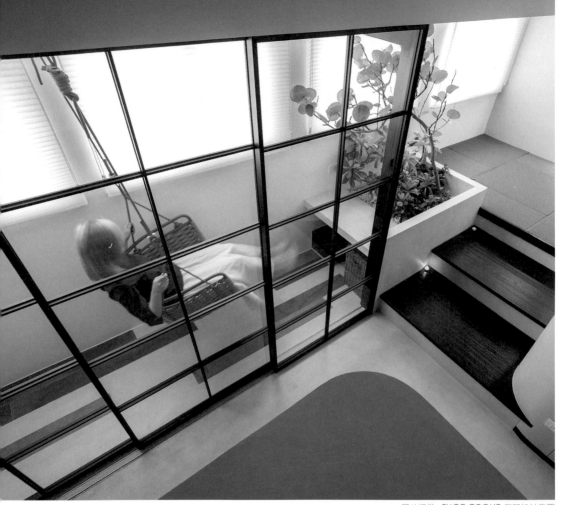

圖片提供 _FUGE GROUP 馥閣設計集團

陽台　**內縮尺度創造半戶外綠意陽台**

屋主為長時間居家工作者，希望有個放鬆角落能隨時切換心情，於是設計師選擇其中一處開窗，並稍微向內退縮些許，搭配玻璃落地窗，地坪也是挑選較具戶外氛圍的木紋磁磚，加上以水泥砌出樹穴種植多樣樹景，營造出半室內、半戶外的效果，在綠意陽光的陪伴下，擺盪搖椅暫時放空自我，創造愜意與隨興。

◈ **設計細節。**鞦韆搖椅懸掛結構是採用訂製圓管鐵件，於天花板下角料時則先將鐵件鎖在 RC 結構內，最後再用木作天花以平釘方式修整。

Material 18

設計細節收邊聖經【暢銷改版】：
實景圖對照施工圖，看懂關鍵做法，創造質感作品

作　　者｜i 室設圈｜漂亮家居編輯部
責任編輯｜許嘉芬
採訪編輯｜April、ACME、CHENG、Jessie、Jocelyn、李芮安、李與眞、
　　　　　戴苡如、劉繼珩、林琬眞、賴彥竹、賴姿穎、田瑜萍、蔡婷如、
　　　　　曾家鳳
封面設計｜FE 設計
美術設計｜賴維明、莊佳芳

發 行 人｜何飛鵬
總 經 理｜李淑霞
社　　長｜林孟葦
總 編 輯｜張麗寶
叢書主編｜許嘉芬

出　　版｜城邦文化事業股份有限公司麥浩斯出版
地　　址｜115 台北市南港區昆陽街 16 號 7 樓
電　　話｜02-2500-7578
E mail｜cs@myhomelife.com.tw
發　　行｜英屬蓋曼群島商家庭傳媒股份有限公司城邦分公司
地　　址｜115 台北市南港區昆陽街 16 號 5 樓
讀者服務專線｜0800-020-299
讀者服務傳眞｜02-2517-0999
E mail｜service@cite.com.tw
劃撥帳號｜1983-3516
劃撥戶名｜英屬蓋曼群島商家庭傳媒股份有限公司城邦分公司
香港發行｜城邦（香港）出版集團有限公司
地　　址｜香港九龍土瓜灣土瓜灣道 86 號順聯工業大廈 6 樓 A 室
電　　話｜852-2508-6231
傳　　眞｜852-2578-9337
馬新發行｜城邦（馬新）出版集團 Cite(M) Sdn.Bhd.
地　　址｜41, Jalan Radin Anum, Bandar Baru Sri Petaling,57000 Kuala Lumpur, Malaysia
電　　話｜603-9057-8822
傳　　眞｜603-9057-6622
總 經 銷｜聯合發行股份有限公司
電　　話｜02-2917-8022
傳　　眞｜02-2915-6275
製版印刷｜凱林彩印事業股份有限公司
版　　次｜2024 年 06 月二版一刷
定　　價｜新台幣 699 元

設計細節收邊聖經【暢銷改版】: 實景圖對照施工圖,
看懂關鍵做法, 創造質感作品 /i 室設圈｜漂亮家居
編輯部作 . -- 二版 . -- 臺北市 : 城邦文化事業股份有
限公司麥浩斯出版 : 英屬蓋曼群島商家庭傳媒股份
有限公司城邦分公司發行, 2024.06
　　面；　公分 . -- (Material ; 18)
ISBN 978-626-7401-70-5(平裝)

1.CST: 室內設計 2.CST: 室內裝飾

967　　　　　　　　　　　　　　113007131

Printed in Taiwan